KB024789

미술관을 빌려드립니다

당신을 위한 특별한 초대

미술관을 빌려드립니다

Louvre Orsay Orangerie Rodin

프랑스 ◆ 이창용 지음

더블북

목차

LOUVRE

1
인류의 보고 루브르 박물관

ORSAY

2

인상주의로 떠나는
아름다운 기차역 오르세 미술관

ORANGERIE

3

모네의 안식처가 된 지베르니 정원과
오랑주리 미술관

RODIN

4

신의 손을 훔친 조각가 로댕 미술관

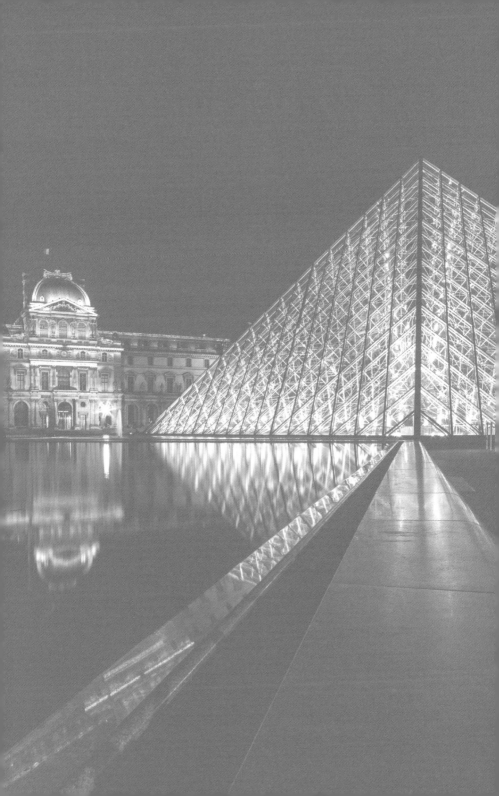

좋은 예술작품이라는 것은 뭘까?

수년간 미술사 강사로 활동하며 가장 많이 받았던 질문들은 "좋은 그림의 기준은 도대체 뭔가요?" "어떤 그림이 좋은 그림인 가요?"라는 질문들이었습니다. 사실 이런 질문에 정답은 없습니 다. 미술은 수학 공식이나 물리 법칙처럼 답이 정해진 것이 아니 라 누구나 다 다르게 느낄 수 있는 분야이기 때문입니다.

하지만 우리는 다름을 즐기기보다는 소위 전문가들이 정해놓 은 틀 안에서 작품들을 만나고자 하는 경향이 있습니다. 그래서 전 본격적인 이야기를 시작하기에 앞서 루브르와 관련된 재미난 이야기를 하나 전해드릴까 합니다.

루브르 박물관은 처음부터 박물관으로 건립된 곳은 아니었습 니다. 이곳은 이전에 프랑스 왕과 왕비가 머무는 화려한 궁전이 었지요. 하지만 1789년 7월 14일, 우리가 익히 잘 알고 있는 프랑 스 대혁명이 발발하고 루이 16세와 마리 앙투아네트가 단두대에

서 처형되지요. 그러고 나니 더 이상 그들이 머물던 궁전도 필요치 않게 되었습니다. 이후 혁명세력들은 루브르 궁전을 어떻게 활용할지 고민하다, 부르봉 왕조가 소유하고 있던 수많은 예술작품을 국민에게 공개하기로 합니다. 그리고 드디어 1793년 루브르 박물관이 그 서막을 열게 됩니다.

그 뒤 루브르에서는 '우리가 소장하고 있는 이 작품들의 가치가 얼마쯤이나 될까?' 궁금했던지 실제 작품들의 가치를 책정합니다. 현재 루브르 박물관이 소장한 작품 가운데 가장 유명한 작품이자 그 경제적인 가치만 40조 원에 이른다는 「모나리자」. 당시 「모나리자」에 매겨진 가치는 과연 얼마였을까요? 고작 9만 프랑에 불과했습니다. 5만 프랑이면 파리 시내에 일반 주택을 한 채 구입할 수 있을 정도였다고 하니 지금과 비교하면 그리 큰 평가는 아니었던 것 같습니다. 반대로 현재 「모나리자」 바로 앞 길목에 전시되어 있는 바람에 사람들이 있는 줄도 모르고 지나쳐버리는 작품이 있습니다. 역사상 가장 아름다운 그림을 그렸다고 평가받는 라파엘로의 「성모자와 세례자 요한」이라는 작품입니다. 루브르 박물관 개관 초기 이 작품에 매겨졌던 가치는 얼마쯤이었을까요? 무려 「모나리자」의 6배가 넘는 60만 프랑으로, 당시 루브르에서 가장 큰 가치를 인정받았던 작품입니다. 하지만 지금은 아무도 관심을 두지 않는 작품이 되었네요.

이렇듯 예술작품의 가치라는 것은 불변하는 것이 아니라 시대에 따라, 사회적 분위기와 유행에 따라 얼마든지 달라지기 마련입

니다.

그래서 전 여러분이 이 책에서 소개하는 작품들을 이렇게 만나보는 것은 어떨까 싶습니다. 수많은 작품을 만나고 책을 덮기 직전, 우리가 작품을 하나씩 가질 수 있게 된다면, 어떤 작품을 선택할지 한 번 고민해보기 바랍니다. 전 누구나 선택하는 「모나리자」를 선택하지는 않을 것 같습니다. 저만이 느끼는 최고의 작품을 찾아볼 것 같아요. 물론 여러분이 선택한 작품이 현재 미술계에서 높은 가치를 인정받고 있지 못한 작품일 수도 있습니다. 하지만 그럴 땐 "아, 세상이 나의 이 깊은 심미안을 쫓아오지 못하는구나!"라고 한탄하면 그뿐입니다. 좋은 작품은 남이 정해주는 것이 아니라, 나 스스로 정하는 것입니다. 내 마음을 움직이는 작품, 나에게 감동을 전해주는 작품이 진정 좋은 작품이지요.

만약 이 책에서 소개하는 수많은 작품 가운데 여러분의 마음을 움직이는 작품이 단 한 점이라도 있다면 우리가 함께하는 이 시간이 여러분의 인생에 진정 뜻깊고 의미 있는 시간이 될 것이라고 감히 말씀드릴 수 있습니다. 그럼 저와 함께 떠나볼까요?

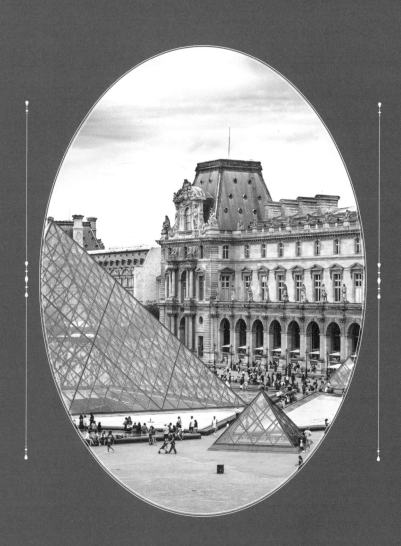

LOUVRE

인류의 보고
루브르 박물관

1

11세기 프랑스의 신하였던 노르망디 공작 윌리엄 1세는 영국을 정벌하고 영국에 노르만 왕조를 열게 됩니다. 그로 인해 프랑스 내의 많은 영지가 영국으로 넘어가기 시작하자 12세기 프랑스의 왕 필립 오귀스트는 영국으로부터 수도 파리를 방비할 목적으로 루브르 요새를 짓습니다. 이것이 루브르 박물관의 시초가 되지요. 하지만 시간이 흘러 요새로서의 기능이 미비해진 루브르는 버려지고 방치되다 16세기 프랑스 르네상스의 아버지라 불리는 프랑수아 1세에 의해 궁전에 걸맞는 모습으로 재탄생합니다. 이후 루이 14세가 베르사유 궁전을 지어 이곳을 떠나기 전까지 프랑스 왕들이 머무는 위대한 궁전으로서 역할을 이어가게 되죠.

루브르 궁전이 박물관으로 재탄생한 것은 프랑스 대혁명 직후입니다. 1793년 8월 10일, 혁명정부는 그간 왕가가 소장해오고 있던 537점의 회화 작품들을 대중에게 공개하면서 궁전은 박물관으로 탈바꿈합니다. 그 뒤로 나폴레옹의 정복 전쟁을 통한 수많은 전리품과 프랑스 정부가 주도한 발굴사업들, 거기에 많은 기증 작품들이 더해져 루브르 박물관은 현재 60만 점이라는 엄청난 작품들을 소장하게 되었습니다(2019년 기준 615,757점).

루브르 박물관은 단순히 작품만 많이 소장한 것은 아닙니다. 그 작품들 하나하나의 가치 또한 대단한데, 그 내용을 간단히 정

리하자면 이렇습니다. 프랑스 예술 컬렉션을 비롯하여 고대 그리스·로마, 르네상스 이탈리아, 15~17세기 북유럽 플랑드르, 스페인 바로크 작품 등 서양미술사의 전 시대를 망라하고 있으며, 고대 메소포타미아와 이집트 작품까지 5000년의 인류 문명사를 살펴볼 수 있을 정도입니다.

위낙 많은 작품을 소장하고 있다 보니 루브르 박물관을 다 둘러보려면 몇 달이 걸린다는 등의 근거 없는 이야기가 전해지곤 하는데, 실제 전시되는 작품은 35,000여 점이며, 이것도 순환전시로 이루어져 동시에 다 전시가 되는 것은 아닙니다. 제 개인적인 생각으로 일반인들이 꼭 봤으면 하는 작품들은 200여 점 정도이기에 넉넉하게 감상하더라도 이틀 정도면 충분히 루브르를 즐길 수 있고, 이마저도 어렵다면 최소 6시간 정도 할애해 주요 작품들을 찾아보는 것을 추천드립니다.

루브르 박물관은 유리 피라미드 아래 나폴레옹 홀을 중심으로 쉴리관, 드농관, 리슐리외관*까지 3개의 관으로 구성됩니다. 쉴리관에서는 루브르 박물관이 과거 요새 시절이었던 성벽의 모습을 시작으로 고대 메소포타미아, 이집트, 그리스 시대의 유물들과 17~19세기에 이르는 프랑스 회화들을 만나볼 수 있습니다. 드

* 쉴리는 앙리 4세 시절, 리슐리외는 루이 13세 시절 위대한 정치인이었고 드농은 나폴레옹 시절 루브르 박물관 초대 관장으로, 이들은 루브르를 이룩한 위대한 3명의 인물로 불리고 있다.

농관에서는 루브르가 자랑하는 대표적인 예술작품들을 대거 만나볼 수 있는데, 니케를 시작으로 하는 고대 그리스 조각들과 중세부터 르네상스까지 이르는 이탈리아 회화들과 「모나리자」, 그리고 신고전주의에서 낭만주의로 이어지는 프랑스 회화의 절정기 작품들을 감상할 수 있지요. 끝으로 리슐리외관에서는 주로 화려한 궁정 예술작품들과 플랑드르 북유럽 회화, 그리고 루벤스의 걸작인 「마리 드 메디치」 연작들을 접할 수 있습니다. 모두 둘러보면 좋겠지만 쉴리관으로 입장해 드농관으로 빠져나오는 코스를 선택한다면 반나절 일정으로 루브르의 대표적인 작품들을 두루 살펴볼 수 있으니 우리도 이 기본 코스를 따라가 보기로 하겠습니다.

세상에서 가장
아름다운 두 여인

「밀로의 비너스」가 루브르 박물관에 도착한 1821년
은 축제와도 같은 해였습니다. 루브르는 얼마 전까지 나폴레옹이
이탈리아 정복사업을 통해 얻은 「메디치의 비너스」라는 조각상
을 소장하고 있었지요. 루브르 측은 이 작품이 세상에서 가장 아
름다운 비너스라며 루브르의 자랑거리로 추켜세웠습니다. 하지만
1815년 나폴레옹이 패망한 직후 작품이 다시 이탈리아로 반환되
자 안타까움을 감추지 못했습니다. 그동안 그토록 루브르의 대표
작이자 대단한 걸작이라고 광고를 이어왔는데, 하루아침에 작품
이 사라져버렸으니 당황스러울 법도 하겠지요. 이러한 상황에서
또 다른 비너스 조각상이 루브르에 찾아왔으니 얼마나 기쁘고 반
가웠을지는 충분히 짐작해볼 수 있습니다.

「밀로의 비너스」라는 이름 때문에 '밀로'라는 사람이 제작해
밀로의 비너스라고 생각하는 이들이 종종 있지만, 지금까지 작가

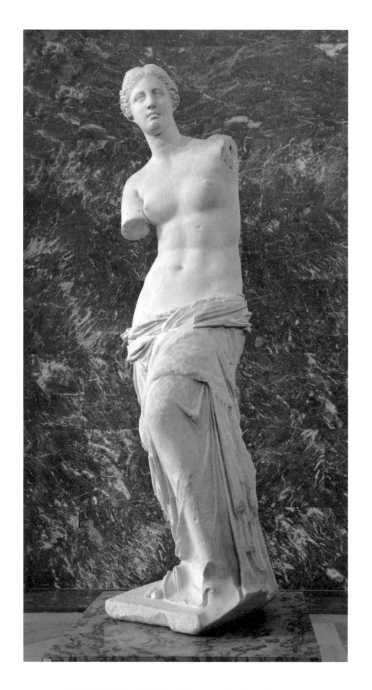

「밀로의 비너스」, 기원전 2세기, 루브르 박물관, 높이 204cm

는 정확히 밝혀지지 않았습니다. 기원전 2세기에 활동한 그리스의 조각가 알렉산드로스가 제작했다고 추정하고 있을 뿐이지요. 작품은 처음 발견된 당시부터 많은 사람을 놀라게 했습니다. 당시 유럽 미술관 대부분은 로마 시대의 조각들이 주를 이루고 있었습니다. 한데 로마 시대 훨씬 이전인 그리스 시대의 조각이라는 점과 고대 그리스 시대에 정립된 가장 아름다운 여성의 비율, 흔히 '캐논'이라 일컫는 8등신의 완벽한 비율로 제작된 그녀의 모습은 많은 이들의 찬사를 자아냈습니다. 더욱이 왼쪽 발을 앞으로 내밀고 반대 발에 무게 중심을 두며 어깨부터 허리를 지나 엉덩이까지 이어지는 완벽한 S자 형태의 굴곡진 그녀의 자세, 즉 '콘트라포스토'라 불리는 비대칭 자세는 마치 조각이 아니라 눈앞에서 살아 숨 쉬는 여인인 것만 같은 느낌을 전해주었습니다. 또한 대개 전라의 모습으로 등장하는 다른 비너스 조각상들과 달리 금방이라도 흘러내릴 것만 같은 그녀의 옷자락은 보는 사람들로 하여금 상상을 자극하며 더욱더 에로틱한 감정을 불러일으켰지요.

많은 이들은 이 작품 역시 프랑스가 약탈을 통해 가져온 것이 아닐까 의심하지만, 루브르는 최소한 법적으로는 정상적인 방법을 통해 작품을 소장합니다. 1820년 오스만제국의 지배를 받고 있던 그리스 밀로스섬에서 한 농부에 의해 작품이 발견되자 오스만 주재 프랑스 대사였던 리비에르 공작은 작품을 매입 후 프랑스의 왕 루이 18세에게 작품을 바치게 되고 이후 루브르 박물관에 전시되지요. 하지만 현재 그리스에서는 정상적인 거래가 아니었

다는 주장을 펼치고 있습니다. 마치 일제강점기 때 발견된 석굴암 본존불을 조선총독부가 미국에 팔아버린 상황이니 그들의 심정이 이해되지 않는 것도 아니지요.

아무튼 이런 과정을 거쳐 「밀로의 비너스」를 소장하게 된 루브르의 이후 태도가 흥미로운데요. 그들은 언제 그랬냐는 듯 '세상에서 가장 아름다운 비너스'라고 광고하던 「메디치의 비너스」의 명성을 지워가기 시작합니다. 그러고는 '이 작품이야말로 세상에서 가장 아름다운 비너스'라며 「밀로의 비너스」 홍보에 열을 올리죠. 물론 「밀로의 비너스」가 아름답고 위대한 걸작인 것은 사실입니다. 그렇지만 「메디치의 비너스」와 놓고 보았을 때 '비교조차 되지 않을 만큼 아름답다!' '세상에서 가장 위대한 조각이다!'라고 이야기하기에는 무리가 있습니다. 하지만 이러한 루브르의 필요에 의한 애국적인 마케팅 전략은 확실히 성공적이었던 것 같습니다. 지금 현재 이탈리아 우피치 미술관에 소장된 「메디치의 비너스」는 이탈리아인들조차 잘 모르는 작품으로 전락해버렸고, 「밀로의 비너스」는 세상에서 가장 유명하고 친숙한 작품이 되었으니까 말입니다.

「밀로의 비너스」는 처음부터 양쪽 팔이 다 떨어진 상태로 발견되다 보니 많은 학자는 원래 그녀가 어떤 포즈를 취하고 있었을지 궁금해하며 많은 가설을 내놓습니다. 큰 거울을 들고 자신의 모습을 바라보고 있다거나 연인인 아레스에게 월계관을 씌워주

「밀로의 비너스」 복원 예상도

고 있다는 등 다양한 주장이 제기되고 있습니다. 그중 가장 유력한 학설은 '오른손으로는 흘러내리려는 자신의 옷자락 붙잡으며 다른 한 손으로는 자신의 상징물인 황금사과를 앞으로 내보이는 모습'이라는 주장입니다. 루브르 박물관에서는 「밀로의 비너스」의 원래 모습을 예상하고 있지만 복원 작업은 절대로 하지 않을 것이라고 합니다. 「밀로의 비너스」 복원 예상도를 보면 복원하였을 때 오히려 더 어색하고 아름답지 않다는 느낌마저 듭니다. 사람들은 때로 있을 때보다 없을 때 상상을 통해 더 큰 아름다움을

만들어내기도 합니다. 루브르에서 복원 작업을 하지 않는 건 관람객들에게 상상의 여지를 주기 위해서라고 하니 여러분들 스스로 「밀로의 비너스」가 어떤 모습을 했을지 상상해보는 것도 작품을 감상하는 또 다른 재미가 될 것입니다.

「밀로의 비너스」 주변에는 다양한 조각들이 있는데, 대표적으로 「사슴에 기댄 아르테미스」, 「잠자는 헤르마프로디테」, 「신발끈을 매는 헤르메스」, 「벨레트리 팔라스의 아테나」 등이 있습니다. 루브르에서는 이러한 작품들을 다 둘러보고 난 이후에 「밀로의 비너스」를 만나도록 동선을 짜놓았습니다. 이는 이러한 위대한 조각들과 비교해도 「밀로의 비너스」가 가장 아름다운 작품이라는 것을 느껴보라는 박물관 측의 의도이니, 이에 맞게 다른 작품을 다 둘러보고 마지막으로 「밀로의 비너스」를 만나보기 바랍니다.

위대한 걸작들을 뒤로하고 다루Daru 계단으로 향하다 보면, 뱃머리 위에 우뚝 서서 파도를 가로지르는 듯한 형상의 「사모트라케의 니케」를 맞닥뜨립니다. 니케는 선수상*으로 많이 애용되었는데요. 머릿속으로 상상을 해보시기 바랍니다. 그리스의 함선들이 파도를 가르며 항해를 하자, 승리의 여신 니케는 함선의 뱃머리로 내려와 승리의 나팔을 불며 그리스 함선을 이끕니다. 그리고

* 배의 앞머리에 장식으로 붙이는 상.

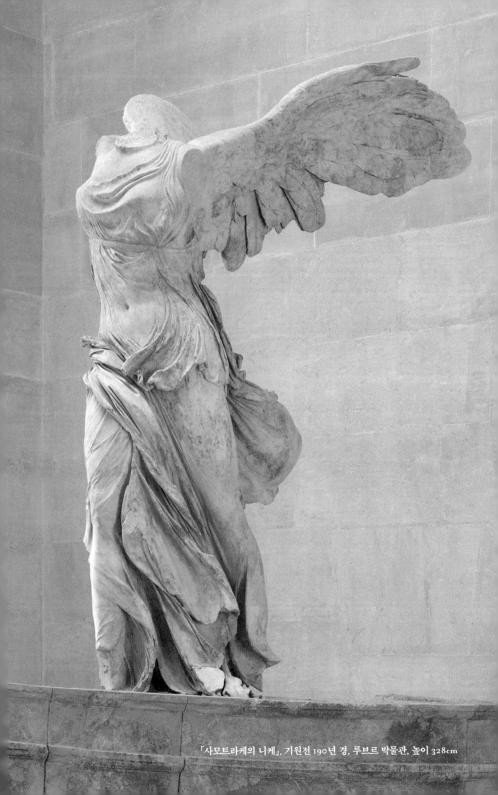

「사모트라케의 니케」, 기원전 190년 경, 루브르 박물관, 높이 328cm

어느새 거친 파도는 뱃머리를 넘어 니케를 감싼 얇은 옷자락을 적셨고, 그 순간 젖은 옷자락 너머 니케의 아름다운 육체가 드러나기 시작하네요.

기원전 2세기경에 제작된 니케의 이러한 묘사들은wet drapery 인류가 조각으로 표현할 수 있는 가장 관능적이고도 신비로운 장면이 아닐까 합니다.

기원전 190년, 사모트라케섬과의 전쟁에서 승리한 로도스섬 군인들은 자신들의 새로운 점령지인 사모트라케섬에 당시 최고의 품질인 파로스 대리석으로 작품을 만들고 신전을 세웁니다. 하지만 작품은 이내 사람들의 기억에서 잊히고 말지요. 1863년 오스만제국 영사로 활동하던 샤를 샹프와조Charles Champoiseau의 주도로 작품이 다시 세상에 드러났을 때 작품은 이미 150개의 파편으로 쪼개져 있었습니다. 오랜 시간 복원을 거친 「사모트라케의 니케」는 하체 부위만 복원이 된 채 1879년 루브르에 전시됩니다. 총 3차례에 걸친 발굴 작업에도 불구하고 양쪽 팔, 머리, 오른쪽 날개와 왼쪽 가슴은 발견되지 않았지요. 이에 루브르는 오른쪽 날개와 왼쪽 가슴은 다른 쪽 부분을 참고하며 석고로 임의 제작해 최대한 원형에 가깝게 복원합니다.

저는 「밀로의 비너스」와 「사모트라케의 니케」 복원 작업을 보며 루브르 박물관의 진정한 위대함을 느낄 수 있었습니다. 여러분도 한 번쯤 루브르 박물관이 세상에서 가장 위대한 박물관이라는 이야기를 들어본 적이 있을 겁니다. 루브르 박물관이 이러한 칭

송을 받게 된 이유는 무엇일까요? 대부분 사람들은 루브르가 많은 작품을 소장하고 있어서 그렇지 않겠느냐고들 생각하지만 사실은 그렇지 않습니다. 오히려 세계 5대 박물관 중 루브르 박물관이 가장 적은 소장품을 가지고 있지요.* 최고의 회화와 조각 작품을 자랑하는 러시아 에르미타주 미술관과 단순 비교하더라도 루브르는 고작 5분의 1 수준밖에 되지 않습니다.

그렇다면 루브르 박물관은 왜 이 같은 찬사를 받는 것일까요? 저는 그것을 루브르 박물관 최고의 가치인 큐레이팅 능력으로 보고 있습니다. 루브르 박물관은 작품을 전시하고 보존하는 데 있어 한 가지 방법만을 고집하는 것이 아니라,「밀로의 비너스」처럼 복원하지 않아야 더 아름다운 작품은 우리에게 상상의 여지를 남겨두고,「사모트라케의 니케」처럼 복원을 할수록 아름다운 작품은 그들의 능력이 허락하는 범위 내에서 복원을 진행합니다. 또한「밀로의 비너스」는 그리스 조각관의 중심에 전시함으로써 다른 조각들과의 비교를 통해 그 아름다움과 위대함을 더 느낄 수 있도록 했고,「사모트라케의 니케」는 다루계단 최정상에 전시함으로써 과거 2200년 전 그리스 병사들이 산 위에 자리 잡은 니케 여신을 올려다보며 느꼈던 감동을 재현해내고 있습니다.

루브르 박물관은 자신들이 어떻게 전시를 하고 어떻게 복원을 해야 그들이 소장한 작품들이 가장 아름답게 빛날 수 있는지를

* 세계 5대 박물관: 영국박물관(800만 점), 에르미타주 미술관(300만 점), 메트로폴리탄 미술관(200만 점), 대만 고궁 박물관(70만 점), 루브르 박물관(60만 점).

잘 알고 있습니다. 왜 이 작품이 이곳에 걸려야 하고, 이 작품 옆에는 어떤 작품이 전시되어야 가장 극적인 효과를 낼 수 있는지, 조화로운 스토리텔링이 이루어지는 최고의 큐레이팅을 선보이고 있는 것입니다. 이러한 큐레이팅 능력이야말로, 루브르가 세계 최고의 박물관이라는 칭송을 받는 이유일 것입니다.

서양 회화의 시작과 끝, 그랑 갤러리

'그랑 갤러리'라고 불리는 이탈리아 회화관은 그 길이만 총 457미터에 이르는, 루브르가 자랑하는 최고의 컬렉션들이 즐비한 곳입니다. 초기에는 루브르 궁전 맞은편에 있는 튈르리 궁전을 연결하는 복도로 건설되었으나, 1870년 파리 코뮌 당시 튈르리 궁전이 불에 타 현재는 갤러리 용도로만 이용되고 있습니다. 갤러리에 들어서면 사각형 응접실이라는 의미의 살롱 카레Le Salon Carré라는 공간을 만납니다. 이곳은 과거 프랑스 정부에서 주관하는 미술경진대회인 살롱전Salon de paris이 열렸던 장소이기도 합니다.* 17세기 태양왕 루이 14세가 처음 대회를 개최한 이래 무명 화가들에게는 자신의 이름을 알릴 기회이기도 했고, 최고의 그

* 살롱전은 2회차부터 1세기가량 루브르에서 진행되다 참가 작품과 관객들의 증가로 다양한 곳으로 장소가 변경된다. 19세기 중반 이후로는 주로 그랑팔레에서 개최되었으며, 이후 프랑스예술가협회전으로 명칭이 변경되고 명맥을 이어왔으나 1913년 이후 파리 살롱은 과거의 권위를 잃게 된다.

살롱 카레

랑프리 대상자에게는 막대한 상금과 명예, 로마 유학 기회까지 주어지는, 그야말로 유럽 최고의 예술가를 가리기 위한 대회였습니다. 하지만 대부분의 국가 주관 미술대회들이 그렇듯, 대회의 평가 기준이 매우 보수적인 탓에, 19세기 들어 많은 신진 예술가들의 반발을 사게 됩니다. 결국 이러한 반발은 훗날 인상파라는 새로운 미술사조가 등장하는 계기가 됩니다.

살롱 카레에는 초기 르네상스Renaissance의 시작을 알리는 작품이 전시되어 있습니다. 476년 로마제국이 멸망한 뒤 천 년에 가까

운 긴 시간을 흔히 중세 암흑기라고 이야기합니다. 로마제국이 멸망하고 유럽에서는 봉건제도가 시작되며 잦은 전쟁과 혼란이 이어집니다. 거기에 소빙하기까지 겹치면서 농작물의 수확량은 줄어들고 갖은 전염병까지 돌며 인류의 삶은 끝없는 나락으로 빠져들게 되지요. 삶이 고단할수록 인간은 더욱더 신에게 의지할 수밖에 없었기에 이 시기의 예술은 오직 신을 중심으로 철저히 양식화된 모습을 보입니다.

중세의 끝자락에 서 있는 치마부에Cimabue의 「옥좌 위의 성모자」라는 작품에서 중세 시대 작품의 특징을 살펴볼 수 있습니다. 가장 먼저 눈에 띄는 부분은 배경입니다. 귀한 재료인 금으로 배경을 채색함으로써 보는 이로 하여금 신의 성스러움과 권능을 느낄 수 있도록 했네요. 인물을 표현할 때도 눈에 보이는 아름다움보다는 내용 전달이 쉽도록 중요한 인물은 크게, 이외의 인물을 작게 표현하고 있음을 확인할 수 있습니다. 성모 마리아의 무릎에 앉은 아기 예수는 어색해 보이는 굳은 표정과 함께 검지와 중지를 펴 우리에게 축성을 내립니다. 또한 작품 속 인물 가운데 유일하게 귀를 그려 넣음으로써 오직 예수만이 전능한 신의 뜻을 알 수 있는 특별한 존재임을 강조하고 있습니다. 이러한 것들은 전형적으로 중세 성화(이콘, icon)에서 흔히 보이는 양식화된 표현 방식입니다. 하지만 치마부에는 성모 마리아의 옷자락에 수많은 주름을 넣거나 인물들의 손가락 마디마디를 섬세하게 표현하는 등 그 틀 안에서 자신만의 기교를 뽐내고 있음을 확인할 수 있습니다.

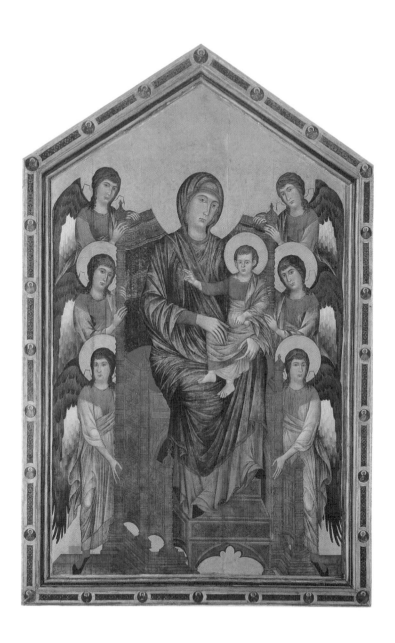

「옥좌 위의 성모자」, 치마부에, 1280년경, 루브르 박물관, 427×280cm

이번에는 조토Giotto di Bondone의 「성흔을 받는 아시시의 성 프
란치스코」라는 작품을 한번 살펴볼까요? 치마부에는 피렌체 인근
베스피냐노(현 피렌체 인근 피치오) 지역을 여행하다 양치기 소년
조토를 만납니다. 조토는 그림을 배운 적이 없음에도 불구하고 바
닥에 양을 똑같이 따라 그리는데, 이에 깜짝 놀란 치마부에는 그
를 그 자리에서 자신의 제자로 거둡니다. 조토의 천재성에 관한
일화가 하나 있습니다. 어느 날, 조토는 스승의 작품 위에 파리를
그려 넣었는데, 얼마나 실감 나게 그렸던지 치마부에는 몇 번이
고 손짓으로 파리를 쫓아내려 했지요. 그러다 조토가 그린 그림이
라는 걸 알고는 깜짝 놀라며 조토의 천재성을 다시금 깨달았다는
전설적인 이야기가 전해지지요.* 조토와 동시대에 활동했던 단테
는 자신의 『신곡』 연옥 편에서 "치마부에가 회화의 왕좌에 올랐으
나 지금은 사람들의 기억 속에서 사라지고 조토가 그를 대신하고
있다"** 라고 그를 이탈리아 당대 최고의 화가라 칭하며 자신의
초상화를 부탁했습니다. 조토는 후대에 이르러 르네상스의 문을
연 위대한 거장으로 평가받습니다.

「성흔을 받는 아시시의 성 프란치스코」는 다양한 기법으로 연
작이 이어질 만큼 르네상스 이전을 대표하는 작품 중 하나로 꼽

* 조르조 바사리(Giorgio Vasari, 1511~1574), 『르네상스 미술가평전 3』(한길사, 2018), pp.
193~194, p. 230.
** 단테 알리기에리(Dante Alighieri, 1265~1321), 『신곡』 연옥 편 11곡.

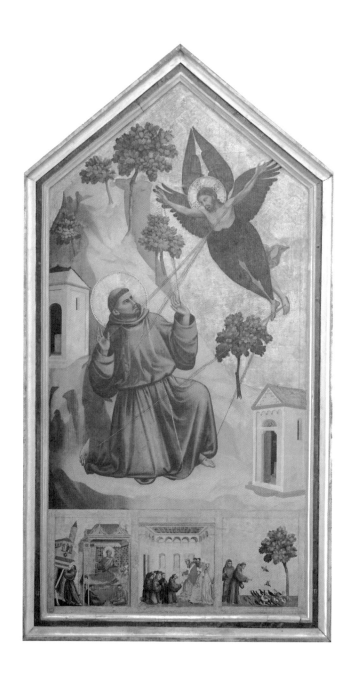

「성흔을 받는 아시시의 성 프란치스코」, 조토, 1295~1300년, 루브르 박물관, 313×163cm

힙니다. 작품을 들여다보면 금으로 치장된 중세의 기법들이 보이긴 하지만, 자연스러운 프란치스코 성인의 옷자락과 포즈, 생기가 느껴지는 등장인물들의 모습이 중세 시대의 작품들과는 조금 다른 느낌을 줍니다. 거기에 인물들 뒤로 펼쳐진 배경을 이용한 공간적 표현은 르네상스를 대표하는 기법인 원근법의 등장이 멀지 않았음을 짐작하게 합니다. 위 두 작품은 루브르 박물관의 초대 관장이었던 '비방 드농Vivant Denon, 1747~1825'이 미술사의 시작을 대표할 만한 작품 전시를 구상하다 이탈리아에서 찾아낸 걸작들이었습니다.* 이에 따라 루브르 박물관은 초대 관장의 의도에 따라 본격적으로 회화가 시작되는 첫 번째 갤러리에 작품들을 전시하고 있네요. 그 옆으로는 원근법의 대가라 불리는 파올로 우첼로Paolo Uccello의 「산 로마노 전투」 연작 중 하나인 「미켈레토 다 코티뇰라가 구원병을 이끌다」라는 작품도 만나볼 수 있는데요, 이 작품은 다음 연작이 전시된 이탈리아 우피치 편에서 자세히 다루도록 하겠습니다. 자, 그럼 이제 최고의 컬렉션들이 모여 있는 '그랑 갤러리' 안으로 들어가 보겠습니다.

* 제임스 가드너, 『The Many Lives of the World's Most Famous Museum』(groveatlantic, 2020), pp. 23~24.

인간의 눈으로 바라본 새로운 세상, 르네상스

　　그랑 갤러리의 긴 회랑에 들어서면 본격적으로 르네상스 시대 걸작들을 만날 수 있습니다. 이 시대의 화가들은 더이상 신의 눈으로 세상을 바라보지 않았습니다. 그들은 인간의 눈으로 세상을 바라보고 그들의 눈에 비친 장면들을 좀 더 사실적으로 화폭에 옮겨 담으려 했습니다. 르네상스라는 말은 불어로 '부활'이라는 의미인데요, 이 시대의 예술가들은 그리스·로마 시대의 작품들을 가장 모범적인 미술이라 생각하고, 그 시대 작품들을 찬양하고 열광하며 그 시대 작품들과 주제를 재현하려 노력했습니다.

　　회랑 입구 좌측에서 우리는 안드레아 만테냐Andrea Mantegna의 「성 세바스티아누스의 순교」라는 대작과 맞닥뜨립니다. 흔히 영미권에서 세바스찬이라고 불리는 이분은 기독교의 박해가 절정에 달했던 3세기경 순교한 분입니다. 로마의 황제 디오클레티아

34

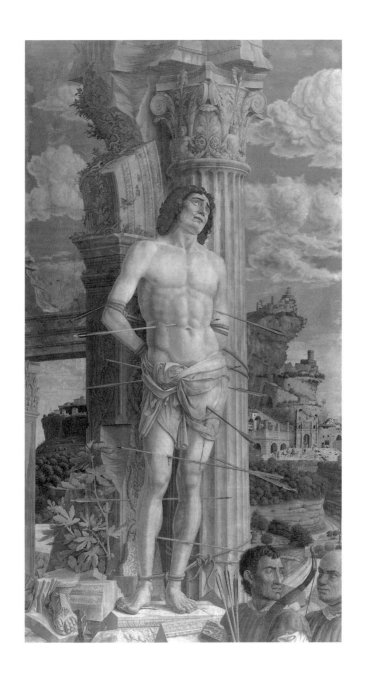

「성 세바스티아누스의 순교」, 안드레아 만테냐, 1480년경, 루브르 박물관, 255×140cm

누스의 근위대장으로, 감옥에 갇힌 기독교인들을 위로하고 많은 기적을 행하다 황제의 분노를 사 기둥에 묶인 채 화살 처형을 당합니다. 하지만 기적처럼 살아나 다시 황제에게 기독교 박해의 부당함을 설파하다 결국 몽둥이에 맞아 순교하지요.* 보통 이 주제를 바탕으로 한 작품들을 보면 마지막 순교 장면이 아니라 화살 처형을 겪는 모습으로 표현하는 경우가 많습니다. 그 이유는 크게 두 가지 정도로 추정해볼 수 있습니다.

첫 번째로 고대 그리스 미술을 재현하기 위해서입니다. 기둥에 묶인 성인의 모습은 4분의 3만큼 옆으로 틀어져 자연스러운 콘트라포스토 포즈를 취하고 있습니다. 만테냐는 인체해부학에 정통했던 이 시대의 다른 예술가들처럼 골격과 근육의 구조를 섬세하게 담아냄과 동시에 세밀하게 묘사된 그리스 코린트 양식의 기둥까지 그려 넣음으로써, 마치 그림이 아니라 그리스 시대의 아름다운 조각상을 표현해놓은 것만 같습니다.

두 번째로는 세바스티아누스 성인이 흑사병의 수호성인이기 때문입니다. 과거 로마에서는 흑사병이 창궐하자 천사의 계시를 받아 세바스티아누스 성인을 기리는 제단을 세웠는데, 그 뒤로 기적처럼 흑사병이 사라졌다는 전설이 내려옵니다.** 또한 유럽인들은 흑사병이라는 것이 악마가 하늘에서 마구잡이로 화살을 쏘아 그것을 맞는 사람이 흑사병에 걸린다고 믿었습니다. 세바스티

* Jacobus de Varagine(1228~1298), 『황금전설』(크리스찬다이제스트, 2007), pp. 167~172.
** Paolo Diacono, 『Storia dei Longobardi』(edizione italiana, 2017), p. 255.

아누스 성인이 화살 처형을 받고도 기적처럼 살아났다는 전설과 로마인들의 이야기가 더해져 그는 흑사병의 수호성인이 된 것으로 추정됩니다. 이에 르네상스 시절 아름다운 남성의 누드화도 그릴 수 있고, 흑사병의 두려움에서 벗어나고픈 심정으로 작품은 성인의 마지막 순교 장면이 아니라 화살 처형을 받는 모습을 담은 것이라 볼 수 있습니다.

또한 만테냐는 처형당하는 성인의 주변으로 파괴된 이교도의 신전과 조각상을 그려 넣음으로써 결국에는 기독교가 승리하였다는 종교적 메시지도 잊지 않고 함께 표현해놓았네요.

인간의 감정을 담아내기
시작한 회화

만테냐의 작품 맞은편에는 한눈에 보아도 따뜻함이 전해지는 작품이 있습니다. 바로 도메니코 기를란다요Domenico Ghirlandajo의 「노인과 손자」라는 작품입니다. 기를란다요는 조금 생소하게 느끼는 분들도 있겠지만, 훗날 등장하는 위대한 거장 미켈란젤로의 스승으로, 당시 이탈리아를 대표하는 최고의 화가 중 한 사람이었습니다. 저는 개인적으로 기를란다요의 작품 중 「노인과 손자」라는 작품이 가장 걸작이라고 생각하는데, 그 이유는 이 시대의 작품들과는 다른 특별함이 담겨 있기 때문입니다. 작품 속에는 값비싼 여우 털로 장식된 벨벳 외투를 입고 딸기코증rhinophyma으로 코가 많이 부풀어 오른, 신분이 높은 할아버지와 그런 할아버지를 바라보는 손자가 등장합니다. 할아버지는 따뜻한 시선과 미소로 손자를 바라봅니다. 아이도 한 손을 할아버지 가슴에 얹고 할아버지를 바라보는 모습에서 작품 속 두 사람 사이의

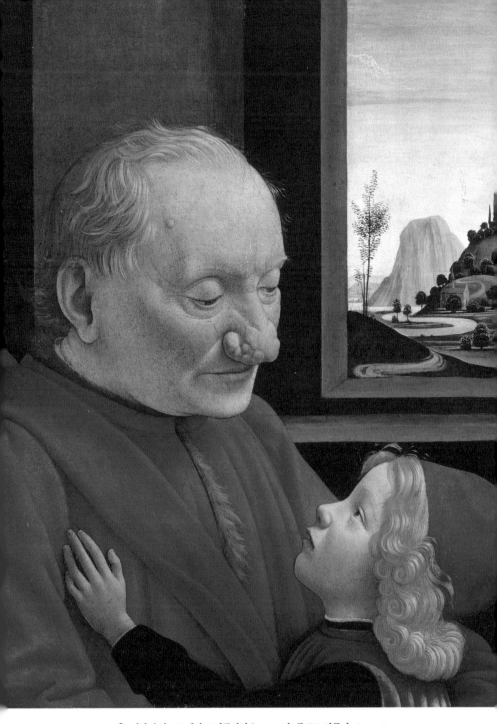

「노인과 손자」, 도메니코 기를란다요, 1490년, 루브르 박물관, 62.7×46.3cm

교감이 무척이나 돋보이는 작품입니다.

　이 그림은 작품 속 할아버지가 세상을 떠난 뒤 유족들의 요청으로 그려진 것으로, 가족들은 할아버지와의 추억을 오래도록 간직하고 싶었던 모양입니다.* 이 시대의 화가들은 그림을 그릴 때 철저한 계획과 계산 아래 수많은 상징물을 통해 메시지를 전달하려 했습니다. 주제도 대부분 종교 내지는 신화들이었고, 초상화를 그리더라도 주인공의 권위와 위대함을 표현하는 데 최선을 다했습니다. 하지만 기를란다요의 작품은 오직 인간의 감정에 초점을 맞추고 있습니다. 그래서 전 이 작품이 르네상스 시대의 초상화 중 특별함을 지닌 대표적인 초상화가 아닐까 싶습니다.

*　Jonathan Jones, 『Old Man with His Grandson, Ghirlandaio』(the guardian, 2002).

역사상 가장 위대한 이름,
레오나르도 다빈치

만테냐와 기를란다요를 뒤로하고 안쪽으로 들어가다 보면 갑자기 사람들이 몰려 병목현상이 일어나는 것을 볼 수 있습니다. 만약 여러분이 루브르를 관람하다 주변에 사람들이 점점 많아진다면 '아, 이제 다빈치의 작품과 가까워지는구나!'라고 생각해도 무방합니다. 르네상스 예술가들의 일생을 담은 조르조 바사리Giorgio Vasari의 『르네상스 미술가평전 3』에서 레오나르도 다빈치 편은 다음과 같은 글귀로 시작됩니다.

"하늘은 가끔 아름다움과 우아함, 재능과 같은 위대한 선물을 사람들에게 주시는데, 어떤 때는 그 선물이 단 한 사람에게만 집중되기도 한다. 그러면 그는 어떤 일이든 원하는 모든 것을 신처럼 또는 신에게 도움을 받은 것처럼 해내 보이며, 누구보다도 우월한 모습을 보인다. 레오나르도 다빈치가 바로 그런 사람이다."*

바사리의 표현처럼 레오나르도 다빈치Leonardo da Vinci는 한 사

람이 남겼다고는 믿기지 않을 만큼 다양한 분야에서 뛰어난 업적을 남깁니다. 실제로 7,200페이지가 넘는 다빈치의 노트들을 보면, 그는 그림뿐 아니라 의학, 조각, 건축, 음악, 식물학, 지질학, 도시개발, 기계학, 군사 무기, 항공학, 와인, 대기학, 잠수 분야 등 다방면에서 능력을 펼쳤음을 확인할 수 있습니다.[**] 그래서인지 다빈치는 상대적으로 회화 작품들은 많이 남기지 못하는데요, 현재 완성된 다빈치의 채색화는 고작 13점에 불과합니다.[***] 그중 5점이 루브르 박물관에 소장되어 있으니 다빈치의 모국인 이탈리아로서는 분하고 억울한 마음이 들 것 같습니다.

[*] 조르조 바사리(Giorgio Vasari 1511~1574), 『르네상스 미술가평전 3』(한길사, 2018), p. 1419.

[**] Martin kemp, 『leonardo da vinci: experience, experiment and design』, catalogue for victoria and albert collection(2006), p. 2.

[***] 학계에서 논란이 있는 「암굴의 성모」(런던 내셔널 갤러리), 「바쿠스」(루브르), 「라 벨라 프린시페사」(개인 소장) 등을 제외한 수치다.

같은 듯 다른 듯
두 점의 「암굴의 성모」

 그랑 갤러리에서 가장 큰 인기를 끌고 있는 다빈치의 작품들 중 첫 번째로 살펴볼 그림은 재미난 사연을 지닌 「암굴의 성모」입니다. 다빈치는 밀라노 시기에 '무염시태 신심회無染始胎信心會'*로부터 프란체스코 성당에 성모 마리아를 주인공으로 한 제단화를 의뢰받습니다. 계약서에는 천사들과 두 명의 예언자에게 둘러싸인 성모 마리아와 아기 예수를 묘사한다고 명시되었지만, 다빈치는 이를 무시한 채 성모 마리아, 아기 예수, 세례 요한, 가브리엘 대천사**로 채워진 외경의 한 장면을 묘사합니다. 헤롯

* 무염시태란 성모 마리아는 원죄 없이 태어나 예수를 잉태했다는, 중세 시대부터 내려오는 가톨릭의 교리이다. 1854년 비오 9세 교황에 의해 정식교리로 채택되었으며, 개신교에서는 해당 내용을 부정한다. 무염시태 신심회란 이 교리를 주장하는 교인들의 단체이다.

** 천사에 대해서는 의견이 분분하다. 루브르 내에서도 공식 도록에서는 우리엘, 홈페이지에서는 가브리엘로 표시하고 있다. 외경의 어떤 이야기를 주제로 삼느냐에 따라 천사는 달라진다. 다빈치의 또 다른 작품인 「주님 탄생 예고」(1472, 우피치)에 등장하는 가브리엘 천사와 동일한 복장과 모습으로 추정한다.

왕은 유대인의 왕이 탄생한다는 예언을 듣고 자신의 지위를 빼앗길 것이 두려워 두 살 이하의 모든 사내아이를 죽이라고 명령합니다. 「암굴의 성모」는 외경 속 이야기인 아기 예수가 이집트로 피신을 떠나던 중 자신의 사촌인 세례 요한을 만나는 순간을 표현하고 있습니다. 개인적으로 이 작품이 다빈치의 작품 중 「모나리자」를 능가하는 최고의 작품이 아닌가 싶은데, 그만큼 모든 장면이 완벽하게 표현되어 있습니다.

작품을 자세히 들여다보면 우리를 응시하는 대천사 가브리엘에게 가장 먼저 시선이 향합니다. 그는 연못으로 쓰러질 것만 같은 아기 예수를 받치면서, 다른 손으로는 '저 아이가 훗날 당신께서 다시 만나게 될 아이입니다'라며 아기 예수에게 이야기를 전하는 것 같습니다. 그의 손가락을 따라 건너편을 보면 세례 요한이 아기 예수를 향해 경배를 드리고 있는데, 중앙의 성모 마리아는 인자한 미소를 띈 채 오른손으로는 세례 요한을 품으로 감싸며 다른 한 손으로는 아기 예수를 보호하려는 듯한 모습입니다. 끝으로 성모 마리아 손 아래쪽에서는 아기 예수가 몸조차 제대로 가누기 어려운 상황에서도 세례 요한에게 축성을 내리며, 모든 인물이 하나의 내러티브로 자연스럽게 연결되고 있음을 확인할 수 있습니다.

다빈치는 다양한 인물들을 표현하면서 안정적인 구도를 위해 삼각형으로 그들을 배치하고 있는데, 이는 다빈치를 시작으로 이후 회화에서 크게 유행한 배치 구도입니다. 또한 완벽한 암벽 묘

사와 그 장소에 어울리는 식물까지 묘사한 점으로 미루어 다빈치
가 지질학*과 식물학**에도 상당한 지식이 있었음을 짐작할 수
있습니다. 거기에 이 작품은 「지네브라 데 벤치」에서 시작된 대기
원근법과 스푸마토 기법이 절정에 달했음을 알 수 있습니다. 스푸
마토 기법은 뒤쪽 「모나리자」에서 자세히 다루기로 하고, 먼저 다
빈치의 대기 원근법을 살펴보겠습니다. 다빈치는 광학 연구를 통
해 사물은 멀어질수록 푸르스름해지고 채도가 낮아지며, 물체의
윤곽이 흐릿해진다는 사실을 깨닫습니다. 작품의 좌측 원경을 보
면 이러한 지식을 바탕으로 표현된 원근감을 확인할 수 있습니
다.*** 이처럼 「암굴의 성모」는 "점 하나도 허투루 찍지 않았다"라
는 말이 걸맞은 다빈치의 최고의 걸작이 아닐까 합니다.

그런데 아이러니하게도 작품을 주문했던 무염시태 신심회에
서는 작품을 보고서 그리 달가워하지 않았는데요, 크게 두 가지
이유가 있었습니다. 첫 번째로 자신들이 주문했던 내용과는 다른
주제의 작품이었기 때문입니다. 신심회에서는 성모 마리아를 주
인공으로 해달라는 정확한 요청 사항이 있었지만 보다시피 작품
에서 성모 마리아는 크게 눈에 띄지 않습니다. 오히려 그림 밖에

* Bas den hond, "Science offers new clues about paintings by munch and da vinci" eos
 98(april 2017); 다빈치의 지질학연구 관련 논문.
** William emboden, 『Leonardo da vinci on plants and gardens』(Timber press, 1987), p. 1, p.
 125; 다빈치의 식물학연구 관련 논문.
*** Walter Isaacson, 『Leonardo Da vinci』(arte, 2019), p. 300에서 재인용; John shearman,
 "Leonardo's Colour and chiaroscuro, Zeitschrift für kunstgeschichte 25(1962) p. 13.

있는 무언가를 바라보는 대천사 가브리엘에게 자꾸만 시선이 가게 되지요. 두 번째로 도상적인 문제들이었는데요, 중세 이콘화에서 시작된 성화에는 작품 속에 등장하는 인물이 누구인지를 보여주는 일종의 상징물, 즉 도상이 등장합니다. 예를 들어 베드로는 열쇠와 역십자가, 사도 요한은 독수리와 뱀이 든 와인 잔, 세례 요한은 낙타 가죽옷과 나무지팡이, 세바스티아누스는 화살이지요. 우리는 이것들을 통해 별도의 설명이 없더라도 작품 속 인물이 누구이며 어떠한 상황을 묘사하는지를 해석해볼 수 있습니다. 그런데 「암굴의 성모」는 어떠한가요? 도상은커녕 성화에서 흔히 보는 후광Halo조차도 생략된 것을 알 수 있습니다.

결국 이러한 이유로 작품이 마음에 들지 않았던 신심회 측에서는 중도금 800리라를(약 1,000만원) 제외한 추가 대금 지급을 거절했습니다. 이에 다빈치와 동료들은 재룟값도 되지 않는다며 작품을 신심회에 넘기지 않고, 훗날 밀라노의 새로운 주인이 된 프랑스의 왕 루이 12세에게 판매된 것으로 추정하고 있습니다. 사건은 이렇게 일단락되는 듯하였으나 얼마 뒤 신심회에서는 계약 이후 작품을 납품하지 않는다며 다빈치를 고소합니다. 이러한 법정 분쟁으로 인해 신심회에 납품할 목적으로 그려진 작품이 현재 런던 내셔널 갤러리에 소장 중인 「암굴의 성모」 두 번째 버전입니다.*

두 작품을 비교해보면 두 번째 버전에서는 더 이상 대천사 가브리엘의 시선이 그림 밖에 머물지 않고, 세례 요한을 가리키던 손도 사라진 것을 볼 수 있습니다. 이로써 성모 마리아가 좀 더 부각되어 보이지만 등장인물들이 하나로 연결되던 내러티브는 사라졌습니다. 또한 문제가 되었던 도상들도 추가된 것을 확인할 수 있습니다. 세례 요한은 자신의 상징물인 나무지팡이와 낙타 가죽옷을 착용해 아기 예수와 확실히 구분되었으며, 인물들의 머리 위에는 헤일로도 추가되었습니다. 사실 세례 요한이 나무지팡이와 낙타 가죽옷을 착용하는 것은 훗날 어른이 된 이후이므로 이 상황에서는 어울리지 않기에 다빈치가 첫 버전에서는 그리지 않았던 것이 아닐까 생각합니다.

여러 정황상 다빈치에게 이 작업은 그리 유쾌한 일은 아니었을 겁니다. 그래서 두 번째 버전은 기본적인 구조와 틀만 잡고, 이후에는 함께 그림을 그린 암브로조 데프레디스와 그의 형제에게 대부분을 맡겼을 것으로 추정하고 있지요. 이에 대한 증거로 첫 번째 버전에서 완벽하게 묘사했던 식물들은 두 번째 버전에서는 상상으로 그린 매발톱꽃 줄기와 잎이 그려져 있습니다.[**] 배경의 암석 역시 현장과는 어울리지 않는 석회암이 어색하게 그려져 있네요.[***] 아무튼 우여곡절 끝에 완성된 두 번째 작품도 신심회

[*] Walter Isaacson, 『Leonardo Da vinci』(arte, 2019), p. 292~293.

[**] Dalya Alberge, "The daffodil code; Doubts revived over Leonardo's Virgin of the Rocks in London"(Guardin, December 9, 2014)

[***] Ann C. Pizzorusso, 『Leonardo da Vinci Geologic Representations in the Virgin and

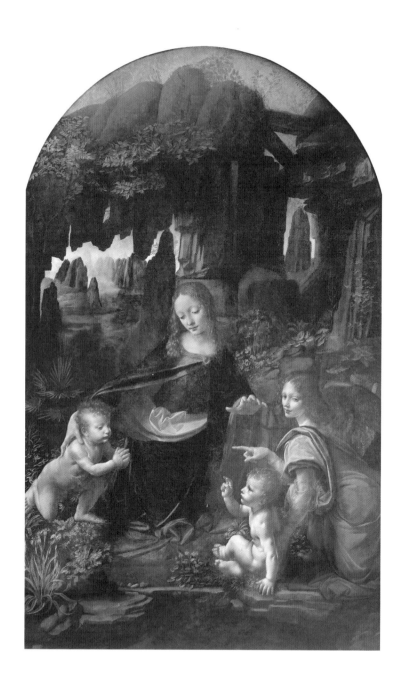

「암굴의 성모」, 레오나르도 다빈치, 1483~1486년, 루브르 박물관, 199×122cm

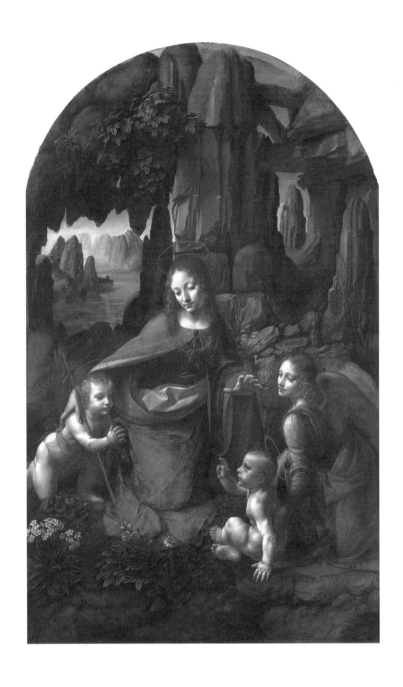

「암굴의 성모」, 레오나르도 다빈치, 1495~1508년, 런던 내셔널 갤러리, 189.5×120cm

측에서는 크게 마음에 들어 하지 않았고 결국 작품은 훗날 성당 측에서 팔아넘겨 영국 런던으로 건너갑니다. 이런 안타까운 상황들을 보고 있노라면 왜 다빈치가 조국인 이탈리아를 뒤로하고 타지인 프랑스에서 숨을 거두게 되었는지 이해할 수 있을 듯합니다.

Child with St. Anne』(2021), p. 197.

다빈치의 가장 인간적인 작품
「성 안나와 성모자」*

 루브르에서 「모나리자」를 제외한 다빈치의 모든 작품은 일렬로 전시되어 있다 보니 이곳은 언제나 사람들로 북적거립니다. 때로는 인파에 지쳐 금방 다른 곳으로 가버리는 분들이 종종 있는데, 「성 안나와 성모자」만큼은 시간을 두고 천천히 감상하며 그 안에 담긴 다빈치의 속내를 느껴보셨으면 합니다. 이 작품은 다빈치가 가장 아끼고 사랑했으며, 마지막 순간까지도 덧칠을 하며 품에 안고 있었던 작품입니다. 다빈치는 이 작품을 왜 그토록 아꼈던 걸까요?

 작품을 들여다보면 다빈치의 대표적 기법인 대기 원근법과 함

* 작품의 의뢰자에 대해서는 여러 학설이 존재한다. 템플대학 J. Wasserman 교수는 자신의 저서를 통해 프랑스 루이 12세가 아내 안느 드 브르타뉴를 위해 의뢰한 작품이라고 주장하기도 하며, 옥스퍼드대 Martin Kemp 교수는 이것은 다빈치가 비슷한 설정으로 여러 점의 스케치를 남겨 생긴 혼돈으로, 완성된 채색화는 피렌체 산티시마 아눈치아타 성당에서 의뢰하였으나 다빈치가 최종적으로 전달하지 않았다고 주장한다.

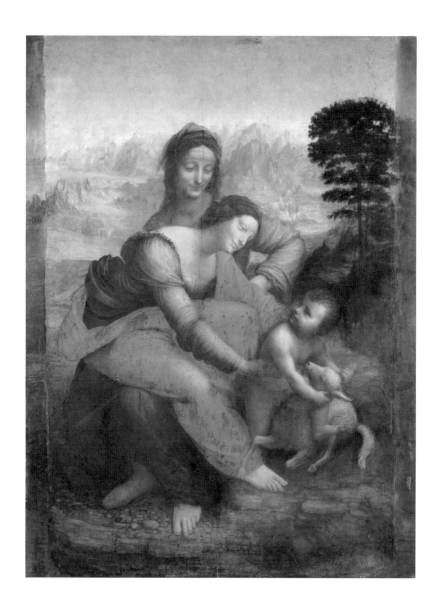

「성안나와 성모자」, 레오나르도 다빈치, 1501~1519년, 루브르 박물관, 168×112cm

께 세 명의 인물이 등장하는데요, 가장 위쪽은 성모 마리아의 어머니인 성 안나이며, 그 아래에는 성모 마리아가 있습니다. 대게 성화 속에서 붉은색과 푸른색 옷을 걸친 사람은 성모 마리아입니다.[*] 그리고 우측 하단의 아기 예수는 어린양 위로 올라타려는 듯 장난스러운 모습입니다. 그런데 작품 속 인물 중 유독 성모 마리아만 근심 섞인 미소를 보이네요. 왜 그럴까요? 바로 아기 예수 앞에 있는 어린양 때문입니다.

보통 성화 속에 등장하는 어린양의 의미는 크게 두 가지로, 구·신약에 따라 의미가 달라집니다. 구약에서의 어린양은 하나님께 바치는 제물을 상징하며, 신약에서의 어린양은 예수의 희생을 상징하지요. 이 작품은 예수가 등장하니 신약을 바탕으로 그려진 작품으로, 어린양은 바로 예수의 희생을 상징하는 도상으로 해석할 수 있습니다. 말하자면 지금 예수는 우리를 구원하고자 자신의 희생을 상징하는 어린양, 즉 죽음의 십자가 길로 스스로 향하는 순간입니다. 이 순간 성모 마리아의 심정은 어떠할까요? 자기 아들이 신의 아들이라는 사실을 알고 있습니다. 하지만 세상 그 어떤 어머니가 자기 아들이 죽음의 길로 걸어가려 하는데 그걸 지켜만 볼 수 있을까요? "아들아, 안 돼! 그러면 큰일 나!"라며 아들을 붙잡는 어머니. 이것이 진정 신의 뜻임을 알면서도 자식을 조

[*] 시대를 막론하고 가장 값비싼 물감은 울트라 마린이라 불리는 푸른색 물감이다. 주원료인 청금석은 유럽에서는 채석이 되지 않으며 전량 수입에 의존했다. Ultramarine은 라틴어로 '바다 건너'라는 의미를 담고 있기도 하다. 그렇기에 성화에서 가장 중요한 인물들에게만 허락되는 색이다.

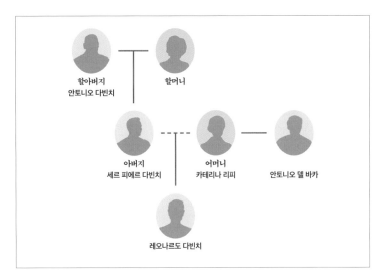

다빈치의 가족 관계도

금이라도 더 곁에 두고 싶은 것이 어머니의 사랑입니다. 다시 말해 이 작품은 만인의 어머니인 성모 마리아의 사랑을 주제로 그려진 그림이라고 이해할 수 있습니다.

다빈치의 어머니 카테리나는 고아 출신의 시골 소녀로, 세르 피에르를 만나 다빈치를 낳습니다. 그러나 집안의 반대로 세르 피에르는 그해 귀족 집안의 딸과 결혼하고 카테리나는 다빈치를 친할아버지에게 보냅니다. 서자로 태어난 다빈치는 유년 시절 평생 어머니의 사랑에 목말라했지요. 카테리나는 안토니오 델 바카라는 남자를 만나 결혼해 다섯 명의 자식을 낳고 행복한 가정을 꾸

「베누아의 성모」, 레오나르도 다빈치,
1478~1480년, 에르미타주 미술관, 49.5×33cm

려가지만, 1493년 환갑이 넘은 나이에 가족을 잃자 경제적으로
힘든 상황을 맞이합니다. 그리웠던 어머니의 소식을 전해 들은 다
빈치는 그녀를 밀라노에 있는 자신의 집으로 초대합니다. 하지만

「성모자와 실패」, 레오나르도 다빈치,
1500~1501년, 뉴욕 개인 소장, 50.2×34.6cm

그 행복은 오래가지 못했습니다. 두 사람이 함께한 지 일 년도 채
지나지 않아 카테리나가 말라리아로 세상을 떠났기 때문이지요.*

* Martin Kemp and Giuseppe Pallanti, 『Mona lisa』(Oxford, 2017), p. 87; 2017년 옥스퍼드
대 Martin Kemp 교수의 연구실적으로 이전까지 오류와 추측이 난무했던 카테리나에 관
련된 내용은 상당 부분이 해소되었다.

다빈치는 이전에도 성모 마리아를 주제로 그림을 그린 적이 있지만 어머니 카테리나가 세상을 떠난 뒤 작품 속 성모 마리아의 모습은 확연히 달라졌습니다. 아들과 함께 행복한 어머니*에서 근심이 가득한 모습으로 어쩔 줄 몰라 하는 어머니**, 그리고 이 작품에서 보이는 것처럼 신의 뜻을 거스르더라도 아들을 위하는 마지막 어머니의 모습으로 말입니다. 평생 어머니의 사랑에 목말라했던 다빈치는 아마도 이 그림을 그리면서 "우리 어머니도 나를 이토록 사랑했겠지?" 하는 마음을 그림 속에 담지 않았을까요.

그림을 감상하는 데는 명확한 해석과 답이 존재하지 않습니다. 화가가 '저는 이러저러한 생각과 감정을 그림에 담아보려 했습니다'라고 이야기하지 않는 한 누구나 자신만의 관점으로 감상할 수 있습니다. 여러분은 이 작품에서 다빈치의 어떤 마음이 느껴지는지요?

* 「베누아의 성모」(1478~1480년, 에르미타주 미술관).
** 「성모자와 실패」(1500~1501년, 뉴욕 개인 소장).

세상에서 가장 아름다운 미소 「모나리자」

　　루브르에는 '모나리자 집단'이라는 말이 있습니다. 루브르를 방문하는 25퍼센트가량의 방문객들이 그저 「모나리자」만 보고 밖으로 빠져 나가는 현상에서 비롯된 말이지요. 2019년 CNN에서 진행한 '세상에서 가장 유명한 미술작품'이라는 조사에 따르면, 무려 85.3퍼센트가 「모나리자」를 선택했다고 합니다. 프랑스는 매년 「모나리자」 하나만으로 수조 원에 이르는 수익을 올린다고 하니, 명실상부 이 작품은 역사상 가장 유명한 작품이라고 해도 무리가 없겠습니다. 하지만 막상 현장에서 이 작품을 만나면 생각보다 작은 크기에 실망하는 분들이 많습니다. 색감도 그리 아름답게 느껴지지 않고요. 더구나 많은 인파에 밀려 가까이 다가갈 수조차 없으니 실망감을 감추지 못합니다. 그러고는 뒤돌아서서 "이 작품이 무엇 때문에 그리 유명한 거야?" 하는 의구심을 품게 됩니다.

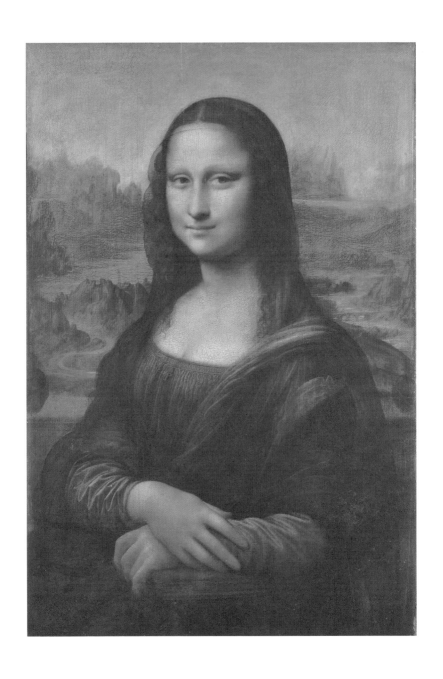

「모나리자」, 레오나르도 다빈치, 1503~1517년, 루브르 박물관, 77×53cm

바사리의 글에 따르면, 다빈치는 1503년 피렌체의 유명한 비단 상인이었던 프란체스코 델 조콘도의 부인인 리자 델 조콘도 부인의 초상화를 의뢰받습니다.* 작품 제목 「모나리자Mona Lisa」에서 '모나'는 이탈리아어로 유부녀 이름 앞에 붙이는 호칭입니다. 불어로 마담 정도의 의미이지요. '리자'는 작품 속 주인공의 이름이니 우리말로 '리자 부인' 정도로 해석할 수 있습니다.** 하지만 작품을 처음 의뢰를 받은 순간부터 이 작품은 단순한 초상화가 아니라 다빈치 자신을 위한 작품이었던 것은 아니었을까 싶습니다. 그는 작품을 의뢰인에게 전달하지도 않았으며, 이와 관련된 작품 대금도 지급받지 않고 16년이라는 긴 시간 동안 패널 위에 붓질을 이어나갑니다. 그리고 작품 속에 자신이 평생 쌓아 올린 다양한 지식을 펼쳐 나가기 시작하죠.

1) 초상화의 기틀

다빈치 이전에 화가들은 대부분 초상화를 그릴 때 측면 위주의 작품들을 그렸습니다. 여기에는 두 가지 이유가 있는데, 첫 번째는 당시 전해지는 미신 때문입니다. 사람의 얼굴 정면을 너무 완벽하게 담아내면 그림 속에 사람의 영혼이 갇혀버린다는 이야기 때문이지요. 하지만 이것은 어디까지나 속설일 뿐입니다. 두

* 바사리는 실제 조콘도 부부와 알고 지냈던 사이이며, 책을 쓸 당시 그들 가족에게 많은 정보를 제공받았기에 주인공이 누구인지에 대해서는 논란의 여지가 없다.
** 「모나리자」라는 제목은 바사리가 처음 사용한 제목이며, 다빈치의 유산 목록에는 해당 작품이 'La Gioconda'라고 명시되어 있다.

「모나리자를 그리는 다빈치」, 체사레 마카리, 1863년, 이태리 카시올리 미술관

번째 이유는 정면보다는 측면이 훨씬 더 그리기 수월하기 때문입니다. 사람의 얼굴은 측면에서 바라보았을 때 그 굴곡과 윤곽선을 표현하기가 쉬워, 화가들 대부분은 정면이 아닌 측면 초상화를 즐겨 그렸습니다. 하지만 다빈치는 「모나리자」를 측면이 아닌 정면 초상화로 작업합니다. 다빈치는 단순히 겉모습만을 따라 그리는 초상화는 진정한 초상화가 아니라 생각했습니다. 작품 속 인물의 감정까지 그림 속에 담아내야만 진정한 초상화라고 생각했지요. 우리가 사람을 마주했을 때 그 사람의 심리를 가장 잘 느낄 수 있는 신체 부위는 어디인가요? 바로 눈입니다. 이에 다빈치는 모델의 측면이 아닌 정면을 그림으로써 초상화 속 인물들과 눈을 마주 보게 하여, 보는 이로 하여금 작품 속 인물들의 감정을 느낄 수 있게 하였습니다. 이러한 시도는 「지네브라 데 벤치」에서 처음 시작되어 「모나리자」에 이르면 4분의 3의 각도로 인물을 틀게 함으로써 안정적인 구도까지 취하는 절정을 이룹니다. 이러한 다빈치의 초상화 속 인물 구도는 라파엘로의 「유니콘을 안고 있는 여인」과 「발다사레 카스틸리오네의 초상」 등에 영향을 주며 훗날 초상화의 기본적인 구도로 발전해나갑니다.

2) 스푸마토 기법

스푸마토 기법이란 이탈리아어인 스푸마레sfumare, 즉 '안개처럼 사라지다'에서 유래된 말로, 사물의 경계선을 명확하게 구분 짓지 않고 모호하게 처리하는 것을 말합니다. 다빈치가 처음으로

사용한 기법이지요. 다빈치는 점과 선은 그저 수학적인 개념일 뿐이며, 자연에서 선은 존재하지 않는다고 주장했습니다. "사물의 윤곽을 선명한 테두리로 표시하지 말라. 윤곽은 선이고, 선은 멀리서 뿐만 아니라 아주 가까이에서도 눈에 보이지 않는다." "수학적 개념인 점과 더불어 선이 눈에 보이지 않는다면 역시나 선으로 구성된 사물의 윤곽도 보이지 않는다. 그것이 아무리 가까이 있다고 해도 말이다."* 다빈치는 자신의 노트에 이러한 주장을 펼치며 '선을 통해 형태와 그림의 틀이 완성된다'라는, 당시 소묘의 기본이라 여겼던 디세뇨 리네아멘툼Disegno Lineamentum의 전통을 완전히 부정합니다.

당시 회화의 정석으로 평가받던 보티첼리의 작품과 비교하면 다빈치가 추구하는 방식이 어떠한 것이었는지 알 수 있습니다. 그는 멀리 보이는 풍경뿐 아니라 초상화의 인물을 표현할 때도 명확한 윤곽선보다는 수십 번의 덧칠과 윤곽선을 손가락으로 문지르는 방식으로 그 경계선을 모호하게 처리합니다. 그래서 때로는 다빈치의 스푸마토 기법에 다빈치의 지문이 남겨지기도 합니다. 「모나리자」를 자세히 들여다보면 배경과 눈, 코, 입술까지 어느 부분 하나 명확하게 구분 짓지 않고 스푸마토 기법으로 모호하게 표현된 것을 알 수 있습니다. 그래서 그녀의 입술을 바라보고 있노라면 명확하지 않은 경계선으로 인해 때때로 미소가 달라 보이

* Walter Isaacson, 『Leonardo Da Vinci』(arte, 2019), p. 347에서 재인용; Leonardo da Vinci Treatise ch. 443.

「모나리자」 대기 원근법 확대

는 신비로움을 경험하기도
합니다.

3) 대기 원근법

다빈치는 회화와 광학
연구는 원근법 표현에 있어
서 불가분의 관계라고 생각
했습니다. 그는 자신의 노트
에 "물체는 눈에서 멀어질
수록 선명도가 떨어지며, 그
색은 달라진다"[*]라고 적었
습니다. 선명도가 떨어진다

는 것은 경계선이 흐려진다는 의미로 스푸마토 기법과 같은 맥락
으로 이해할 수 있습니다. 거기에 더해 다빈치는 "정확히 알 수는
없지만 공기 중에는 수많은 먼지와 수증기 등으로 인하여 거리가
멀어질수록 사물을 인지하기 어려워지며 채도가 떨어지게 된다"
고 이야기합니다. 이는 우리가 산 위에서 먼 풍경을 바라볼 때 그
풍경이 흐리고 채도가 연해지는 현상을 말하는 것이라고 볼 수
있습니다. 다빈치는 원경을 채색함에 있어 그 경계선을 흐리게,
채도는 연하고 푸른색에 가깝게 칠해 이전보다 더 사실적이고 명

[*] Leonardo da Vinci, Codex Urb 154.

64

확한 공간감을 표현하려 했습니다. 다빈치의 광학 연구를 통해 완성된, 대기 원근법이라 불리는 이 기법은 이후 루벤스와 윌리엄 터너에까지 영향을 주는, 회화에 있어 중요한 원근법 중 하나입니다. 모나리자를 보면 다빈치가 평생 연구해온 대기 원근법이 완벽하게 표현된 것을 확인할 수 있습니다.

4) 해부학에 기초한 완벽한 미소

흔히들 사람들은 모나리자의 미소를 보는 사람의 감정에 따라, 보는 방향에 따라 달라지는 미스터리한 작품이라고 이야기합니다. 이것은 사실 철저한 과학적 계산에 따라 완성된 결과물입니다.

다빈치는 모나리자의 미소를 다듬을 무렵, 피렌체 산타마리아 누오바 병원에서 본격적인 안면 해부학에 몰두하기 시작합니다. 그는 사람이 미소를 지을 때 큰광대근Zygomaticus major muscle이 가장 큰 역할을 하며 이 근육에 따라 사람들이 미소를 인지하게 된다는 사실을 깨닫습니다. 그에 더해 안구 해부학을 통하여 빛은 눈의 한 지점에 모이지 않고 망막 전체에 퍼진다는 사실을 발견합니다. 시신경의 90퍼센트가량이 밀집한 중심와yellow spot는 대상의 정확한 색감과 형태를 인지하지만 이외의 부분은 흐릿한 상황 속에서 음영 정도만 확인할 수 있습니다. 우리가 어떠한 대상을 똑바로 바라볼 때 그것은 선명하게 보이지만 곁눈질을 하면 곁눈질로 보는 대상은 멀어져 보이고 흐릿하게 보이는 것을 의미합니다.

자, 이제 다빈치는 이러한 지식을 바탕으로 신비로운 마법 같

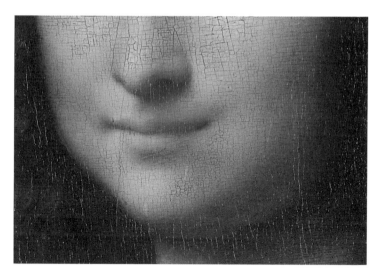

「모나리자」 입술 미소 확대

은 미소를 만들어내기 시작합니다. 그는 모나리자의 왼쪽 입술 끝을 살짝 아래로 표현했습니다. 우리가 그녀의 입술을 똑바로 바라보면 미소가 잘 느껴지지 않습니다. 하지만 시선을 돌려 다른 곳에 초점을 맞추고 곁눈질로 그녀의 입술을 바라보면, 살짝 올라간 오른쪽 입술과 스푸마토 기법으로 표현된 우측 큰광대근의 음영으로 인해 환하게 빛나는 미소를 발견합니다. 과학자들은 이러한 모나리자의 미소가 우연히 만들어진 것이 아니라 철저한 과학적 연구를 통한 결과물이라는 사실을 밝혀냈습니다.[*]

[*] Margaret livingstrone, "Is it warm? or just low spatial frequency?"(Science no. 290, Nov. 17, 2000).

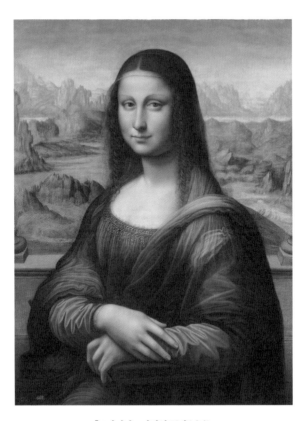

「모나리자」, 다빈치 공방(멜치),
1503~1516년, 프라도 미술관, 76.3×57cm

　「모나리자」에 표현된 다양한 기법들을 살펴보면 '초상화 하나
를 그리면서 꼭 이렇게까지 해야 하나?'라는 의구심이 듭니다. 그
래서 이 작품은 단순한 초상화가 아니라 다빈치라는 사람이 평생
자신이 쌓아 올린 수많은 지식을 증명하기 위한 수단으로 작품을
활용했던 것이 아닐까 하는 생각도 하게 됩니다. 비록 후대 사람

들의 잘못된 상식으로 모나리자의 표면에 노란색 바니쉬를 칠하는 바람에 그 아름다웠던 색감은 사라졌지만, 2012년 복원된, 다빈치의 제자 멜치가 모사한「모나리자」를 보면 기존의「모나리자」가 얼마나 아름다운 작품이었을지 상상해볼 수 있습니다.

　많은 사람은「모나리자」를 두고 이런 이야기를 합니다. "「모나리자」는 처음부터 유명한 작품이 아니었습니다. 1911년 발생한 도난 사건을 통해 이름을 알리기 시작했습니다." "「모나리자」는 전형적인 마케팅을 통해 인기를 얻게 된 작품입니다." "「모나리자」가 대단해 보이지 않아도 괜찮습니다. 미술은 원래 주관적인 겁니다"라고 말이지요. 하지만 어떤가요? 아직도「모나리자」가 단순히 도난과 테러 때문에 유명해진 작품 같다는 생각이 드나요? 어쩌면 그런 이야기들을 전하는 이들은「모나리자」가 가지고 있는 그 진정한 가치를 잘 알지 못하기 때문은 아닐까요?

프랑스 르네상스의 아버지, 프랑수아 1세

「모나리자」 전시장 우측에는 베네치아 역사상 가장 성공한 화가이자 르네상스의 위대한 거장 티치아노의 「프랑수아 1세의 초상」이 걸려 있습니다. 작품 속 그는 왠지 흐뭇한 미소로 「모나리자」를 바라보는 듯하네요. 흔히들 예술의 중심지가 어디일까? 하는 질문에 가장 먼저 프랑스를 떠올리곤 합니다. 바로 프랑스를 예술의 중심지로 만들고 프랑스 르네상스의 기틀을 마련한 인물이 프랑수아 1세입니다. 그는 예술의 후원자를 자처하며 국내외 많은 예술가를 등용하여 훗날 퐁텐블로 화파를 통해 프랑스 미술의 서막을 열었고, 많은 예술작품을 수집해 루브르 박물관 컬렉션의 기틀을 마련한 장본인입니다. 무너져가던 루브르를 지금의 모습으로 개조한 것도 바로 프랑수아 1세입니다. 그런 까닭에 예술에 대한 자부심이 넘쳐나는 프랑스인들이 가장 사랑하는 왕을 꼽을 때 늘 빠지지 않는 이가 프랑수아 1세이지요.

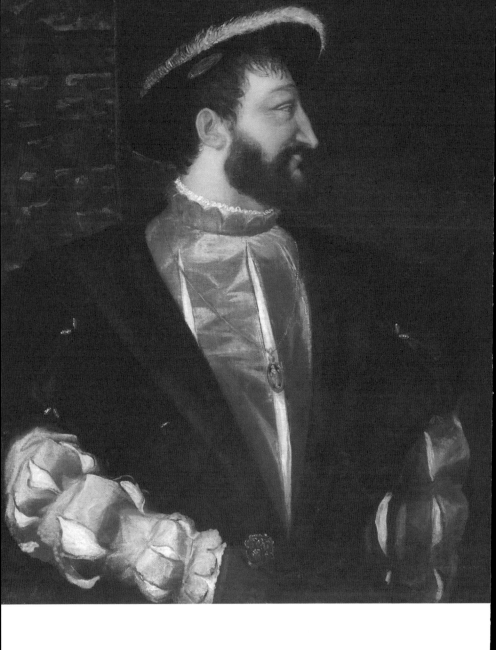

「프랑수아 I세의 초상」, 티치아노 베첼리오, 1539년, 루브르 박물관, 109×89cm

직접 군대를 이끌고 이탈리아를 정복해 나가던 프랑수아 1세는 1515년 겨울, 교황 레오 10세의 중재로 평화협정을 맺는 장소에서 처음으로 다빈치를 만납니다. 이미 자신의 선대왕이자 장인이었던 루이 12세를 통해 다빈치의 작품을 접하고 그의 예술세계를 흠모하고 있던 프랑수아 1세는 그 자리에서 바로 다빈치를 프랑스로 초청합니다. 하지만 예순넷을 바라보던 다빈치는 프랑스행이라는 먼 여행을 쉽사리 선택하지 않았습니다. 그러자 프랑수아 1세는 다빈치가 머물 성, 막대한 연금을 제시하며 그가 어떠한 연구를 하든 모든 지원을 아끼지 않겠다는 파격적인 제안을 합니다. 심지어 프랑수아 1세의 어머니 루이즈 드 사부아 역시 다빈치에게 사신을 보내 '부디 초대에 응해주시고, 최고의 환대를 보장하겠습니다'라는 약속까지 전합니다.[*]

사생아로 태어나 아버지로부터 인정받지 못하고,[**] 피렌체를 거쳐 밀라노에 정착하기까지 다빈치의 일생은 자신을 믿고 평생을 지원해줄 후원자를 찾는 여정과도 같았습니다. 다빈치가 그토록 바라던 이가 인생의 끝자락에서 만난 프랑수아 1세였습니다. 그는 다빈치가 프랑스에 도착하자 자신의 궁전에서 고작 500미터 떨어진 클로뤼세성에 거처를 마련해줍니다. 이곳은 그가 유년

[*] Jan Sammer, "The royal invitation" in 'Leonardo da Vinci' by Carlo Pedretti(CB Publishers, 2011), pp. 31~32.
[**] 다빈치의 아버지 세르 피에르 다빈치는 다빈치에게 정규 교육도 시키지 않았고, 가업을 물려주지도 않았으며, 심지어 합법적인 아들로 인정해주지 않아 유산 상속에서도 배제되었다.

시절을 보낸 추억이 담긴 장소로, 아담하지만 르네상스 양식이 돋보이는 우아한 모습을 간직하고 있는 곳입니다. 그는 다빈치의 이전 후원자들과는 다르게 결과물을 보채지 않았고 다빈치가 다양한 연구를 할 수 있도록 아낌없는 지원을 이어갔습니다.

프랑수아 1세에게 다빈치는 너무도 완벽한 존재였습니다. 과학과 수학, 건축, 지리, 역사, 시와 음악, 미술까지 다방면에 걸쳐 지식을 갈망하던 그에게 다빈치는 언제나 해답을 주곤 했습니다. 프랑스아 1세는 늘 다빈치 곁에 머물렀고 그를 찬양했으며, 다빈치를 아버지라 칭하기도 했지요.* 아마도 프랑수아 1세는 다빈치가 평생토록 바랐던 완벽한 후원자였을 것입니다.

프랑수아 1세의 지원에 힘입어 다빈치는 연구와 작품 제작에 몰두하지만, 안타깝게도 그에게 주어진 시간은 그리 길지 않았습니다. 다빈치는 프랑스에 도착한 지 불과 3년 만인 예순일곱 살의 나이에 세상을 떠나고 맙니다. 레오나르도 다빈치는 비록 서자로 태어나 정규 교육도 받지 못하고, 평생을 정착하지 못한 채 자신의 가치를 알아줄 후원자를 찾아다니는 방랑객과도 같은 삶을 살았지만 최후의 순간만큼은 한 나라를 다스리는 왕의 품에 안긴 채 그의 눈물을 맞으며 숨을 거둡니다.** 다빈치가 노트에 적었던, 한 감동적인 글귀처럼 말입니다.

* 세 살 때 아버지를 잃은 스물두 살의 프랑수아 1세는 예순네 살의 다빈치를 자신의 스승이자 아버지와 같은 존재로 여겼다.
** 조르조 바사리(Giorgio Vasari, 1511~1574), 『르네상스 미술가평전 3』(한길사, 2018), p. 448.

"잘 보낸 하루가 행복한 잠을 부르듯, 잘 살아온 인생은 행복한 죽음을 불러온다."

레오나르도 다빈치는
유명한 요리사였다?

1987년 4월 1일, 영국의 개그맨이자 방송인인 조나단 루스는 자신의 부인 셀라와 함께 충격적인 내용의 책을 출간합니다. 1981년 러시아 상트페테르부르크에 있는 에르미타주 미술관에서 126페이지에 달하는 르네상스 시대의 노트가 발견되었는데, 여기에는 각종 요리도구의 설계도와 다양한 요리법이 적혀 있었고, 이 모든 내용을 작성한 이가 바로 르네상스의 거장 레오나르도 다빈치라는 것이었습니다.

책을 들여다보면 놀라운 내용이 가득합니다. 이 책에 따르면, 다빈치는 요리사로 활동하며 다양한 업적을 남깁니다. 예를 들어 그가 개발한 기상천외한 요리법 외에도 스파게티면, 코르크 마개와 오프너, 삼지창 형태의 포크, 후추 그라인더, 휘핑 기구, 믹서기, 냅킨, 테이블보 등 이 모든 것들을 다빈치가 발명했고, 심지어 피렌체에서 동료 화가 산드로 보티첼리와 '세 마리 개구리 깃발'이라는 식당을 함께 차렸으며, 책임주방장이 레오나르도 다빈치라는 것입니다.

상당히 흥미롭고 재밌는 내용이지요? 그런데 이 책에 담긴 내

용은 모두 진실이 아닙니다. 당시 책이 출간된 후 러시아 에르미타주 미술관에서는 그들이 이야기하는 르네상스 시대의 노트는 발견된 적이 없다고 입장 표명을 했으며, 저자인 조나단 루스가 공개한 노트는 기존의 다빈치의 노트들을 짜깁기하거나 최근에 타자기로 작성한 조잡한 수준의 메모지들로 확인되었습니다. 결국 조나단 루스는 만우절을 기해 사람들을 속일 목적으로 쓴 글이라고 밝혔습니다. 책의 서문에 '이 책의 내용은 허풍과 과장으로 가득하다'는 문구까지 적어놓았다고 변명했지요. 이 사건은 이렇게 마무리되는 듯했습니다.

　그런데 진짜 사건은 의외의 장소에서 터집니다. 1999년 스페인의 음식 전문 출판사인 Temas de hoy는 영국에서 장난삼아 출간된 『다빈치의 요리 노트』의 판권을 넘겨받은 후 책에서 논란이 될 만한 내용을 삭제하기 시작합니다. 예를 들어 서문에 쓰인 이 책이 거짓이라는 경고 문구, 이미 비잔틴제국에서 흔히 사용하던 포크를 다빈치가 발명했다는 부분, 다빈치 사후 유럽에 전파된 옥수수와 감자를 이용한 요리법 등을 삭제하고 마치 이 책의 내용이 사실인 것처럼 포장해 독자들을 속여 출판을 감행합니다. 당연히 사실을 알지 못했던 독자들은 놀라운 내용에 열광하고 스페인 내에서만 75,000부 이상 판매됩니다. 더 나아가 전 세계에 책의 번역권을 판매하기 시작하더니 현재까지도 같은 내용의 책들이 미국, 일본, 중국, 러시아, 프랑스, 이탈리아, 독일 등 다양한 나라에서 지난 20년 동안 판매되고 있습니다.

대부분 사람들은 책에 담긴 내용이 허구일 거라고 생각하지 않았습니다. 그렇다 보니 그 뒤로 이 책의 흥미로운 내용을 2차, 3차 각색한 다양한 책들이 출간되면서 전 세계 곳곳에 다빈치가 오픈했다고 잘못 알려진 '세 마리 개구리 깃발' 레스토랑들이 등장했습니다. 프랑스에서는 다빈치 요리법과 관련된 책들만 현재 40여 종류가 판매되고 있으며, 심지어 우리나라에서도 지난 20년간 이 책이 진실인 것처럼 꾸며져 제목만 바꾸어가며 판매가 이어지는 실정입니다.

이 책과 관련해 몇몇 학자들이 의문을 제기하기 시작하자, 처음 스페인에서 이 책을 번역했고, 현재 스페인에서 미식 비평가로 활동하는 호세 카를로스 카펠은 지난 2011년 스페인의 유력 일간지와의 인터뷰를 통해 이 책의 모든 내용은 다 거짓이며, 출판사의 요청으로 일부분을 삭제하고 번역 출간했다는 사실을 고백했습니다. 그는 자신의 트위터를 통해 현재까지도 책의 내용은 거짓이라고 밝히고 있습니다만, 이미 지난 20년이 넘는 시간 동안 잘못된 내용이 너무 많이 퍼진 터라 레오나르도 다빈치가 요리사였다는 논란은 앞으로도 계속 이어질 듯합니다.

루브르에서 가장 큰 그림
「가나의 혼인 잔치」

　　루브르 박물관의 전시 능력은 가히 완벽에 가깝다고 보지만 본의 아니게 피해를 보는 작품들도 몇몇 있습니다. 바로 모나리자와 마주하고 있는 파올로 베로네세Paolo Veronese의 「가나의 혼인 잔치」가 그 주인공 중 하나입니다. 아마 이 작품의 압도적인 크기가 아니었다면 모나리자의 인기에 묻혀 그냥 지나쳐 버리고 말았을 겁니다. 그런데 이 작품은 전시 위치뿐 아니라 루브르의 여러 실수를 감당해야만 했습니다.

　　1562년 베네치아 산 조르지오 마조레 수도원에서는 식당 벽면을 장식할 작품을 의뢰했고, 베로네세는 그 당시 세상에서 가장 큰 작품인 「가나의 혼인 잔치」를 단 15개월 만에 완성합니다.* 가

*　「가나의 혼인 잔치」는 1563년 당시 벽화를 제외하고 세상에서 가장 큰 그림이었으며, 10년 뒤인 1763년 베로네세의 또 다른 작품 「레위가의 향연」이 세상에서 가장 큰 그림이라는 타이틀을 새롭게 차지하게 된다.

로 길이만 10m에 가까운 이 거대한 작품을 어떻게 이 짧은 시간 안에 그렸을지는 아직도 많은 의구심이 듭니다. 그런데 작품을 자세히 들여다보면 단순히 사이즈만 큰 것이 아닙니다. 작품은 요한복음 2장 1-12절의 장면으로, 예수가 성모 마리아, 몇몇 제자들과 함께 결혼식에 초대되어 물을 포도주로 바꾼 첫 번째 기적을 주제로 그려진 성화입니다. 그런데 작품은 성스러운 성화라는 느낌보다는 마치 내가 이 혼인 잔치에 참여하고 있다는 착각이 들 정도로 화려하고 사실적으로 묘사되어 있습니다. 130여 명의 인물은 저마다 나름의 포즈와 표정들을 뽐내고 있으며, 배경과 소품 하나까지 놓치지 않고 그려내고 있습니다.

베로네세는 현장감을 더하기 위해 2000년 전 갈릴리의 잔치에 참여한 사람들을 16세기 베네치아로 불러들입니다. 동서 교역의 중심지였던 베네치아답게 동서양을 막론하고 다양한 형태의 복식이 등장하는데, 이러한 표현 방식은 당시 베네치아 화파와 피렌체 화파의 대표적인 차이점이라 할 수 있습니다.[*] 라파엘로 Raffaello Sanzio와 같은 로마·피렌체 화파의 화가들은 「아테네 학당」에서 보는 것처럼 성서나 신화 속 사건을 이상적으로 재현하는 것을 목표로 했다면, 베로네세와 티치아노 Vecellio Tiziano와 같은 베네치아 화파의 화가들은 과거의 사건을 현실에서 재해석하는 것을 목표로 했습니다. 가히 '세상에서 가장 화려한 종교화'라는 별

[*] Pierluigi De Vecchi, 『Veronese: The Profane Painter』(Skira, 2004), pp. 31~32.

명답게 작품은 완성 직후부터 큰 찬사를 받았습니다. 베로네세는 자신도 만족스러웠는지 작품 속 중앙 하단에 현악기를 연주하는 네 명의 악사에 자신을 비롯한 베네치아 천재 화가들의 모습을 그려 넣음으로써 자신의 위상을 뽐냈습니다.[*]

하지만 이후 200년 넘게 베네치아 산 조르지오 마조레 수도원 식당을 아름답게 장식하던 이 작품에 숱한 시련이 찾아오기 시작합니다. 1797년 이탈리아를 침공한 나폴레옹 군대는 루브르 박물관 컬렉션을 위해 수많은 작품을 약탈합니다. 그들은 이 작품을 보자마자 한눈에 매료되었지만 1.5톤에 달하는 무게와 크기 때문에 프랑스로 가져갈 엄두를 내지 못했습니다. 결국 그들은 고민 끝에 작품을 반으로 잘라 캔버스를 돌돌 말아버리는 만행을 저지릅니다.[**] 당연히 1815년 나폴레옹이 몰락하자 안토니오 카노바[***]를 중심으로 이탈리아에서는 작품 반환을 요청했지만, 프랑스 측에서는 작품을 돌려주기 위해선 다시 작품을 잘라 옮길 수밖에 없으니 다른 작품으로 대체하겠다며, 프랑스 출신의 작품인 샤를르 브룅의 「시몬의 집에서 식사」를 보냅니다.

시련은 거기에서 끝난 게 아니었습니다. 1992년 6월 작품이

[*] 좌측부터 파울로 베로네세, 야고보 바사노, 틴토레토, 티치아노. 이 주장은 1771년 베네치아의 미술사학자 안토니오 마리아 자네티에 의해 처음으로 등장한다.

[**] 현재도 그 훼손 흔적을 확인할 수 있다. 작품 아래쪽에서 위쪽으로 시선을 들어 올려 빛을 반사해보면 중앙 하단 가로 선으로 캔버스를 이어 붙인 흔적이 보인다.

[***] 안토니오 카노바(1757~1822); 이탈리아 3대 천재 조각가로 불리며, 나폴레옹 몰락 이후 약탈당한 이탈리아의 작품들을 되돌리는 데 앞장선 공을 인정받아 후작의 자리에 오른다.

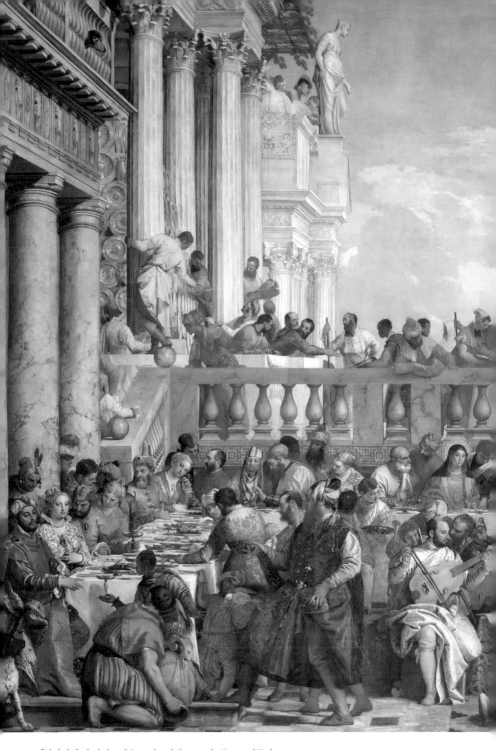

「가나의 혼인 잔치」, 파올로 베로네세, 1563년, 루브르 박물관, 677×994cm

복원된 지 3년 만에 통풍구를 통해 빗물이 새어 나와 작품이 이염되고, 얼마 뒤에는 작품을 좀 더 높게 전시하고자 옮기는 과정에서 지지대가 무너지면서 캔버스에 다섯 개의 구멍이 나고 찢김이 발생했습니다. 작품 전시나 관리에서 완벽에 가까운 루브르라고 생각했지만 이런 일들이 발생하는 걸 보면 안타깝기만 합니다. 베로네세의 「가나의 혼인 잔치」는 현장에서 직접 감상하면 작품의 크기와 방대한 인물들로 인해 쉽사리 눈에 잘 들어오지 않습니다. 그럴 땐 작품 속 숨은 그림들을 찾아보는 것도 새로운 재미이지 않을까 싶은데요, 이 작품에는 6이라는 숫자가 반복적으로 등장하고 있습니다. 악사도 여섯, 와인을 채우는 항아리도 여섯, 강아지도 여섯, 고양이도 여섯입니다. 6이라는 숫자의 의미는 정확히 밝혀지지 않았지만, 여섯씩 등장하는 작품 속 소재를 찾다 보면 작품을 구석구석 살펴보지 않을 수 없겠지요?

신고전주의의 풍운아, 자크 루이 다비드

「모나리자」전시장을 지나면 황금빛 천장과 붉은색 벽면으로 화려하게 치장한 '신고전주의' 전시장으로 들어서게 됩니다. 우리는 이곳에서 루브르의 또 다른 숨은 주인공을 만날 수 있습니다. 18세기 초 프랑스에서는 로코코라는 독특하고 새로운 양식이 유행하고 있었습니다. 루이 14세 이후 성장을 계속해온 귀족들의 문화예술을 대변하는 로코코 양식은 기존 미술의 무거운 허례허식들을 집어던지고 단순하고 아름다운 장식미를 강조하지요. 그리고 사치스럽고 유희적이며 감미롭고 에로틱한 연출만으로 작품을 채워갔습니다.

로코코 양식은 사람들에게 시각적인 즐거움을 제공했을지 몰라도 정신적 아름다움은 배제되어 있었습니다. 이렇게 미술이 단순한 장식품으로 전락해버리는 현상에 몇몇 화가들은 미술이 가지고 있던 예술적 가치와 의무를 잃어버렸다며 로코코 양식에 반

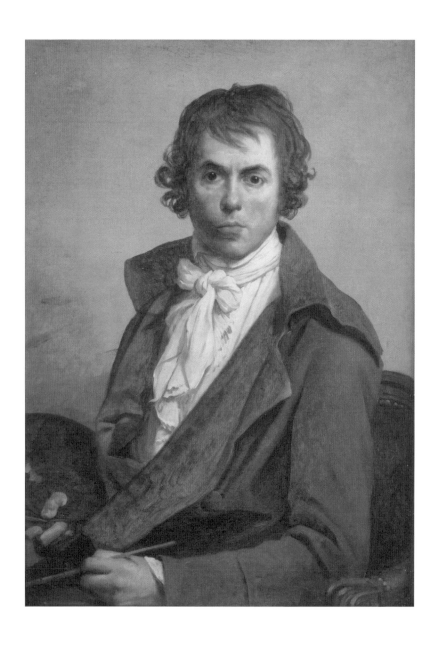

「자화상」, 자크 루이 다비드, 1874년, 루브르 박물관, 81×64cm

기를 들기 시작했지요. 또한 유럽에서는 1738년과 1748년, 독일의 고고학자이자 미술사학자인 요한 요아힘 빙켈만이 과거 로마제국의 휴양지였던 헤르쿨라네움과 폼페이를 발굴하면서 고대 그리스·로마 문화에 대한 찬양이 쏟아져 나오기 시작합니다. 이에 많은 유럽인이 로마를 향해 떠나는 이른바 '그랜드 투어'가 유행하기 시작했고 자연스레 미술계도 큰 변화를 맞이합니다. 그들은 과거 찬란하고 아름다웠던 그리스·로마 미술을 규범으로 삼고 잃어버린 미술의 가치를 다시금 되살리는 새로운 양식, 즉 다시 고전으로 돌아간다는 의미의 신고전주의neo-classicism를 탄생시킵니다.*
그리고 그 중심에 서서 미술계를 이끌었던 인물이 바로 신고전주의 전시장의 주인공인 자크 루이 다비드Jacques-Louis David입니다.

* 김광우, 『다비드의 야심과 나폴레옹의 꿈』(미술문화, 2003), pp. 13~55.

혁명의 시작을 알리는
두 작품

 프랑스 왕립아카데미(현재 École des Beaux-Arts)에
서 로마에 대한 환상과 동경을 키우며 그림을 그려나가던 다비드
는, 1775년 로마상을 수상하며 국비 장학생 자격으로 그토록 바라
던 로마 유학길에 오릅니다. 5년간의 유학 시절 동안 다비드는 고
대 그리스·로마의 문화와 작품들에 더욱 빠져들었고, 귀국 후 자
신의 제자가 로마상을 수상하자 제자와 함께 다시금 로마로 떠나
루이 16세의 의뢰로 「호라티우스 형제의 맹세」를 그립니다.

 작품은 고대 로마 시대 플루타르코스의 『영웅전』에 등장하는
호라티우스 삼 형제 이야기를 배경으로 합니다. 기원전 7세기, 로
마 왕국은 이웃 알바 왕국과 영토문제로 분쟁을 겪습니다. 많은
희생이 따르는 전쟁을 피하고자 양국은 세 명의 전사를 뽑아 전
투를 하고, 이를 통해 이 문제를 해결하려 했습니다. 이에 로마에
서는 호라티우스 가문의 삼 형제가, 알바에서는 쿠리아티 가문의

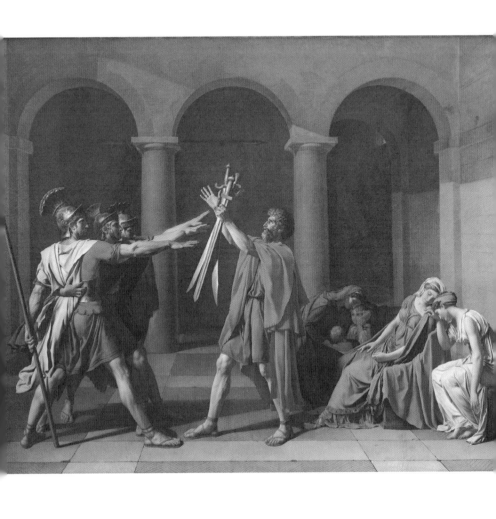

「호라티우스 형제의 맹세」, 자크 루이 다비드, 1784년, 루브르 박물관, 329.8×424.8cm

삼 형제가 전투에 나서는데, 이 무슨 운명의 장난일까요? 두 가문은 서로 사돈 관계였던 것입니다. 호라티우스 삼 형제 중 한 명은 쿠리아티의 사비나와 결혼을 했고, 쿠리아티 삼 형제 중 한 명은 작품 속 우측에 등장하는 카밀라와 결혼한 상황이었습니다.

사실 이 전투는 어느 쪽이 이기더라도 두 집안에는 비극일 수밖에 없는 것이었지요. 전투에 나섰던 여섯 명의 남성 중 유일하게 호라티우스 가문의 장남만이 살아 돌아오며 조국 로마에 승리를 안겨주지만, 사랑하는 남편을 잃은 카밀라는 오빠와 조국 로마를 저주하기 시작합니다. 이에 조국에 대한 반역이라며 오빠는 여동생을 처단하고 살인죄로 기소되지만 작품 속 아버지의 열렬한 변호로 목숨을 건진다는 이야기입니다.

이제 작품을 자세히 들여다볼까요? 다비드는 형제들의 전투나 여동생 카밀라를 처단하는 상황이 아닌 호라티우스 삼 형제가 전투에 나서기 직전의 상황을 담아냅니다. 작품 속 삼 형제는 아버지 앞에서 결연한 포즈와 표정으로 조국을 위해 목숨을 바치겠다며 다짐하고 있습니다. 이에 아버지는 자식들에게 검을 내주며 뜻을 함께하지만, 그의 표정은 어둡기만 하네요. 머리로는 조국에 대한 충성을 말하지만 가슴에서는 이 비극에 괴로워하며 마치 고대 조각상 라오콘 군상에 등장하는, 신을 원망하는 라오콘의 표정이 느껴지는 것 같습니다.

작품은 중앙에 있는 아버지를 중심으로 구도와 감정에서 큰 차이를 보입니다. 우선 우측편의 여인들은 무질서한 모습들로 표

현되어 있으나, 좌측 삼 형제는 절도 있는 포즈와 균형 잡힌 구도로 등장합니다. 또한 우측의 여인들은 개인의 사사로운 감정을 드러내고 있는 것에 비해 삼 형제는 그것보다는 국가적 대의가 더 중요하다는 이야기를 전하고 있네요. 다비드는 이렇듯 하나의 장면 속에서 개인보다는 국가가, 사사로움보다는 대의가 더 중요하다는 메시지를 구도와 인물들의 감정을 활용해 드라마틱하게 전달하고 있습니다.

작품을 의뢰한 루이 16세는 국가와 군주에 대한 충성의 의미로 작품을 해석하고 크게 흡족해하며 계약한 금액보다 더 많은 보수를 지불하지만, 아이러니하게도 5년 뒤 프랑스에서 혁명이 발발하자 작품은 공화정에 대한 충성과 개인의 희생을 강요하는 전형적인 프로파간다로 활용되기 시작합니다.*

이어서 만나볼 작품은 「브루투스에게 아들들의 시신을 가져다주는 릭토르들」입니다. 앞서 보았던 「호라티우스 형제의 맹세」와 마찬가지로 애국주의를 강조하는 작품으로, 개인적으로는 다비드의 작품 중 인물의 복잡 미묘한 감정을 가장 잘 표현한 작품이 아닐까 싶습니다. 1787년 다비드는 루이 16세에게 다시금 작품을 의뢰받는데요, 이번에도 다비드는 자신이 좋아하는 고대 로마 시대 플루타르코스의 『영웅전』에서 소재를 가져옵니다.

* 데이비드 어윈, 『신고전주의』(한길아트, 2004), pp. 144~149.

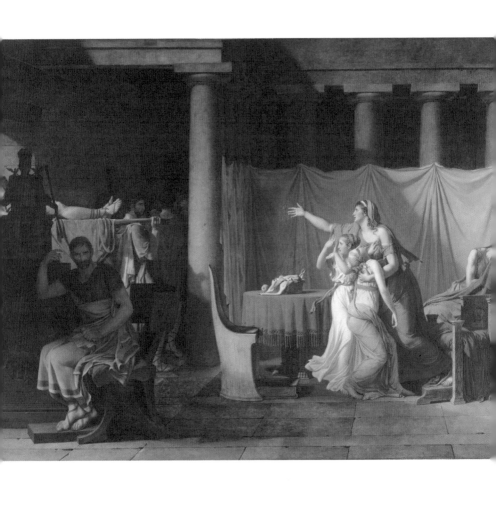

「브루투스에게 아들들의 시신을 가져다주는 릭토르들」, 자크 루이 다비드,
1789년, 루브르 박물관, 323×422cm

작품 속 주인공인 '브루투스'는 고대 로마 왕국을 무너뜨리고 최초의 공화정을 수립하여 '로마 공화정의 아버지'라 불리는 인물입니다.* 로마 왕국은 로물루스의 건국 이래 치세를 이어오다 7대 왕인 타르퀴니우스에 이르러 큰 변화를 맞이합니다. 그는 전대 왕인 장인을 죽이고 왕위에 올랐으며 측근들의 횡포는 날로 커져 로마인들의 불만은 점점 쌓여가기 시작하지요. 이런 상황 속에서 왕의 아들 섹스투스는 한 귀족의 여인을 겁탈하였고, 그녀는 억울함을 호소하며 자결하는 사건이 벌어집니다.

브루투스는 그녀의 몸에 박힌 칼을 뽑으며 폭정으로부터 로마를 지키기 위해 군대를 일으킵니다. 결국 타르퀴니우스와 그의 측근들은 추방되고 브루투스는 공화정 건국 이후 최초의 집정관에 오릅니다. 그런데 브루투스의 두 아들이 추방당한 타르퀴니우스와 결탁하여 공화정에 대한 반란을 꾀하자 아버지 브루투스는 두 아들에게 사형을 선고하며 공화정을 지켜낸다는 이야기를 배경으로 한 작품입니다.**

그럼 작품을 함께 살펴볼까요? 화면 좌측 뒤에 브루투스의 처형당한 두 아들의 시신을 릭토르***들이 방으로 옮기고 있습니다. 건너편 우측에서는 브루투스의 부인과 딸들이 비정한 아버지

* 우리에게 익숙한 율리우스 시저를 암살한 그의 양아들 마르쿠스 브루투스와는 다른 인물로, 작품 속 브루투스는 이보다 500년 전에 활동한 인물이다.

** 플루타르코스, 『영웅전 I권』(을유문화사, 2021), pp. 331~340.

*** 릭토르(Lictor): 고대 로마에서 행정관을 수행하는 일종의 비서관으로, 직책에 따라 그 인원에 제한을 두고 있으며 독재관 24명, 집정관 12명, 정무관 6명 등으로 구성되어 있다.

의 선택에 오열하며 실신하는 모습을 보이고 있네요. 주인공 브루투스는 어디에 있을까요? 빛이 환하게 비치는 아들들의 시신과 오열하는 가족들과는 달리 그는 좌측 하단 어둠 속에 자리 잡고 있습니다. 그는 로마를 상징하는 여신상 아래 자신이 발표한 칙령을 손에 움켜쥐고서 아들의 시신에 등을 돌린 채 의연하게 앉아 있네요. 마치 '나는 당연한 일을 한 것이다'라고 이야기하는 것처럼요.

그런데 이게 전부일까요? 화면을 자세히 들여다보면 좌측 하단에 있는 브루투스의 발에만 유독 빛이 닿아 있는 것을 확인할 수 있습니다. 이건 아마도 화가가 의도적으로 관객이 이곳에 집중해주길 바랐던 것으로 추정해볼 수 있습니다. 그는 가슴속으로는 자신이 아들들을 죽였다는 죄책감과 이 비극적인 현실에 고통스러워하며 절규하고 있습니다. 하지만 집정관으로서 공화정을 지키기위해 어쩔 수 없는 선택을 할 수밖에 없었기에 그 끓어오르는 감정을 짓누르려 자신의 발뒤꿈치로 발등을 찍어 내리고 있네요.

다비드는 처음 이 주제를 선정하고 대개 화가들이 그러하듯 브루투스가 아들들에게 사형을 선고하는 모습을 표현하려 스케치 작업까지 마쳤으나, 공공장소에서 처형관의 모습보다는 가정에서 아비로서 고뇌하는 브루투스의 모습이 더 드라마틱한 감정을 표현할 수 있을 거라 판단해 장면을 변경합니다. 이를 통해 다비드는 회화사상 가장 완벽한 인물들 간의 감정 대립을 보여주는 걸작을 탄생시키지요.

이 작품은 앞서 보았던 「호라티우스 형제의 맹세」와 마찬가지

「아들에게 사형을 선고하는 브루투스」 습작 스케치

로 위대한 영웅에게도 이러한 선택은 쉽지 않았으며, 비극적이고 고통스럽지만 개인의 사사로운 감정과 이익보다는 국가가 더 중요하며 언제나 대의에는 희생이 따른다는 메시지를 전하고 있습니다. 비록 작품은 프랑스 왕가에서 의뢰하였으나 1789년 작품이 완성되었을 즈음엔 이미 프랑스에서는 대혁명이 발발했고, 작품은 혁명정부의 정치적 메시지를 전하는 도구로 활용되기 시작합니다. 사실 다비드는 혁명 이전까지는 정치에 관여한 적이 없었으나 그의 작품들이 혁명정부에서 인기를 끌기 시작하자 이를 계기로 본격적인 정치 화가의 길로 들어서기 시작합니다.

모든 프랑스인에게 바치는 평화의 메시지

 프랑스에서 혁명이 발발하고 다비드의 작품이 정치적으로 활용되기 시작하자 다비드는 이전과는 전혀 다른 행보를 보입니다. 「테니스 코트의 선서」, 「마라의 죽음」, 「바라의 죽음」 등 혁명정부를 위한 작품들을 그려나갔으며, 공포정치로 잘 알려진 로베스피에르와 친교를 쌓고 자코뱅 클럽* 회장까지 역임하는 등 본격적인 정치적 입지를 다집니다. 심지어 루이 16세의 재판에서는 사형 찬성표까지 던지지요. 하지만 로베스피에르의 정권이 10개월 만에 무너지자 다비드는 '예술의 전제군주'라는 이름으로 감옥에 갇힙니다. 두 번의 기소로 처형까지 이를 수 있었으나 동료들, 그리고 화해한 전처의 도움으로 겨우 위기를 모면하지

* 프랑스 대혁명을 주도했던 정치 정당으로, 훗날 로베스피에르가 권력을 잡고 10개월 만에 4만 명 이상을 처형하는 공포정치를 단행한다. 결국 로베스피에르는 정적에 의해 처형당했으며, 자코뱅 클럽은 몰락을 겪게 된다. 이후 혼란스러운 정국은 나폴레옹이라는 또 다른 독재자를 등장시킨다.

요. 다비드는 수감생활 중에도 활발한 작품 활동을 이어나가는데요, 이때 그린 자화상(84페이지, 도판)을 보면 죽음 앞에서도 당당히 화가로 살아가겠노라는 메시지를 전하는 것 같습니다.

일 년여 간의 수감생활 끝에 자유를 되찾은 다비드는 그의 또 다른 걸작인 「사비니 여인들의 중재」라는 작품에 매진하는데, 이 또한 플루타르코스가 전하는 이야기를 바탕으로 한 작품입니다. 로마를 건국한 로물루스는 인구 부족으로 국력이 약해질 것을 우려해 다음과 같은 계책을 세웁니다. 포세이돈 신전이 발견된 것을 기념하는 축제를 열고 이웃 나라인 사비니 부족을 초대합니다. 그리고 축제가 무르익으면 로마인들은 사비니 부족의 여인들을 납치한 후 사비니 남자들을 내쫓는다는 것이었지요. 로물루스의 계책은 성공을 거두지만 사비니의 남자들은 그대로 당하고만 있지 않았습니다. 이들은 절치부심하여 3년간의 준비 끝에 로마로 쳐들어오고 로마와 사비니 간에 치열한 전투가 벌어집니다.

작품은 왼쪽에는 사비니의 부족장 타티우스가, 반대편에는 로물루스가 대치 중인 상황에서 중앙으로 헤르실리아가 뛰어들어 싸움을 말리는 장면으로 묘사되어 있습니다. 그녀는 사비니의 부족장 타티우스의 딸로, 로마에 납치되어 로물루스의 아내가 된 인물이지요. 그녀는 자신을 구하러 온 아버지를 향해 "아버지, 더 이상 당신이 구하려 하는 딸은 존재하지 않습니다. 아버지는 지금 남편에게서 아내를, 아이들에게서 어머니를 빼앗으려 하고 있습니다"라며 자신의 아이를 내보이고 있습니다. 결국 두 집단은 극

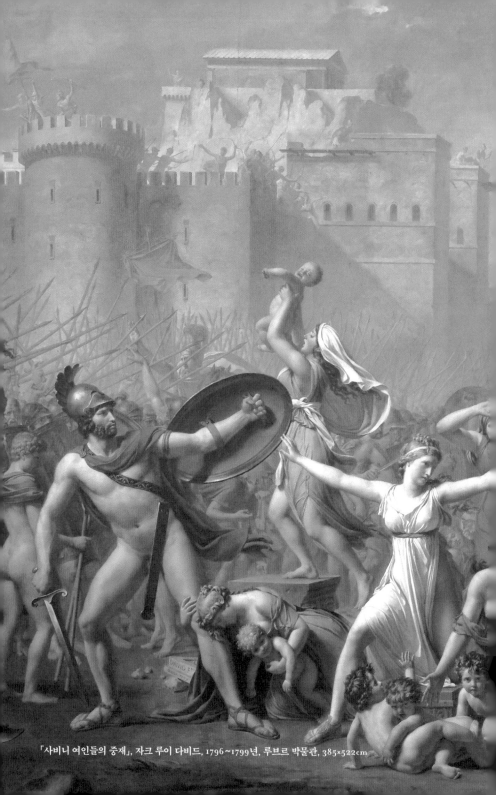

「사비니 여인들의 중재」, 자크 루이 다비드, 1796~1799년, 루브르 박물관, 385×522cm

적으로 화해하고 장인과 사위가 로마를 공동통치하다 타티우스가 세상을 떠나자 로물루스는 로마와 사비니를 통합해 대제국의 밑거름을 마련합니다.*

작품을 자세히 들여다보면 사비니 여인들의 중재로 평화가 찾아오자 남성들은 무기를 거두고 투구를 던지는 등 전투를 멈추고 마치 환호성을 지르는 듯합니다. 그런데 화면 좌측 편에는 고대 로마가 아닌 프랑스의 바스티유 감옥이 붉게 자리 잡은 것을 확인할 수 있습니다. 다비드는 이 작품을 통해 무엇을 이야기하고 싶었던 걸까요? 화려하고 아름다운 그리스·로마 시대의 조각상처럼 매끈한 남성들이 즐비한 작품 속에서도 단연 돋보이는 주인공은 바로 평화를 상징하는 헤르실리아입니다. 다비드는 혁명 이후 혼란스러운 프랑스에도 이러한 평화와 안정이 찾아오길 바라는 마음으로 "혁명이 시작된 지 10년이 지났습니다. 이제 그만 살육과 증오를 멈추고 고대 로마인들처럼 우리도 평화를 맞이합시다"라고 메시지를 전하는 것은 아닐까요?

이러한 메시지가 프랑스인들에게 전해졌던 것일까요? 다비드는 정치적으로 프랑스인들에게 큰 공분을 사고 있었음에도 작품은 엄청난 흥행을 일으킵니다. 그는 루브르 박물관 건축아카데미 강당 한쪽을 빌려 유료 개인전을 여는데, 돈을 받고 작품을 관람하는 일은 이때가 처음이었습니다. 그런데도 많은 사람이 몰려들기 시

* 플루타르코스, 『영웅전 1권』(을유문화사, 2021), pp. 127~139.

작하지요. 입장료 또한 터무니없이 비싼 1프랑 80상팀*이었음에도 5년간 5만 명이 넘게 방문하여 다비드는 이 전시회를 통해 약 200억에 가까운 부를 얻게 되며 자신의 건재함을 만천하에 드러냅니다.**

다비드는 루브르 전시장 대여 조건으로 입장료 수입의 일정 부분을 국가에 기증하겠다고 했지만 지키지 않

「사비니 여인들의 중재」 전시회 카탈로그

았습니다. 프랑스 전체에 평화의 메시지를 심겠다는 쪽보다는 자신의 정치적 과오를 덮으려는 쪽이 아니었나 하는 의심을 샀던 이유도 이 때문이었지요. 아무튼 다비드는 사람들의 마음을 훔치는 데는 천재적인 재능을 타고난 듯한데, 이러한 재능을 알아본 이가 바로 새로운 권력자 나폴레옹이었습니다.

* 당시 건축 현장 숙련공의 하루 임금이 약 90상팀으로, 1프랑 80상팀은 현재 가치로 대략 30~40만 원에 해당한다.

** 김광우, 『다비드의 야심과 나폴레옹의 꿈』(미술문화, 2003), pp. 215~219.

살아 있는 영웅을
찬양하라

 감옥에서 풀려날 때 다시는 정치에 관심을 두지 않고 작품 활동에만 매진하겠다고 다짐한 다비드였지만 한 번 맛본 권력의 달콤함을 뿌리치긴 어려웠나 봅니다. 이탈리아 원정에 성공하고 권력을 손에 쥐기 시작한 나폴레옹이 다비드에게 작품을 의뢰하자, 다비드는 그를 살아 있는 영웅으로 찬양한 작품을 탄생시킵니다. 흔히 '알프스를 넘는 나폴레옹'이라는 이름으로 잘 알려진 「생베르나르 고개를 넘는 보나파르트」라는 작품이지요. 이 작품은 당시 다비드가 얼마나 나폴레옹을 미화하고 그를 전설적인 영웅으로 만들기 위해 노력했는지가 여실히 느껴지는데요, 작품 속 나폴레옹은 화려한 옷을 걸치고 바람을 휘날리며 험준한 비탈길에서 우아하고 아름다운 커벳 자세를 취하고 있습니다. 또한 알프스산맥을 넘는 용맹한 나폴레옹의 모습 좌측 하단으로는 이곳을 지나 과거 이탈리아를 정복했던 영웅 샤를마뉴와 한니발

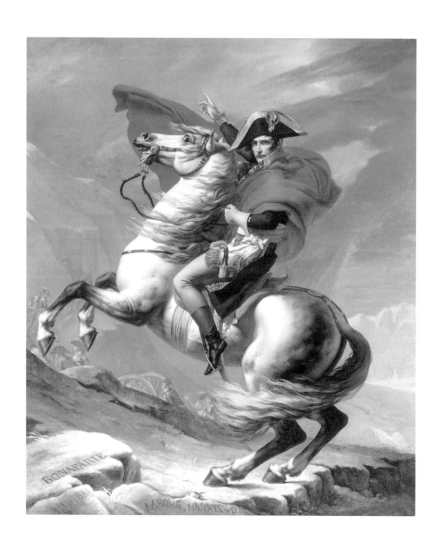

「생베르나르 고개를 넘는 보나파르트」, 자크 루이 다비드, 1803년, 베르사유, 271×232cm

의 이름을 적어둠으로써 나폴레옹이 그들과 어깨를 나란히 할 만한 위대한 영웅임을 이야기하고 있네요.

너무나도 멋진 초상화이지만 사실 이 장면은 완벽히 조작된 장면이었습니다. 생베르나르 고개는 말이 고개이지, 해발고도가 2,400미터가 넘는 험준한 산맥으로 아라비아산 경주마가 아닌 노새를 이용해야만 안전하게 지날 수 있는 곳이었습니다. 또한 이곳은 나폴레옹이 통과했던 5월에도 평균기온이 영하에 가까운, 눈 덮인 곳으로, 아마도 나폴레옹은 두꺼운 외투에 몸을 감싸고 추위에 떨면서 힘겹게 고개를 지났을 것입니다. 애초에 다비드가 그린 장면은 현실적으로 절대 불가능한 모습이었습니다.[*] 하지만 자신의 모습에 무척이나 만족한 나폴레옹은 추가로 네 점을 더 제작해 속국의 왕들에게 작품을 보내기도 하지요. 다비드는 이 그림 하나로 미술사상 가장 품위 있고 완벽한 승마 초상화를 그려냄과 동시에 그를 살아 있는 영웅 자체로 만들어줍니다.[**]

[*] 콜린 존스, 『케임브리지 프랑스사』(시공사, 2001), p. 232.
[**] 다비드는 총 다섯 점을 그렸고 그중 한 점을 사망할 때까지 소장했다. 작품은 이후 나폴레옹 3세를 거쳐 현재 베르사유 궁전에 전시되어 있으니, 루브르와 더불어 방문하길 추천한다.

내 영웅의 그늘에서
역사에 기록되리라

나폴레옹이 권력의 중심에 가까워질수록 다비드 또한 많은 영광을 누리기 시작합니다. 그는 나폴레옹에게 기사 작위와 동시에 예술가가 받을 수 있는 최고의 훈장 레지옹 도뇌르도 두 번이나 수여했으며, 훗날 황제 최고의 화가로 임명되어 프랑스를 넘어 유럽 최고의 화가라는 명성까지 얻습니다. 언제나 40여 명이 넘는 제자들과 함께하며 소위 다비드 화파라 불리는 자신의 스타일을 주류 예술로 끌어올리기도 하지요. 그리고 이 시기 쿠데타로 황제의 자리에 오른 나폴레옹은 자신의 화려한 대관식 장면을 다비드에게 의뢰합니다.

1804년 12월 2일, 나폴레옹은 기존의 관례를 깨고 노트르담 대성당에서 대관식을 거행합니다.* 대관식에 도착한 나폴레옹과 조제핀은 황제를 상징하는 벌과 독수리 문양이 새겨진 붉은 벨벳 가운을 걸쳤는데, 가장자리에는 월계수 잎과 가지들이 황금실로

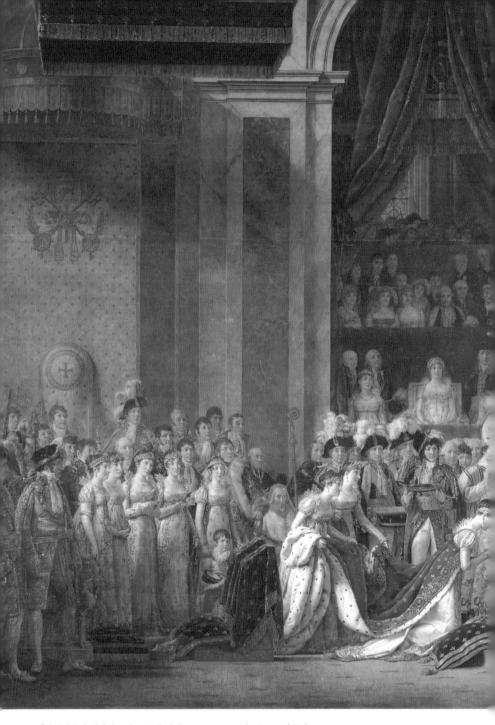

「나폴레옹의 대관식」, 자크 루이 다비드, 1805~1807년, 루브르 박물관, 621×979cm

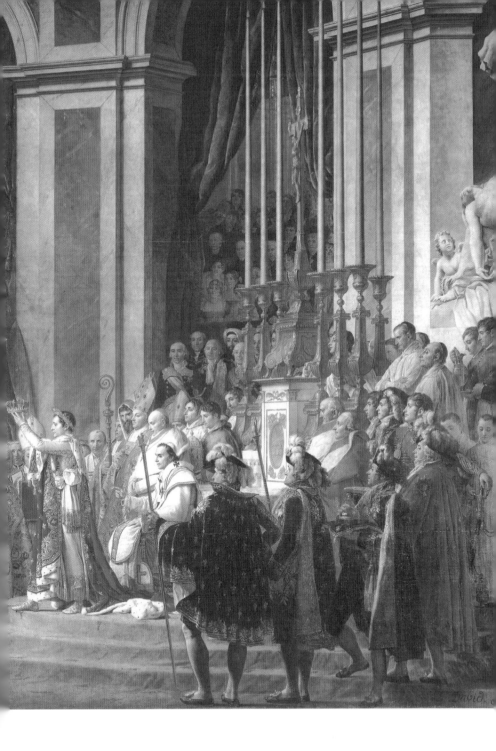

수놓였습니다. 조제핀은 황금과 다이아몬드로 장식한 관을 썼고 나폴레옹은 금으로 된 월계관을 썼는데, 이는 과거 로마의 율리우스 카이사르가 썼던 월계관을 상징합니다. 대관식 현장은 극도로 화려하게 치장되었습니다. 임시로 개선문이 세워졌으며 입구에는 클로비스와 샤를마뉴의 조각상이 자리했습니다.[**] 성당 외부 대부분은 벨벳 휘장으로 감쌌고 다비드의 제자들에 의해 성당 내부는 다양한 장식들로 치장된 화려한 대관식장으로 탈바꿈되었지요. 거기에 교황 비오 7세가 직접 파리까지 찾아오는, 전례가 없는 대관식이었습니다.

당시 교황 비오 7세가 대관식에 참석한 것은 대혁명 이후 틀어져버린 프랑스와 교회 간 화해가 목적이었습니다. 또한 대관식에서 나폴레옹을 자신의 발아래 무릎꿇림으로써 교회의 권위를 높일 수 있다는 계산도 깔려 있던 것이었지요. 하지만 교황 비오 7세의 계산은 완전히 빗나갑니다.

작품을 보면 특이한 점이 제목은 분명 「나폴레옹의 대관식Le Sacre de Napoléon」인데, 그림 속에서는 황후 조제핀의 대관식이 진행되고 있다는 것입니다. 여기에는 그만한 사연이 전해집니다. 대관식 현장에서 교황 비오 7세가 황제의 관에 축성한 뒤 관을 씌워주

* 프랑스 왕의 대관식은 랭스 대성당, 황제는 바티칸에서 대관식을 하는 것이 맞으나 나폴레옹은 자신의 대관식은 누구보다 화려하고 자신이 종교 권위보다 높다는 것을 내보이기 위해 파리 노트르담 성당을 선택한다.
** 클로비스는 프랑크왕국의 초대 왕을, 샤를마뉴는 프랑크왕국의 왕이자 프랑스와 독일 왕조의 시초를 가르킨다. 현 유럽문화의 정체성을 확립해 유럽의 아버지라 불린다.

106

「나폴레옹의 대관식」 습작 스케치

려 하자, 나폴레옹은 자신의 권력은 신에게 받은 것이 아니라 본인 스스로 이루어낸 것이며, 프랑스 황제의 지위는 교황보다 아래에 있지 않다며 관을 건네받아 자신의 손으로 관을 씁니다. 현장에서 교황은 체면이 구겨짐과 동시에 들러리로 전락해버려 그는 황망히 이후 행사를 지켜볼 뿐이었습니다.

사실 나폴레옹은 본인 스스로 관을 쓰는 모습으로 작품이 그려지길 바랐습니다. 하지만 다비드가 이 모습을 스케치로 그려보

니, 황제의 모습이 너무나 거만해 보여 훗날 황제뿐만 아니라 작품의 평가에도 문제가 될 것이 불 보듯 예상되었습니다. 이에 다비드의 설득으로 현재 장면으로 그림의 주제가 바뀐 것입니다. 그런데 이 과정에서 조제핀의 설득이 상당했다고 전해지는데요, 평소 사치와 허영심이 넘치던 조제핀 입장에서는 자신이 주인공이 되는 장면이 무척이나 기대되었던 것이지요.

결과적으로 조제핀은 당시 마흔한 살의 나이임에도 20대 초반의 청초하고 아름다운 모습으로 등장하고, 나폴레옹은 평소 불륜과 잦은 바람으로 문제를 일으켰던 콧대 높은 조제핀이 평생 자신에게 무릎을 꿇은 모습으로 남겨지게 되었으니 두 사람 모두 만족하지 않았을까 싶습니다. 다비드는 1년간의 준비 기간 후 단 2년 만에 프랑스 회화사상 가장 크고 화려한 작품을 완성합니다. 작품이 이토록 크게 제작된 것은 "크지 않으면 아름다울 수 없다"라는 나폴레옹의 요구에 따른 것이었습니다.*

1808년 1월, 다비드의 작업실에 찾아와 처음 작품을 마주한 나폴레옹은 1시간가량 놀라움에 입을 다물지 못한 채 "이건 작품이 아닙니다. 사람이 작품 속으로 걸어 들어갈 수 있을 것 같습니다. 훌륭합니다. 매우 훌륭합니다"라며 모자를 벗어 다비드에게 경의를 표합니다. 나폴레옹이 이토록 극찬했던 것은 큰 사이즈도 그러했지만 마치 3년 전 대관식 현장으로 돌아간 것만 같은 착각

* 이 작품은 프랑스 고전주의 회화 중 가장 큰 작품이며, 벽화를 제외하고 이보다 큰 작품은 앞서 보았던 베로네세의 「가나의 혼인 잔치」와 「레위가의 향연」이 유일하다.

이 들었기 때문입니다.

다비드는 실제로 이 작품을 그려나가면서 대관식의 주요 장면들을 스케치하고, 대관식에 참여한 200여 명의 인물을 자신의 작업실로 불러 초상화에 가까운 묘사를 이어갔습니다. 또한 그들이 대관식 당시에 입었던 의복과 장신구까지 건네받아 완벽하게 재현했으니 나폴레옹이 그토록 놀란 것은 당연했을지도 모릅니다. 이후 다비드는 이 작품이 루브르 박물관에 정식으로 공개되었을 때 작품 건너편에 커다란 거울을 설치해서 작품을 관람하는 사람들이 그림 속으로 빨려 들어가는 듯한 착각을 불러일으키는 연출까지 기획하지요.

작품 속 인물들은 대부분 사실에 가깝게 그려졌지만 몇몇은 다비드가 임의로 표현한 부분도 있습니다. 화면 중앙 발코니석에 자리 잡은 나폴레옹의 모친 레티치아 여사는 실제로는 대관식에 참석하지 않았습니다. 나폴레옹의 형제 루시앙과 제롬이 나폴레옹이 반대하는 결혼을 하는 바람에 눈 밖에 나서 대관식에 참석하지 못하게 되자, 이에 대한 분풀이로 모친은 다른 자식들을 만나려 로마로 떠나버립니다. 하지만 황제가의 분란을 원치 않았던 다비드는 임의적으로 그녀의 모습을 그려 넣습니다. 또한 2층 발코니석에서 이 장면을 열심히 스케치하는 다비드 본인의 모습도 확인할 수 있습니다. 이 중요한 순간에 자신이 함께하고 있음을 강조하려는 의도로 보여지네요.

이 시기, 다비드는 인생에서 가장 화려한 시절을 보냅니다. 대

「비오 7세의 초상」, 자크 루이 다비드,
1805년, 루브르 박물관, 86.5×71.5cm

관식 작품 완성 직후 황제에게 두 번째 레지옹 도뇌르 훈장도 받았고, 교황 비오 7세는 파리에 머무는 동안 다비드에게 초상화를 의뢰하지요. 교황의 초상화를 그린다는 것은 너무도 영광스러운 일이었고, 교황에게 축성까지 받은 다비드는 이제 라파엘로, 티치아노, 벨라스케스와 더불어 교황의 초상화를 그린 위대한 거장으로 남게 됩니다.

하지만 "나는 나의 영웅의 그늘에서 그와 함께 역사에 기억될 것이다"라는 다비드의 말처럼 나폴레옹의 몰락은 다비드에게도 몰락을 의미했습니다. 1815년 나폴레옹이 워털루 전투에서 패배하고 세인트헬레나섬으로 추방당하게 되자, 다비드는 정적들의 공격이 두려워 망명을 시도합니다. 로마로 떠나고 싶었으나 거절당하고 결국 벨기에로 망명한 다비드는 그 뒤 모든 영광이 사그라든 쓸쓸한 모습으로 죽음을 맞이하지요. 이후 프랑스에서는 정치와 결탁한 예술가, 더러운 프로파간다 그림이라는 오명을 안고 평가절하되었지만 20세기 중반에 들어 다시금 작품들의 가치가 알려지기 시작합니다. 분명 다비드는 기회주의자이자 권력 앞에서 환심을 사기 위한 그림을 그렸던 것은 맞습니다. 하지만 회화 본질의 가치가 떨어져버린 18세기 로코코 시대에 새로운 변혁을 이루어냈고, 그 누구보다 사람들의 마음을 흔드는 드라마틱한 장면을 포착해내는 화가였다는 것은 부정할 수 없습니다.

인간에 내재한 감정을
일깨우려 했던 낭만주의

다비드의 걸작들이 즐비한 신고전주의 갤러리를 뒤로하고 건너편으로 넘어가면 제리코와 들라크루아로 대표되는 낭만주의 작품들을 만나볼 수 있습니다. 낭만주의는 19세기 초중반 엄격한 양식과 이성을 중시하는 신고전주의에 대한 반발로 등장한 새로운 미술사로, 이성보다는 감정을, 형식보다는 강렬한 색채나 격렬한 주제를 통해서 예술적 가치를 찾으려 했으며, 신고전주의와 대척점에 서 있는 미술사조였습니다. 정해진 양식보다는 개인의 주관적인 상상력이나 감정을 중시했던 측면에서는 훗날 등장하게 되는 인상파에 큰 영향을 주기도 하지요. 흔히 낭만주의Romanticism라는 이름 때문에 많은 오해를 낳곤 하는데요, 사실 이 시대의 작품들은 그다지 로맨틱하지는 않습니다. 로맨틱Romantic이라는 말의 어원은 'Romanz'로 중세 프랑스어인 로망스어로 쓰인 일련의 소설들을 'Romanz'라고 불렀습니다. 이 소설의

주된 주제가 기사들의 모험이나 사랑과 관련된 이야기들이었는데, 아주 비현실적이고 환상적인 내용으로 채워지기 일쑤였습니다. 여기에서 비현실적이고 환상적이라는 뜻의 로맨틱이라는 단어가 생겨나지요. 낭만주의 화가들은 형식적이고 이성적인 주제에서 벗어나 비현실적으로 느껴질 수도 있지만 인간의 본성 안에 내재한 순수와 열정, 불안과 공포 등 때로는 자극적이고 주관적인 감정을 화폭에 담아냈습니다.

대표적인 작품을 만나볼까요? 테오도르 제리코Théodore Géricault 의 「메두사호의 뗏목」입니다. 실화를 바탕으로 그려진 이 작품은 200년 전, 처음 세상에 모습을 드러낸 날부터 지금까지, 많은 이들에게 강한 충격과 함께 커다란 울림을 전해줍니다. 전체적으로 작품을 살펴보면, 뗏목 좌측으로는 널브러진 시체와 절망에 빠진 사람들이 뒤엉켜 있고, 우측과 상단에는 수평선 멀리 배를 발견하고 기쁨과 희망에 젖은 사람들이 보이네요. 한 작품 속에서 다양하고 깊이 있는 인간의 감정이 복합적으로 등장하는 제리코의 걸작으로, 프랑스 낭만주의의 시작을 알리는 작품입니다.

작품 속 이야기의 배경을 잠시 살펴볼까요? 1816년은 프랑스에서 나폴레옹이 권좌에서 물러나고, 혁명 당시 해외로 도피했던 부르봉 왕조의 적자 루이 18세가 왕위에 오른 지 1년이 지난 때였습니다. 그는 권력을 잡자 나폴레옹 시절의 위대한 전쟁 영웅과 공직자를 경질하고 그 자리에 자신의 사람들을 앉히기 시작하는

데, 25년 전 혁명을 피해 영국으로 도망쳤던 귀족 쇼마레 장군은 자신의 신분과 돈을 앞세워 메두사호의 함장 자리를 꿰찹니다.

이러한 상황 속에서 프랑스는 새롭게 식민지가 된 세네갈을 개척하기 위해, 총독과 군인, 정착민들을 이송하기 위해 메두사호를 필두로 님프, 아르고스, 루아르 등 4척 함선을 파견합니다. 메두사호는 400여 명의 인원을 싣고 프랑스 남부 엑스항을 출항하는데, 출발부터 문제가 발생합니다. 사실 쇼마레 장군은 지난 25년간 선장 경험은 물론 항해 경험도 전무했던 사람이라, 나폴레옹 시절 전장을 누비며 관록을 쌓아 올린 메두사호의 베테랑 선원들과 마찰이 잦을 수밖에 없었지요. 그는 네 척 중 가장 먼저 목적지에 도착해야 한다고 고집을 피우며 베테랑 선원들의 조언을 무시한 채 정해진 안전항로를 벗어나 해안선 가까이 운항을 감행합니다.

이것은 항해에 있어 굉장히 위험한 행위입니다. 저는 3년간 해군 항해과 장교로 함정 생활을 했습니다. 경험이 많지 않은 곳을 항해할 때는 반드시 안전항로를 따라야 하고, 해안선에 근접해서 항해하게 되면 이동 거리는 줄일 수 있지만, 암초라든지 저지대 등의 위험요소가 동반되지요. 행여나 이런 곳에서 함정이 좌초되면 침몰 위험이 있어 절대 접근해서는 안 되는 항해의 기본적인 상식입니다. 하지만 메두사호는 도착 시간을 줄이기 위해 해안선에 근접해 항해하다, 결국 목적지를 50킬로미터 앞둔 저지대 지점에서 좌초되고 맙니다. 하지만 이때만 해도 분명 기회는 있었습니다. 배의 무게를 줄이면 저지대에서도 부상할 수 있어 베테랑

선원들은 3톤이 넘는 20여 기의 대포를 버리자고 조언하지만, 이후에 처벌이 두려웠던 쇼마르 함장은 이마저도 무시해버립니다. 결국 얼마 지나지 않아 메두사호는 무게를 견디지 못하고 측면으로 쓰러져 침몰하기 시작합니다. 쇼마레 함장은 이제야 뒤늦은 이함을 명령하지만, 구명선조차 규정대로 싣지 않아, 400여 명의 인원 중 고작 250명만이 구명선에 오를 수 있었습니다.

함장은 자신과 귀족 등 신분이 높은 사람들만 안전한 구명선에 오르게 합니다. 남은 150여 명의 일반 시민과 노예들은 침몰하는 함정의 돛과 갑판의 나무판자를 뜯어내어 20미터 정도의 임시 뗏목을 만들어 탑승하지요. 쇼마레는 자신들이 항구까지 안전하게 끌어주겠노라며 시민들을 안심시켰지만 아무리 노를 저어도 수많은 사람이 매달린 뗏목을 끌 수는 없었습니다. 결국 그날 저녁 선장은 구명선과 뗏목에 연결된 밧줄을 끊고 150여 명의 사람을 망망대해에 버려둔 채 떠나버립니다. 충격적인 것은 쇼마레와 귀족들은 얼마 후 육지에 당도한 뒤에도 자신들의 만행이 드러나는 것이 두려워 구조선을 보낼 생각도, 그 어떤 도움도 요청하지 않았다는 사실입니다. 그렇게 버림받은 사람들은 어떻게 되었을까요?

생존자에 증언에 따르면, 첫날 저녁 뗏목 가장자리에 있었던 30여 명 정도가 파도에 쓸려갔으며, 이튿날부터는 유일한 식량인 와인 한 통과 비스킷 한 봉지를 차지하기 위해 유혈사태가 벌어져 60여 명이 살해당했습니다. 3일 이후부터는 무더위에 지친 사

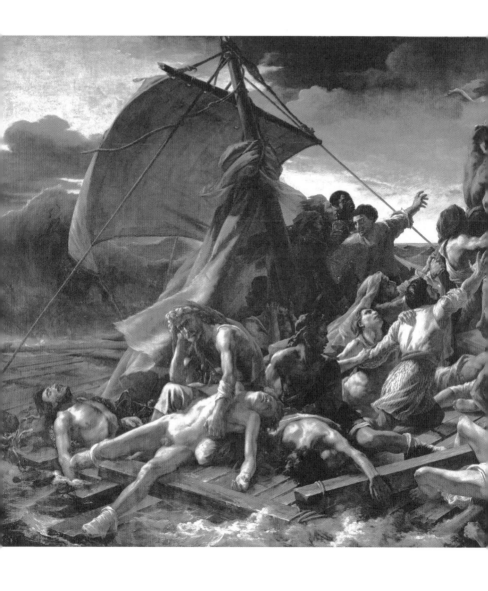

「메두사호의 뗏목」, 테오도르 제리코, 1818~1819년, 루브르 박물관, 491×716cm

람들이 하나둘씩 죽어 나가기 시작했고, 일주일이 채 지나지 않아 목마름과 배고픔에 지친 이들은 죽은 이들의 시신을 먹기로 합니다. 열흘이 지났을 때 그들은 더 이상 인육을 먹는 것에 죄책감을 느끼지 않게 되었고, 먹기 편하도록 도끼로 인육을 얇게 저며 햇빛에 말리기까지 했습니다. 그렇게 지옥과도 같은 13일이 흐른 뒤에서야 함께 출항했던 아르고스호가 이들을 발견하는데, 구조된 인원은 고작 15명뿐이었으며, 이마저도 5명은 항구에 닿기 전에 사망했고, 살아남은 10명 중 7명도 건강 악화와 충격으로 얼마 뒤 세상을 떠납니다. 결국 망망대해에 버려진 150여 명 중 살아남은 이는 단 3명뿐이었습니다.

당시 루이 18세는 정부의 부정부패와 무능한 정권의 민낯이 드러나는 것을 막으려 사건을 은폐했지만, 우연히 사건을 접한 제리코는 이것을 세상에 알리려 작품을 그려 나갑니다. 작품을 자세히 살펴볼까요? 작품은 전체적으로 어두운 색감이 지배하고 있

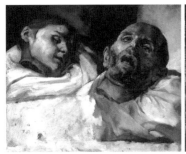

실제 시체 부패 과정을 그린 습작들

으며, 아래쪽으로는 시체들이 뒹굴고 있습니다. 제리코는 작품의 사실성을 높이기 위해 작업 기간 동안 2명의 생존자를 인터뷰하고 직접 뗏목을 제작하기도 했으며, 시체 안치소에서 무연고자들의 시신을 가져와 토막 내고 햇빛에 두어 변해가는 색감까지 관찰했습니다.

　제리코는 작품이 완성되기까지 두 차례의 습작을 진행하며, 생존자의 증언에 따라 사람들이 인육을 먹는 장면까지 담아내려 했으나, 그 모습이 너무도 잔인하고 끔찍해 뗏목 위에 도끼를 하나 두는 은유적인 방식으로 마무리했습니다. 너무도 적나라하고 충격적인 장면으로 표현된 이 작품은 사건이 벌어진 지 3년 뒤인 1819년 루브르에서 개최된 살롱전에 출품되었으며, 출품과 동시에 프랑스인들은 충격에 빠집니다. 하지만 얼마 지나지 않아 정부 측의 방해 공작으로 전시는 취소되었으며, 결국 제리코는 작품을

들고 영국으로 건너가 추가적인 전시를 이어가며 이 끔찍한 사건을 세상에 알리는 데 큰 역할을 하지요.[*]

저는 루브르 박물관에서 일하는 동안 이 작품을 볼 때마다 많은 생각이 들곤 했습니다. 이 작품을 통해 사건이 세상에 알려졌음에도 프랑스 정부는 하루속히 사건을 마무리하기 위해 쇼마르 함장만 징역 3년형을 선고합니다. 무능한 인물을 함장에 위임한 부패한 정권의 그 누구 하나 이 사건을 책임지지 않았습니다. 또한 이러한 작품을 그리게 된다면 자신의 이력에 해가 될 것이 분명한데도 과감하게 붓을 든 제리코의 용기가 떠오르기도 했습니다. 그리고 메두사호의 죄 없는 희생자들처럼 부패와 무능, 책임 회피, 안전 불감증 등으로 인하여 안타깝게 세상을 떠나야만 했던 우리의 아이들이 자꾸만 머릿속에 아른거렸습니다.

[*] 데이비드 블레이니 브라운, 『낭만주의』(한길아트, 2004), pp. 110~113.

시신의 바리케이드를 넘어
「민중을 이끄는 자유」

낭만주의를 대표하는 화가 외젠 들라크루아Eugène Delacroix의 걸작 「민중을 이끄는 자유」는 우리에게도 친숙한 작품입니다. 작품을 들여다보면 정중앙에는 가슴을 드러낸 한 여인이 프랑스 삼색기를 들고 민중을 이끌고 있네요. 수많은 사람이 그녀를 따라 시신의 바리케이드를 넘어 앞으로 나아가고 있습니다. 화면 우측으로 저 멀리 노트르담 성당이 위치한 것으로 미루어보아 작품 속 사건이 벌어진 장소가 프랑스 파리라는 것을 짐작할 수 있습니다. 작품은 흔히 1789년 프랑스에서 일어난 대혁명을 바탕으로 한 작품으로 생각하는 사람들이 많지만, 실제로는 그보다 약 40년 뒤에 일어난 1830년 7월 혁명을 배경으로 하고 있습니다.

1789년 프랑스에서 처음 혁명이 발발하고 왕을 처형하자 유럽 다른 국가의 왕은 프랑스에서 일어난 혁명의 물결이 자신의 국가

에 퍼질 것이 두려워 프랑스에 선전포고하고 군대를 진격시킵니다. 이러한 절체절명의 위기에서 프랑스를 구한 인물이 바로 앞서 보았던 나폴레옹 보나파르트Napoléon Bonaparte입니다. 그는 유럽 대부분을 하나하나 정복해 나갔지만 결국 1815년 워털루 전투에서 패배하며 권좌에서 물러납니다. 유럽의 지도자들은 나폴레옹 이후 엉망이 되어버린 유럽의 영토와 권리 문제를 해결하기 위해 '빈 회의'를 개최합니다. 그들은 프랑스에서 또다시 이러한 전쟁 영웅이 등장하는 것을 막고자 자신들과 이권을 함께하는 기존의 프랑스 왕조인 부르봉 왕가를 부활시켜 프랑스의 왕으로 앉힙니다. 이렇게 해서 루이 16세의 동생인 루이 18세가 새로운 왕으로 복귀하면서 프랑스의 첫 번째 혁명은 막을 내립니다.

하지만 왕이 다시 복귀했다고 프랑스가 완전히 예전으로 돌아간 것은 아니었습니다. 나폴레옹 집권 기간 교회와 수도원, 귀족들이 소유했던 대농장들은 대부분 일반 소작농들에게 분배되었고, 상공업의 발달로 부르주아와 중산층의 세력이 커져갔으며, 자유와 민주주의에 대한 열망은 이미 시민들 가슴속에 녹아들어 있는 상황이었습니다. 이에 루이 18세는 부르주아를 비롯한 시민들과 적당히 타협하며 의회도 이어나갔지만, 그의 재위 기간은 불과 9년. 이후 즉위한 루이 16세의 막냇동생인 샤를 10세는 강력한 왕권을 주창하며 프랑스를 혁명 이전의 시대로 되돌리려 했습니다. 그는 의회를 강제해산하고, 출판과 언론까지 통제하지요. 결국 시민들은 봉기했고 샤를 10세는 자유를 외치는 시민들에게 무자비

한 학살을 가하기 시작합니다. 이에 총과 칼로 무장한 시민들은 파리 곳곳에 바리케이드를 쌓았고 1830년 7월 27일, 왕의 군대와 시민들이 맞서기 시작하는 7월 혁명이 시작됩니다.

자, 이제 작품 속으로 돌아가 볼까요? 한 손에는 프랑스 삼색기를, 다른 한 손에는 총을 들고 민중들을 이끌고 있는 한 여인이 눈에 띄네요. 그녀는 주변 사람들과는 다르게 옷을 풀어헤치고 가슴을 훤히 드러낸 상태입니다. 이것은 당시 격렬한 전투의 상황을 이야기하는 것이 아니라, 그녀가 평범한 사람이 아닌 여신임을 상징한다고 볼 수 있습니다. 고전주의 회화에서는 작품 속에서 대게 여신만이 나체로 등장하는 암묵적인 규칙이 있습니다. 그렇다면 그녀는 수많은 여신 가운데 하나일 텐데, 그 해답은 바로 그녀가 쓴 모자에서 찾아볼 수 있습니다. 이것은 고대 로마 시대 때부터 자유를 상징하는 프리기아라는 모자입니다. 로마에서는 노예들이 돈을 벌어 자신의 몸값을 치르고 나면 자유를 얻었다는 징표로 이 모자를 쓰고 다녔습니다. 이렇게 본다면 작품 속에서 이 모자를 쓰고 등장하는 여신은 자유의 여신 '리베르타스'라고 해석할 수 있습니다.

참고로 프리기아 모자는 이후 유럽에서 거의 자취를 감췄다가 18세기 프랑스 대혁명 때 프랑스 민중들이 자유를 외치며 다시 프리기아를 쓰기 시작했고, 유럽 문화권에서는 현재까지도 자유를 상징하는 징표로 사용되고 있습니다. 예를 들어 프랑스 공식 로

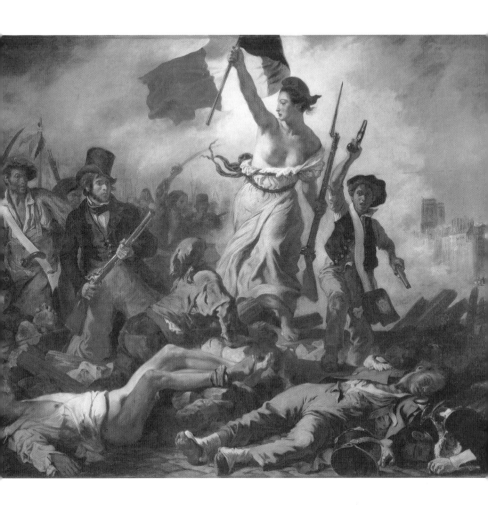

「민중을 이끄는 자유」, 외젠 들라크루아, 1830년, 루브르 박물관, 260×325cm

Liberté • *Égalité* • *Fraternité*

RÉPUBLIQUE FRANÇAISE

프랑스 정부 공식 문장

콜롬비아 국장

아르헨티나 국장

미국 상원 의원 문장

스머프

고에도 프리기아를 쓴 마리안느라는 여인이 보이고, 미국 상원 인장, 아르헨티나, 콜롬비아, 브라질 등 수많은 국가의 상징에도 등장하며 심지어 자유를 사랑하는 스머프들도 프리기아 모자를 쓰고 있네요.

다시 작품으로 돌아와 보면 주변으로 많은 사람이 이 혁명에 동참한 것을 확인할 수 있습니다. 먼저 우측을 보면 양손에 권총을 쥔 소년이 눈에 띕니다. 그는 무릎까지 내려오는 긴 탄창 가방을 메고 있네요. 이는 그가 정규군이 아니라 평범한 소년이며 죽은 군인의 총과 가방을 빼앗아 무장한 것으로 추정할 수 있습니다. 좌측으로 넘어오면 탑 햇을 쓴 중년 남성이 보입니다. 옷차림으로 보아 그는 부르주아 내지는 지식인 계층인 것으로 추정됩니다. 그 옆은 어떠한가요? 앞치마를 한 구릿빛 피부의 남성이 보이는데, 아마도 공장 노동자가 아닐까 싶습니다.

한 사람만 더 살펴볼까요? 아래쪽으로 학생처럼 앳된 청년이 보입니다. 그는 한 손에는 칼을 손에 쥐고 있고 다른 한 손에는 돌을 쥐고 있습니다. 장면을 보면 얼마나 다양한 계층들이 이 혁명에 참여했고, 이들이 제대로 된 훈련을 받은 정규군이 아니라 평범한 민중이라는 것을 확인할 수 있습니다. 1830년 7월 27일 혁명이 시작되고 이후 3일간 흔히 '영광의 3일'이라 불리는 격렬한 전투를 통해 프랑스 시민들은 폭군 샤를 10세를 몰아내고 그들 스스로 새로운 왕인 루이 필리프를 추대합니다. 그는 시민들에 의해 왕위에 올라 '시민의 왕'이라는 칭호를 갖게 되지요.*

들라크루아의 가문은 명망 높은 외교관 집안이었으나, 그의 아버지가 프랑스 대혁명 당시 루이 16세의 처형 법정에서 찬성표를 던지는 바람에, 부르봉 왕가가 복귀하자 가문 자체가 몰락하게 됩니다. 이러한 상황이다 보니 들라크루아는 7월 혁명을 적극적으로 지지했고, 현장에서 직접 총과 칼을 들고 싸우지는 못했지만, 작품 속 총을 든 부르주아에 자신의 모습을 담아내며 이 혁명의 물결에 동참하고 있다는 의지를 표현했습니다.

재밌는 점은 이 혁명을 통해서 왕위에 오른 루이 필리프는 7월 혁명을 배경으로 하는 이 작품을 보았을 때 감탄을 연발하며 작품을 직접 매입해 많은 사람이 작품을 감상할 수 있도록 뤽상부르 궁전에 전시합니다. 그런데 이 작품을 계속 보고 있으면 어떤 기분이 드나요? 사실 조금은 불편하기도 합니다. 작품이 너무나 진취적이고 선동적인 이미지를 담아내고 있지 않나요? 루이 필리프도 그런 생각을 했던 듯합니다. 행여나 시민들이 이 작품을 보고 또 다른 혁명을 일으키지 않을까 하는 불안감 말이지요. 결국 뤽상부르 궁전에 전시된 지 1년 6개월 만에 작품은 철거되었고 이후에는 수장고에 방치되고 맙니다. 결국 1848년 2월의 혁명이 발발하고 난 뒤에야 작품은 반환되었고, 들라크루아가 평생 소장해오다 그가 사망하고 난 뒤 유족들이 다시 국가에 기증함으로써 지금처럼 루브르 박물관에 자리 잡게 되었습니다.

* 노명식, 『프랑스 혁명에서 파리 코뮌까지』(책과함께, 2013), pp. 292~311.

이 작품은 충실하게 역사적 사건을 사실적으로 묘사해왔던 일반적인 역사화와는 전혀 다른 느낌을 전해줍니다. 강렬한 색채와 감정을 이끌어내는 들라크루아의 독특한 방식은 이성이 아닌 감성적인 시각으로 작품을 바라보게 하지요. 작품은 탄생 직후부터 지금까지 혁명을 상징하는 대표적인 작품으로 기억되고 있으며, 앞으로도 영원히 '혁명'이라는 단어와 함께 우리의 머릿속에 띠오를 작품이지 않을까 싶습니다.

권력을 향한 끝없는 욕망
「마리 드 메디치」 연작

　　발걸음을 조금 옮겨 리슐리외관으로 향하면 휴식과
도 같은 공간인 메디치 사이클 갤러리를 만나볼 수 있습니다. 바
로크의 거장 페테르 파울 루벤스Peter Paul Rubens의 연작 24점으로
채워진 이곳은 자연광이 환하게 쏟아지고 벽과 기둥들이 전시된
작품들과 딱 맞아 떨어져, 처음부터 이곳에 작품을 전시하기 위해
그림을 그린 것이 아닐까 싶은 착각을 자아냅니다. 루브르 박물관
입구에 있는 유리 피라미드를 세운 이오밍 페이가 설계한 공간으
로, 400년 가까이 이곳저곳을 떠돌았던 연작이 드디어 제자리를
찾은 듯합니다. 또한 루브르를 찾은 방문객들이 이동하는 일반적
인 동선에서 살짝 벗어나 있어 언제 방문하더라도 한산한 분위기
에서 여유롭게 작품을 감상할 수 있다는 장점이 있습니다.

　　1621년 가을, 루벤스는 파리로 와달라는 전갈을 받습니다. 편
지를 보낸 이는 프랑스 왕의 어머니인 마리 드 메디치였지요. 메

메디치 사이클 갤러리

디치 가문은 유럽 최고의 대부호이자 문화예술의 후원을 통하여 르네상스를 꽃피우기도 했고, 이 가문에서 교황이 4명이나 배출될 만큼 권력 또한 막강했습니다. 프랑스의 왕비가 된 것도 처음이 아니라 이전의 카트린 드 메디치에 이어 두 번째였지요. 마리 드 메디치의 남편은 프랑스 부르봉 왕조의 시조인 앙리 4세라는 인물입니다. 종교개혁 이후 신·구교 간의 갈등이 극에 달했던 16세기 말, 프랑스에서는 신교도 세력의 수장인 앙리 4세가 왕위에 오릅니다. 그는 종교 갈등을 해결하고자 '낭트 칙령'을 발표하고 기득권 세력들을 견제하기 위해 수도를 다시 파리로 옮기는 등 다양한 정치적 활동으로 왕권 강화와 국가의 안정을 도모하지

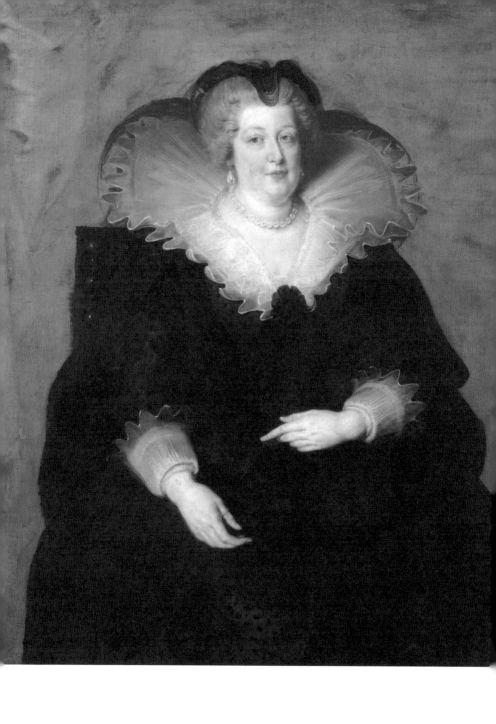

「마리 드 메디치의 초상」, 페테르 파울 루벤스, 1622년, 프라도 미술관, 131×108cm

요. 나름 성공적이었지만 이 시기 정치 자금이 절실했던 그는 마리 드 메디치에게 청혼합니다. 결혼 후에도 앙리 4세가 끊임없이 바람을 피웠고 당시 귀족 여성들의 혼기가 10대 중·후반인 것에 비해 스물일곱이라는 마리 드 메디치의 나이를 생각하면 이 결혼의 목적이 정치 자금 때문임이 명확해보입니다.

그로부터 10년 뒤인 1610년, 마리가 정식으로 프랑스의 왕비로 책봉된 다음 날, 앙리 4세는 구교도 광신자인 프랑수아 라바이약의 기습 테러로 사망에 이릅니다. 큰아들인 루이 13세가 뒤를 이어 왕위에 오르긴 했지만, 문제는 그가 아홉 살의 어린아이였다는 것입니다. 이제 마리는 아들을 대신해 섭정을 펼치며 프랑스 권력의 중심에 섭니다. 사실 앙리 4세의 암살과 관련해서는 많은 이야기가 전해집니다. 그녀가 암살 계획을 알고 있었다거나 또는 공모했다는 주장도 있지만 확실한 증거는 없습니다. 아마도 권력을 쥐고 난 뒤 그녀의 행동 때문에 이러한 이야기들이 생겨난 것이 아닐까 싶네요.

권력을 향한 인간의 탐욕은 동서고금을 막론하고 끊임없이 이어지며, 권력은 때로 사람을 늙고 추하게 만드는 것 같습니다. 세월이 흘러 아들 루이 13세가 친정을 펼칠 나이가 되었음에도 마리는 권력을 이양하지 않습니다. 이때 많은 활약으로 마리가 권력을 유지하는 데 힘을 실어준 인물이 바로 이 전시관의 이름이기도 한 리슐리외입니다. 그는 알렉산드로 뒤마의 소설 『삼총사』를 비롯한 많은 작품에서 악당으로 등장해 오해를 사고 있지만, 역사

적으로는 프랑스 최고의 재상이자 루이 13세와 함께 프랑스 전성기의 기틀을 마련한 인물로 평가받고 있습니다. 결국 열일곱 살이 된 루이 13세는 친위 쿠데타를 일으켜 어머니로부터 권력을 되찾고 리슐리외도 국외로 추방하지요. 하지만 어머니의 잦은 반란과 혼란스러운 정국에 위기감을 느낀 루이 13세는 리슐리외의 주선으로 어머니와 화해를 하고 그를 다시 재상으로 임명합니다.

흥미로운 것은 이때 리슐리외는 마리를 떠나 완벽한 루이 13세의 심복으로 변신하여 훗날 마리와 또 다른 갈등을 불러일으킨다는 점입니다.[*] 이렇듯 마리 드 메디치가 권력의 정점에서 하락해 가는 시점에 그녀는 자신이 머무를 이탈리아풍의 새로운 궁전인 뤽상부르궁을 짓기 시작합니다. 「마리 드 메디치」 연작은 바로 이곳을 장식할 목적으로 주문되었습니다. 그녀는 메디치 가문 사람답게 그 누구보다 예술의 힘과 영향력을 잘 알고 있었습니다. 마치 작품을 통해 자기 권력의 건재함을 보여주기라도 하듯 당대 최고의 화가인 루벤스에게 자신의 일대기를 담은 작품을 의뢰하지요.

* 콜린 존스, 『케임브리지 프랑스사』(시공사, 2001), pp. 161~188.

2년 6개월 만에
총 24점의 연작을 완성한
루벤스

작품을 의뢰받은 루벤스는 '화가들의 왕', '17세기 바로크의 거장', '왕들의 화가', '북유럽 최고의 화가' 등등 참 다양한 수식어를 가진 화가입니다. 미술사에서 이렇게까지 큰 성공을 거머쥐고 평온한 삶을 살았던 화가가 있었나 싶을 만큼 화가로서 그의 인생은 완벽에 가깝습니다. 독일 지겐에서 태어나 쾰른의 슈테르넨가세에서 유년시절 보냈던 루벤스는 아버지가 일찍 돌아가시자 부모님의 고향인 안트베르펜에 정착합니다. 가난한 집안이었지만 어머니의 희생으로 라틴어를 익히고 10대 시절 랄랭 백작 부인의 시동으로 일하며 궁정 예절을 습득하며 화가의 자질 또한 발견하지요. 그 뒤 스무 살이라는 어린 나이에 화가 길드 마스터가 되면서 그의 앞길도 서서히 열리기 시작합니다. 이탈리아 유학 때에는 만토바의 곤차가 공작에게 환심을 사 그의 후원을 받으며 8년간 이탈리아에서 많은 것을 얻을 수 있었습니다.

루벤스의 인생을 살펴보면 주변에서 많은 후원과 도움을 받습니다. 이는 화가의 자질뿐 아니라 훤칠한 외모와 어린 시절 백작부인의 시동으로 일할 때부터 배어 있던 겸손과 부지런함, 신중하고 사려 깊은 언행, 거기에 라틴어를 비롯한 4개 국어에 능숙하고 뛰어난 궁정 예절까지, 당시 귀족들의 마음을 사로잡을 만한 것들을 두루 갖추고 있어서였을 겁니다. 그래서인지 루벤스는 화가의 역할뿐 아니라 외교관으로서의 활약도 뛰어났습니다. 혼란스러웠던 고향의 종교전쟁을 끝내기 위해 힘썼고, 영국과 스페인, 프랑스를 오가며 외교관으로 활약하다 그 공로로 영국과 스페인 양국에서 기사 작위를 받을 정도였으니 다빈치 못지않은 팔방미인이지 않았나 싶습니다.* 마리 드 메디치가 이런 루벤스에게 작품을 의뢰한 것은 아마도 자신의 힘을 과시하기 위한 것이 아닐까 합니다.

1622년 초, 루벤스는 마리 드 메디치와 정식으로 계약을 체결합니다. 향후 2년간 마리의 일대기를 담은 24점의 작품을 완성하고 이후 다시 2년간은 앙리 4세의 일대기를 담은 24점의 작품을 그리는 조건이었습니다.** 이 정도의 작품이라면 족히 10년 이상은 걸리는 작업량인데도 무리하게 기간을 서둘렀던 이유는 3년 뒤인 1625년 뤽상부르궁에서 마리의 막내딸 앙리에트와 영국의 왕 찰스 1세의 결혼식이 예정되었기 때문이었지요. 유럽 전역에서

* 　노성두, 『예술의 거울에 역사를 비춘 루벤스(미래엔, 2016)』, pp. 16~51.
** 　앙리 4세의 연작은 이후 마리 드 메디치의 몰락으로 작업에 착수하지 못한다.

수많은 왕족과 관료들이 찾아올 이 행사장에서 누가 진짜 프랑스의 실세인지, 자신이 얼마나 대단한 인물인지를 보여주고 싶었던 욕심이었을 것입니다. 이런 점들을 보면 마리 드 메디치가 권력과 과시욕이 얼마나 컸는지 느껴지네요.

루벤스는 도저히 혼자서 기간 내에 완성할 수 없었기에 중요한 부분은 자신이 작업하지만 나머지 부분은 조수와 제자들이 함께 작업한다는 조건을 계약서에 포함합니다.* 1점의 마리의 초상화와 2점의 마리 부모의 초상화를 포함해 마리의 일대기로 이루어진 총 24점의 연작이 완성된 것은 계약서를 작성하고 딱 2년 6개월 만인 1624년 말경이니, 실로 놀라지 않을 수 없는 기간이지요.

완성된 작품들을 뤽상부르궁에 전시하고 루벤스는 능숙한 이탈리아어로 직접 마리에게 작품 설명을 이어가기 시작합니다. 혹시라도 작업이 늦어지거나 완성도가 떨어질까 봐 매일매일 루벤스를 닦달하고 불안해하던 마리는 작품을 보자마자 깜짝 놀라 기뻐하며 연신 찬사를 아끼지 않았습니다. 작품은 마리의 마음을 완전히 사로잡았는데요. 그럼 주요 작품들을 한번 살펴볼까요?

연작의 첫 번째 작품인 「마리 드 메디치의 운명의 실을 짜는 파르카 여신들」입니다. 제우스와 헤라 여신이 관장하는 가운데 운명을 결정하는 파르카 세 여신이 마리의 탄생을 준비하고 있네

* 크리스틴 벨킨, 『루벤스』(아비북스, 1998), pp. 173~182.

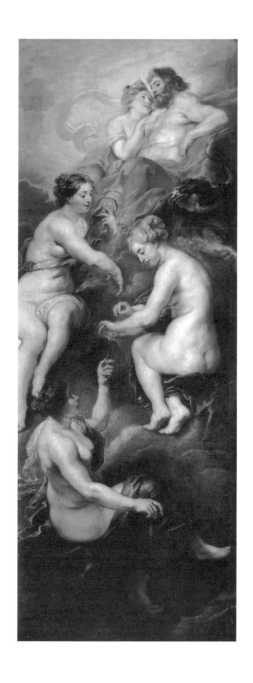

「마리 드 메디치의 운명의 실을 짜는 파르카 여신들」, 페테르 파울 루벤스,
1622~1624년, 루브르 박물관, 394×155cm

요. 좌측 상단의 노나 여신은 운명의 실을 뽑고, 탄생을 상징하는 데키마 여신은 마리의 운명의 실을 재단하고 있습니다. 그리고 끝으로 죽음을 상징하는 모르타 여신은 운명 실을 가위로 잘라야 하는데 이상하게도 그녀의 손에는 가위가 들려 있지 않습니다. 작품 상단의 제우스와 헤라는 앙리 4세와 마리를 상징하는 것으로써 마리가 지상에서의 삶 이후에는 죽음을 맞이하지 않고 하늘에 올라가 신이 되어 영원불멸할 것이라는 뜻으로 해석할 수 있겠네요. 이는 마치 마리를 그리스 신화 속에 등장하는 영웅들처럼 신격화하는 것을 볼 수 있습니다.

이어서 네 번째 작품 「왕비의 초상을 보고 사랑에 빠져 무장을 해제하는 앙리 4세」입니다. 당시 이러한 작품 하나를 주문하는 데도 수억 원에 달하는 비용이 들었으니 의뢰자의 환심을 사기 위해 그들을 미화시키는 것이 일반적이고 루벤스의 뛰어난 능력 중 하나가 이런 부분이긴 하지만, 제목이 너무 낯간지럽지 않나요? 사실 마리는 그리 아름다운 외모를 지니진 않았습니다. 결혼 뒤에도 끝없이 바람을 피웠던 앙리 4세의 전력으로 보아 작품 속 장면은 실제로는 일어나지 않았을 것 같지만 마리는 이 작품을 퍽 좋아했다고 전해집니다.

그럼 작품을 자세히 들여다볼까요? 상단에는 제우스와 가정의 신인 헤라가 마치 주선자처럼 등장하며 이 상황이 부러운 듯 손을 어루만지며 수줍은 미소를 띠고 있습니다. 결혼의 신 히멘은 열정적인 사랑과 결혼을 뜻하는 횃불과 장미 관을 쓰고 마리

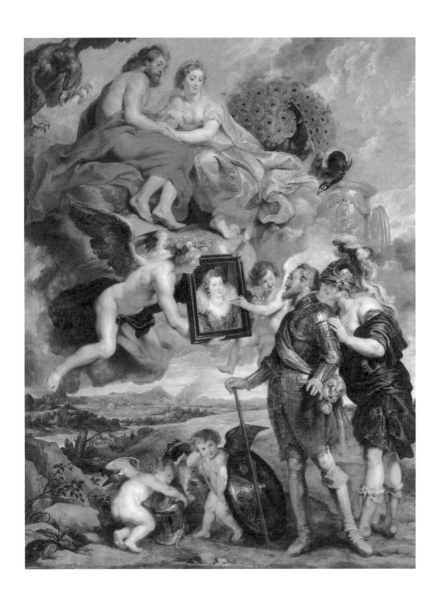

「왕비의 초상을 보고 사랑에 빠져 무장을 해제하는 앙리 4세」, 페테르 파울 루벤스,
1622~1624년, 루브르 박물관, 394×295cm

의 초상화를 들어 보이네요. 얼굴에 장난스러움이 가득한 에로스는 마치 손가락으로 마리를 가리키며 사랑에 빠져들라고 주문을 거는 것 같습니다. 에로스의 화살이 앙리 4세에게 닿은 것일까요? 사랑에 빠져 다리가 풀린 것처럼 지팡이에 기댄 앙리 4세 아래로는 아기천사들이 그의 갑옷을 챙겨 무장을 해제시키고 있네요. 지혜의 여신 아테나마저(또는 프랑스를 상징하는 알레고리) 그녀를 선택하는 것이 옳은 일이라고, 내가 보장한다며 그의 귓가에 속삭이고 있습니다. 부와 권력도 중요했지만 여성으로서 사랑받길 바랐던 마리의 간절한 바람을 완벽히 충족시켜주는 작품이네요.

「리옹에서의 마리 드 메디치와 앙리 4세의 만남」

이번에는 조금은 친숙한 작품이네요. 연작 중 가장 잘 알려진 여섯 번째 작품 「마르세유에 도착한 왕비」입니다. 1600년 11월 3일, 이탈리아에서 출발해 프랑스에 도착한 그녀가 첫발을 내딛는 순간입니다. 단순히 항구에 도착했을 뿐이지만 마치 로마의 개선장군이 개선식을 하는 듯한 장면이네요. 마르세유에 도착한 그녀 앞에서 한 여신이 무릎을 굽히며 맞이하고 있습니다. 프랑스 왕가를 상징하는 백합이 수놓인 것으로 보아 프랑스 전체가 그녀를 환영한다는 의미의 알레고리로 해석할 수 있겠네요. 그녀의 뒤편으로는 성城관을 쓴 여신 디케가 보입니다. 마르세유를 상징하는 알레고리로, 도시 전체가 그녀를 환영하고 있음을 보여주고 있습니다. 이탈리아에서부터 마리의 말동무가 되어주었던 그녀의 숙모와 언니 위편 하늘에서는 명성의 신이 두 개의 트럼펫을 불며 그녀의 도착 소식을 전하고 있습니다. 화려하고 분주한

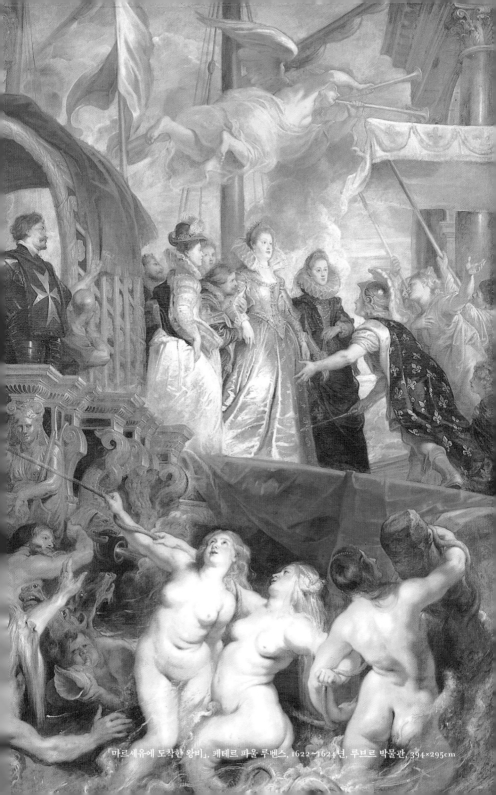

「마르세유에 도착한 왕비」, 페테르 파울 루벤스, 1622~1624년, 루브르 박물관, 394×295cm

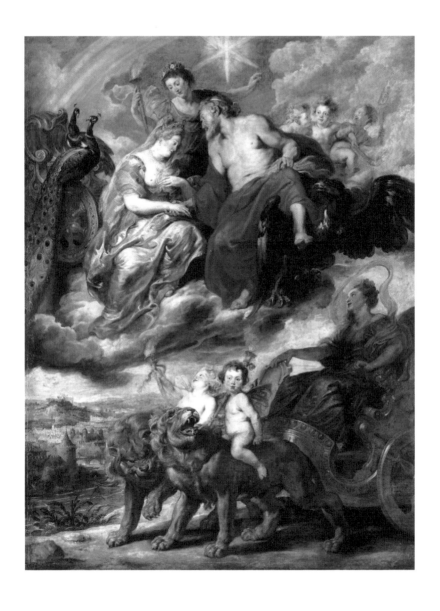

「리옹에서의 마리 드 메디치와 앙리 4세의 만남」, 페테르 파울 루벤스,
1622~1624년, 루브르 박물관, 394×295cm

위쪽에서 시선을 아래쪽으로 옮겨보면 더 드라마틱한 상황이 연출되고 있네요. 좌측에 보이는 포세이돈은 이탈리아에서부터 이곳까지 함께하며 그녀의 배를 지켜왔고, 우측에 있는 바다의 여신 네레이스들은 선박이 떠내려가지 않도록 홋줄을 당겨 비트에 감싸고 있습니다. 전체적으로 과장을 뛰어넘어 너무나 환상적인 모습으로 마리 드 메디치가 신과 같은 존재로 표현되고 있음이 느껴지네요.

다음 작품으로 넘어가 볼까요? 일곱 번째 「리옹에서의 마리 드 메디치와 앙리 4세의 만남」입니다. 하늘에서는 제우스와 헤라의 모습을 한 앙리 4세와 마리가 보이네요. 고전주의 회화에서 남녀가 오른손을 마주 잡는 것은 혼인을 상징하지요. 두 사람은 지금 결혼의 신 히멘이 밝혀주는 횃불 아래 혼인 서약을 하고 있으며, 그들 뒤편으로는 화합을 상징하는 무지개가 하늘을 채우기 시작합니다. 화면 아래쪽으로는 이번에도 성城관을 쓴 여신 디케가 보이네요. 도시 리옹을 상징하는 사자가 이끄는 마차를 탄 것으로 보아 마리와 앙리가 처음 만났던 리옹을 상징하는 알레고리이며 원경에 보이는 도시 역시 리옹에서 두 사람의 혼인 서약이 이루어졌음을 이야기하고 있네요.

두 작품을 이어서 보면 영화보다 더 환상적이고 드라마틱한 장면으로 작품이 꾸며져 있지요. 하지만 루벤스는 이 연작들 가운데서 이 두 작품의 구성에 가장 애를 먹지 않았을까 싶습니다. 왜냐하면 이 장면들은 사실 현실과 너무 달랐기 때문이지요. 앙리 4세

는 이탈리아로 대리인을 보내 마리와 이미 결혼을 한 상황이었고, 자신의 부인이 남편을 만나기 위해 한 달에 가까운 힘겨운 여행 끝에 겨우 마르세유항에 도착했지만 앙리 4세는 현장에 마중조차 나오지 않았습니다. 두 사람은 리옹에서 만나기로 약속하고 마리는 다시 며칠간 마차를 타고 리옹에 도착해 앙리 4세를 기다렸지만, 그는 일주일이 더 지나서야 부인 앞에 처음 모습을 보입니다. 거기에 더해 늦은 이유가 국가의 중대사가 있어서가 아니라 다른 여자와의 문제 때문이었으니 마리 입장에서 내색은 하지 못했어도 속이 어떠했을지는 충분히 짐작이 가는 상황이지요. 어쩌면 이 상황들은 마리에게는 굴욕적일 수도 있고 상처였던 순간들일지도 모릅니다. 하지만 루벤스는 실제 상황들은 완전히 무시한 채 그녀를 전쟁에서 승리한 개선장군이자 남편에게 사랑받는 아름다운 헤라 여신으로 둔갑시킵니다.

사실 이 연작들은 마리의 일대기를 주제로 한 일종의 역사화라고 볼 수 있습니다. 그것도 먼 과거가 아니라 생존 인물을 주인공으로 했기에 신화나 소설 속 같은 환상적인 장면이 아니라 극히 사실적으로 표현하는 것이 일반적이었습니다. 하지만 루벤스는 그런 뻔한 그림을 그리려고 그 먼 거리를 달려 파리까지 온 것이 아니었습니다. 루벤스의 가장 큰 능력은 바로 의뢰자가 무엇을 원하는지, 어떻게 그림을 그려야 의뢰자의 마음을 사로잡을지를 정확히 알고 있다는 것이지요. 만약 다른 화가들처럼 사실적인 모습으로 단순한 역사화로 이 연작들을 꾸몄다면 어떠했을까요?

당연히 마리의 환심을 사지 못했을 것이며 미술관에서 흔히 보는 뻔하고 지루한 작품 중 하나로 남게 되지 않았을까요?

이제 마리 드 메디치의 정치적 작품을 몇 점 만나볼까요? 11번째 작품 「앙리 4세의 승천과 마리의 섭정」입니다. 앞서 이야기했듯 마리가 정식으로 왕비에 책봉된 다음 날, 앙리 4세가 세상을 떠나자 아들 루이 13세가 왕위에 오릅니다. 하지만 프랑스는 법적으로 왕이 열네 살이 넘어야만 직접 통치를 할 수 있어 아홉 살의 어린 왕을 대신해 모후인 마리는 섭정의 자리에 올라 모든 권력을 손에 쥐지요. 날짜와 모든 상황이 너무 딱 맞아 떨어졌기 때문에 앙리 4세의 암살에 마리가 관련된 것이 아니냐는 소문들이 퍼져나갑니다. 루벤스는 이 모든 소문을 잠재우기라도 하듯 섭정의 자리에 오르는 마리의 모습을 이렇게 담아냈습니다.

화면 좌측으로는 제우스와 크로노스가 앙리 4세를 하늘로 데려가고 있네요. 신 중의 신인 제우스는 앙리 4세의 권력이 하늘에서도 이어질 것을 의미하며 시간의 신인 크로노스는 지상에서의 앙리 4세의 시간이 끝났음을 의미합니다. 바닥에 반쯤 드러누운 전쟁의 여신 에니오와 앙리 4세가 적들을 물리치고 쟁취한 무기들로 트로피를 만든 승리의 여신 니케는 앙리 4세의 업적을 기념함과 동시에 그의 죽음을 슬퍼하고 있네요.

이제 다른 작품으로 넘어가 볼까요? 이 장면은 카라바조의 「묵주기도의 성모 마리아」의 구도를 참고한 것으로 보이는데요,

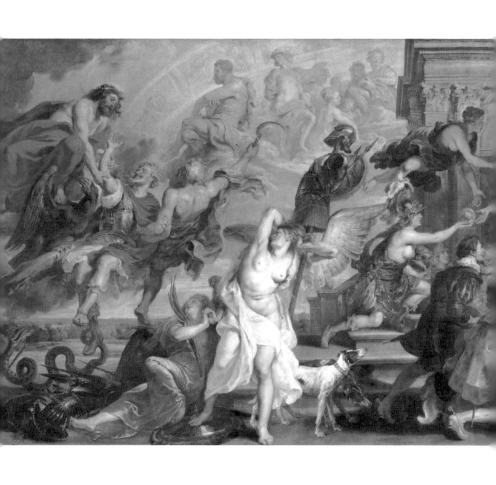

「앙리 4세의 승천과 마리의 섭정」, 페테르 파울 루벤스,
1622~1624년, 루브르 박물관, 394×727cm

검은 상복을 입은 미망인 마리를 둘러싸고 많은 인물이 보이네요. 먼저 그녀 앞에는 앞서 보았던 프랑스를 상징하는 여신이 마리에게 프랑스를 바치며 부디 프랑스를 이끌어달라고 간곡히 부탁하고 있습니다. 뒤편에는 지혜의 여신 아테나가 그녀가 섭정을 맡는 것이 가장 지혜로운 선택임을 조언하는 듯합니다. 섭정과 섭리를 상징하는 프루덴티아와 프로비덴티아 역시 마리에게 섭정에 오르길 조언하고 있으며, 아래쪽으로 수많은 신하 역시 마리가 프랑스를 이끌어 주기를 간곡히 바라고 있습니다. 화면 뒤편에 펼쳐진 개선문은 섭정에 오른 마리로 인해 앞으로 찾아오게 될 프랑스의 승리를 예언하고 있네요.

정리하자면 살아 있는 신과도 같았던 남편이 세상을 떠나자 모든 신과 마리는 슬퍼했으며, 마리는 본인의 의지가 아니라 오직 프랑스를 위해 신의 뜻에 따라 어쩔 수 없이 섭정의 자리에 올라 프랑스를 이끌게 되었다고 이야기하고 있는 것입니다. 앙리 4세가 세상을 떠나던 날, 바로 강력히 섭정의 자리

「묵주기도의 성모 마리아」, 카라바조, 1605~1607년, 빈 미술사 박물관, 364×249cm

를 주장했던 마리의 모습과는 조금 차이가 있지만, 마리 자신의 정치적 행보에 대한 정당성을 주장하기 위한 작품이라고 볼 수 있겠네요.

마리의 정치적 치적과
아들 루이 13세와의 갈등

 이후 작품들은 마리의 정치적 치적과 아들 루이 13세와의 갈등을 주제로 삼는데요, 열세 번째 「율리히에서의 승리」를 살펴보겠습니다. 율리히는 플랑드르 접경에 있는 독일 지역으로, 프랑스로서는 전략적으로 굉장히 중요한 곳이었습니다. 이곳에서 왕위 계승 문제가 발생하자 프랑스가 여기에 개입하며 전투가 벌어지지요. 이미 앙리 4세 때부터 진행되어 마리의 섭정 기간에 승리를 거둔 사건으로, 당연히 마리는 직접 군대를 지휘하거나 전투에 참여하지는 않았지만 그녀의 집권 기간 중 유일하게 현장을 방문한 사건이었습니다. 작품 속에서 마리는 마치 개선장군처럼 퍼레이드를 하고 있으며, 승리의 여신과 명성의 여신은 하늘에서 그녀의 치적을 공표하고 있네요.

 열여섯 번째 「프랑스호의 항해」는 이제 성년이 된 아들 루이 13세에게 마리가 권력을 이양하고 함께 프랑스를 이끌어 나간다

「율리히에서의 승리」, 페테르 파울 루벤스, 1622~1624년, 루브르 박물관, 394×295cm

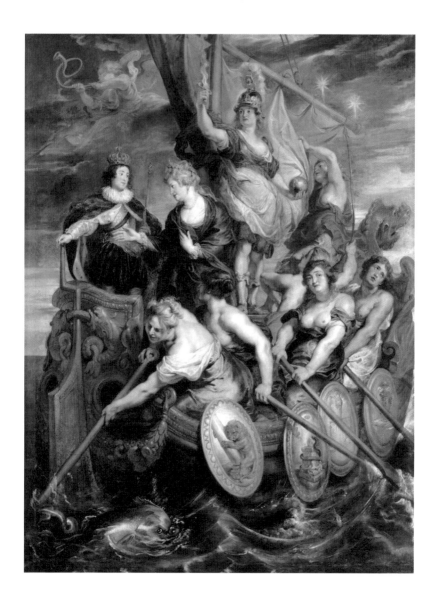

「프랑스호의 항해」, 페테르 파울 루벤스, 1622~1624년, 루브르 박물관, 394×295cm

는 주제로 그려진 작품입니다. 화면 중앙에 프랑스를 상징하는 여신이 등장한 것으로 보아 이 배 자체가 프랑스를 가리키는 알레고리라고 볼 수 있습니다. 루이 13세는 의연하게 방향키를 잡고 조함을 하고 있겠네요. 용기와 신앙, 정의와 화합의 알레고리들은 루이 13세의 명에 따라 노를 저어 앞으로 나아가고 있습니다. 마리는 어머니로서 사랑하는 아들의 모습을 바라보며 왕의 권위에 도전하지 않고 조심스러운 조언을 하려는 듯합니다.

하지만 현실은 결코 이처럼 아름답지 않았습니다. 권력 이양을 거부하는 마리에게 루이 13세는 친위 쿠데타를 일으켜 그녀를 강제로 폐위시켰지요. 피비린내 나는 살육이 이어졌으며 권좌에서 쫓겨난 마리는 또다시 쿠데타를 일으켜 권력을 잡으려 했지만 아들에게 진압되어 블루아성에 유배됩니다. 절치부심하여 이를 갈던 마리는 가택 연금 중 탈출해 다시 군대를 일으켜 왕궁으로 쳐들어가지만 이번에도 역시 아들에게 진압당하고 맙니다. 사실 몇 번이고 군대를 일으켜 자신을 죽이려 했던 어머니이지만 루이 13세는 결국 그녀를 용서하고 화해하게 되지요. 루벤스가 마리에게 작품을 의뢰받은 시점이 바로 이때였기 때문에 루벤스는 이 민감한 주제들을 최대한 아름답게 포장하며 이 두 모자의 평화가 계속 이어지기를 바라는 마음이었습니다.

연작의 대미를 장식하는 마지막 작품을 볼까요?「진실의 승리」입니다. 시간의 신 크로노스는 진실의 여신 베리타스를 하늘로 끌어 올리고 있네요. 농업의 신이기도 한 크로노스는 대게 낮을

「진실의 승리」, 페테르 파울 루벤스, 1622~1624년, 루브르 박물관, 394×155cm

들고 등장하지만 이 작품에서는 시간의 의미를 강조하려 낫은 생략되어 있네요. 거짓의 가장 큰 적은 시간이지요. 시간이 지나면 언제가 모든 진실은 밝혀지기 마련입니다. 이제 진실의 신인 베리타스는 거짓과 위선, 기만으로 가득찼던 옷을 벗고 본래의 모습을 보입니다. 오랜 시간 두 사람 사이에 벌어졌던 권력의 암투로 겹겹이 쌓였던 모든 거짓과 오해들은 말끔히 사라지고 하늘 위 두 사람 사이에는 화합을 상징하는 콩코드가 자리 잡고 있네요.

이렇듯 연작을 통해 루벤스는 마리 드 메디치의 삶 자체를 신격화하고 역사상 가장 화려한 일대기 작품을 남깁니다. 그는 지인과의 편지를 통하여 "나의 모든 능력을 다 쏟아부었으며, 역사적 진실을 완벽하게 변조하고 기만하는 데 성공했다"고 고백하기도 했지요. 그리고 자신이 작품 속에 표현한 것처럼 마리 모자의 관계가 평온히 이어가기를 바랐을지도 모릅니다. 하지만 이 바람은 그리 오래가지 못했습니다.

1630년 11월, 어느덧 정치력을 회복한 마리는 자신의 입지를 견고히 하고 자신을 배반한 리슐리외를 탄핵하려 하지만 루이 13세는 더 이상 마리를 용서하지 않습니다.* 결국 그녀는 파리에서 추방당하고 브뤼셀, 암스테르담, 런던을 거치며 안면단독증으로 얼

* 당시 모든 이들은 루이 13세가 모후를 선택할 것으로 생각했지만 결과는 정반대였다. 이를 계기로 프랑스인들은 예상과는 다르게 사건이 전개되는 것을 "La journée des Dupes", 즉 '속은 하루'라는 속담으로 표현한다.

「마리 드 메디치의 초상」, 페테르 파울 루벤스, 1622~1625년, 루브르 박물관, 276×149cm

굴이 헐고 초라한 모습으로 1641년 쾰른에 도착하지요. 마리와 계속 인연을 이어가고 있었던 루벤스는 그녀를 위해 생활비와 거처를 마련해줍니다. 그녀가 정착한 곳은 50여 년 전 어린 루벤스가 머물렀던 슈테르넨가세의 바로 그 집이었지요. 이 집에 살았던 가난한 어린 소년은 자신만의 힘으로 유럽 최고의 화가가 되었지만, 유럽 최고의 가문에서 태어나 프랑스의 왕비가 되어 무소불위의 권력을 휘두르던 그녀는 아들에게마저 버림받고 이곳에서 쓸쓸한 죽음을 맞이합니다.

더욱이 마리가 너무도 자랑스러워했던 자신의 이 연작이 평생 그토록 죽이고 싶어 했던 리슐리외의 이름 딴 전시관에 내걸린 지금의 상황을 보면, 인생이란 것이 참 아이러니하기도 하고 사람의 욕심이란 얼마나 부질없는 것인가를 다시금 깨닫게 됩니다.

ORSAY

인상주의로 떠나는
아름다운 기차역
오르세 미술관

2

20세기가 시작되는 1900년 파리는 축제의 현장이었습니다. 당시 세계에서 가장 큰 행사인 만국박람회와 제2회 하계 올림픽 행사가 동시에 진행되고 있었으니, 얼마나 많은 인파가 파리로 찾아왔을지는 상상하기 어려울 정도이지요. 이에 프랑스 정부에서는 몰려드는 관광객들을 빠르게 실어 나르기 위해 도시 중심부 센 강변에 새로운 오르세 기차역을 세우기로 합니다. 운영하는 열차도 기존의 증기기관열차가 아닌 최첨단 전기열차였으며, 기차역 내부에는 승객들을 위한 최고급 호텔까지 겸비하는등 명실상부 유럽 최고의 기차역이었습니다. 하지만 현실적으로 파리 중심부에 기차역을 만들면서 여유로운 공간을 확보하기에는 무리가 따를 수밖에 없었습니다. 이에 열차가 겨우 드나들수 있는 작은 크기로 세워진 오르세역은 훗날 열차의 길이가 점점 더 길어지기 시작하자 기차역으로서의 기능을 상실합니다. 결국 1939년 오르세 기차역이 문을 닫게 되자 이곳은 호텔과 박람회장, 영화 촬영장으로 사용되었으며, 제2차 세계대전 당시에는 포로수용소로 이용되었습니다. 아름다운 외관과 파리 중심의 센 강변이라는 좋은 입지 조건들은 활용되지 못한 채 거의 방치되고 있었습니다.

이렇게 버려진 오르세 기차역의 새로운 쓰임을 제안한 곳은

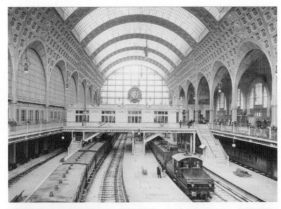

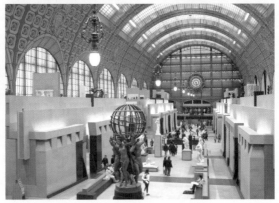

오르세 기차역 당시 모습과 오르세 현재 모습

프랑스박물관협회였습니다. 당시 파리의 주요 미술관은 크게 고전주의 작품들이 주로 전시된 루브르 박물관과 현대미술을 다루는 팔레 드 도쿄*로 나뉘어 있었습니다. 근대미술을 위한 유일한 공간인 주 드 폼 국립미술관은 공간이 너무 비좁아 작품들을 루브르와 팔레 드 도쿄로 보내 더부살이하던 상황이었습니다. 이에

방치된 오르세 기차역을 인상주의를 중심으로 한 19세기 근대미술을 위한 장소로 탈바꿈해보자는 제안이었습니다. 이후 약 8년 간의 공사 끝에 1986년 12월 1일, 오르세 기차역은 세상에서 가장 화려하고 아름다운 미술관으로 재탄생합니다. 오르세 미술관은 현재에도 기차 시간 확인을 위한 외부와 내부의 거대한 시계, 열차 이동구간을 나타내는 PO Paris-Orleans 장식들, 일직선으로 길게 펼쳐진 선로가 놓였던 메인 홀, 승객과 호텔 이용자를 위한 파티룸 등 과거 기차역 시절의 흔적을 쉽게 확인해볼 수 있으니 작품 감상과 함께 기차역의 흔적들도 찾아본다면 또 다른 재미를 발견할 수 있을 것입니다.

＊ 팔레 드 도쿄(Palais de Tokyo) 미술관은 좁은 뤽상부르 미술관을 대신해 1937년 개관한 현대미술관이다. 당시 미술관이 위치한 도쿄 거리에서(현재는 뉴욕 거리로 명명됨) 이름을 가져왔으며, 1977년 퐁피두 미술관이 탄생한 이후에는 컬렉션이 대거 이동한 상황이다. 현재는 파리현대미술관이 그 자리에 새롭게 자리해 명맥을 이어가고 있다.

영원히 꺼지지 않는
예술의 불꽃,
인상주의

 파리를 찾는 수많은 관광객에게 가장 좋아하는 미술관이 어디냐 묻는다면 대부분 사람들은 오르세 미술관을 선택하지 않을까 싶습니다. 물론 연간 방문객은 오르세(300만 명)보다 루브르(1,000만 명)가 훨씬 많긴 합니다. 그러나 루브르는 어느 순간 작품을 감상하기 위한 목적보다는 관광지에 가까운 장소로 바뀌었기 때문에 '루브르를 찾는 모든 이들이 다 미술에 관심이 있다'라고 보기는 어렵지요. 하지만 오르세 미술관은 조금 상황이 다릅니다. 굳이 미술에 관심이 없다면 루브르를 제쳐두고 오르세까지 발품을 팔 이들은 그리 많지 않을 테니까요. 그렇다면 오르세 미술관이 이토록 많은 사람에게 사랑을 받는 이유는 무엇일까요? 아마도 오르세 중심에는 미술 역사상 가장 큰 사랑을 받는 인상주의 화가들이 있기 때문일 것입니다.

 오늘날 인상주의는 모든 이들에게 사랑을 받는 가장 유명한

미술사조입니다. 하지만 한때 인상주의 화가들은 기존 미술계에서 전혀 인정받지 못하고 이단아 취급을 받았습니다. 인상주의 화가들은 화사하고 따뜻한 자신들의 작품 빛깔과는 다르게 기존 미술계의 권위에 저항하고 투쟁하며 새로운 시대에 걸맞은 자신들의 예술을 알리려 한, 일종의 예술계 혁명가들이었습니다.

당시 프랑스에서 화가로 인정받는 유일한 방법은 거의 매년 열리는 살롱전에 입상하는 것이었지요. 살롱전은 국가에서 주관하는 일종의 관전官展으로, 앞서 루브르 편에서 소개했듯 초기의 대회가 루브르 살롱 카레에서 열린 것에서 유래해 살롱전이라는 이름이 붙었습니다. 대부분 관전이 그러하듯 살롱전의 심사 기준은 지극히 보수적이었습니다. 미술대학교 교수와 아카데미 회원들로 구성된 심사위원들은 기존 미술계의 경향에서 벗어난 작품들을 철저히 배척했습니다. 당연히 이에 반하는 화가들의 작품은 성공은커녕 대중에게 선보일 기회조차 얻지 못했습니다. 자연스레 살롱전은 기존의 미술계를 답습하는 아카데미즘*의 성향이 짙어졌고 새로운 예술을 추구하는 화가들의 반발은 커질 수밖에 없었습니다.

* 전통과 권위를 중시하는 화풍으로, 정부가 주관하여 진행되는 미술대회나 고등교육기관 및 단체가 기존의 화풍을 강조하며 양식이 정착화되는 것을 이야기한다. 그 시대의 주류 예술만을 인정하고 이외의 예술은 배척하는 것으로, 시대에 따라서 아카데미즘의 주류 예술은 변화를 시도하기도 한다. 신고전주의, 낭만주의, 인상주의 등등 이들은 처음에는 기존의 아카데미즘과 대립했지만, 이후에는 그들이 아카데미즘으로 자리 잡게 되었다. 따라서 아카데미즘이 특정한 하나의 미술사조만을 이야기하는 것은 아니다.

1873년, 젊은 신진 화가들의 작품이 또다시 살롱전에서 대거 탈락하자 클로드 모네를 비롯한 화가들의 불만은 정점에 달했습니다. 이에 31명의 작가는 그들만의 작품 168점으로 꾸민 '무명의 화가, 판화가, 사진가 협회의 첫 번째 전시회'라는 이름으로 전시회를 개최합니다. 이듬해인 1874년 4월 15일부터 한 달간 진행된 이 전시회는 단 1프랑이라는 입장료에도 불구하고 3,500명이라는 저조한 입장객(그해 살롱전의 입장객은 40만 명에 육박함)을 받는 데 그쳤습니다. 작품도 거의 팔리지 않아 당시에는 실패한 전시회라는 비웃음을 샀지만, 이 전시는 훗날 미술계에 큰 변화를 일으키는 시발점과도 같은 전시회로 기억됩니다.

이 전시회에서 가장 중요한 작품은 클로드 모네의 「인상, 해돋이」입니다. 훗날 인상주의라는 명칭이 탄생한 계기가 되는 작품이지요. 인상주의란 단어 그대로 화가가 대상을 바라본 그 찰나의 순간에 자신이 느낀 인상을 있는 그대로 담아내는 것을 이야기합니다. 인상주의 화가들은 기존의 아카데미즘이 추구하는 형식에 얽매이지 않은 채 오직 자신들의 순수한 감정만을 그림 속에 담아내려 노력했습니다.

작품을 함께 살펴볼까요? 모네의 고향인 르아브르* 항구에서

* 센강과 바다가 만나는 지점에 있는 항구도시이다. 현재도 프랑스 북부 최대 항구도시이며 모네는 파리에서 태어나긴 했으나 다섯 살이 되던 해 가족들과 이곳에 정착해 그에게는 실질적인 고향 같은 곳이다.

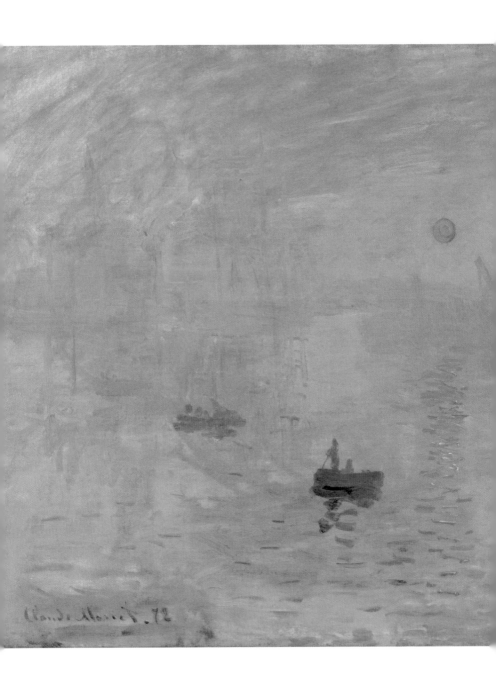

「인상, 해돋이」, 클로드 모네, 1872년, 마르모탕 미술관, 48×63cm

맞이한 일출 장면입니다. 이제 막 해가 떠오르긴
했지만, 항구를 짙게 감싼 해무 때문에 전체적으
로 화면은 푸르스름한 색감으로 뒤덮여 있습니
다. 찰나의 순간, 시시각각 변해가는 빛과 감정
들을 놓치지 않으려 모네의 붓질은 점점 더 빨라
지기 시작합니다. 팔레트 위에 물감을 섞어 색을
만들어내는 여유로움 따위를 부릴 수 없기에 거
칠게 캔버스 위에 색을 교차시켜 관람자로 하여
금 새로운 색을 느낄 수 있게 해주었습니다. 빠
르게 움직이는 붓질들은 때때로 물감이 칠해지
지 않은 캔버스를 그대로 드러내기도 했습니다.
작품을 가까이에서 보면 거칠게 칠해진 붓질만
이 느껴지지만 멀리 떨어져서 보면 그 거친 붓질
들이 조화를 이루어, 어느 순간 새벽녘 르아브르
항구의 모습으로 우리에게 다가옵니다.

　　아카데미즘 미술에 익숙한 보수적인 성향
의 사람들에게 이건 작품이라고 말할 수도 없었
습니다. 특히 『르 샤리바리Le Charivari』 일간지의
미술평론가 루이 르로이는 모네의 작품을 두고
"「인상, 해돋이」는 참으로 인상적인 그림이다. 이
얼마나 자유로운 그림인가! 이 얼마나 쉽게 그
린 그림인가! 그림 속 바다 풍경의 완성도는 벽

루이 르로이(1812~1885)
미술평론가이자 저널리스트

제1회 인상파 전람회 카탈로그

지보다 더 못한 수준이다!"라며 조롱 섞인 말들로 작품을 헐뜯고
이 전시회를 "인상주의자들의 전시회"라 명명했습니다. 이렇게 루
이 르로이에 의해 '인상주의'라는 말이 처음 탄생하는데요, 여기
서 "인상적이다"라는 말은 '너무 못 그려서, 너무 황당해서, 어이
가 없어서 인상적이다'라는 반어적 표현이었지요. 애초에 악담에
가까운 말이었지만 1877년 3회차 전시회부터는 스스로 '인상주
의'라는 표현을 사용하며 어느덧 인상주의는 미술계의 새로운 주
류로 자리 잡습니다.

현재 오르세 미술관은 1848년부터 1914년 사이의 작품들만 전시하는 것을 기본 방침으로 삼고 있습니다. 1848년은 세 차례에 걸친 프랑스 대혁명이 막을 내리고 제2공화정이 수립된 해이며 1914년은 제1차 세계대전이 발발한 해입니다. 이는 역사적으로 파리가 가장 화려하고 아름답게 빛나던 '벨 에포크Belle Époque', 즉 아름다운 시절과 맞물려 있으며, 그 중심에는 미술사에서 큰 사랑을 받는 인상파 화가들이 자리 잡고 있습니다. 오르세 미술관은 19세기 중반부터 20세기 초반까지 고전을 지나 현대미술로 이어지는 그 흐름 속에서 인상주의가 어떻게 탄생했고, 또 어떻게 쇠락해 가는지 그 과정을 파노라마처럼 한눈에 살펴볼 수 있는 좋은 장소입니다.

오르세 미술관은 생각보다 그리 큰 미술관은 아닙니다. 총 5층으로 구성된 건물에 연면적 5만 제곱미터, 전시 공간은 2만 제곱미터 정도로 4시간 정도면 여유롭게 둘러볼 수 있습니다.* 지상층(0층)에서 고전주의와 사실주의 작품을 둘러보고 5층으로 올라가 하이라이트인 인상주의 작품을 감상한 뒤, 끝으로 2층에 내려와 로댕의 작품과 고흐, 고갱을 비롯한 후기 인상주의 작품까지 만나본다면 시대순으로 작품을 둘러볼 수 있습니다. 또한 2층과 5층에는 각각 레스토랑이 자리하고 있어 잠시 쉬어가며 체력을 보충하기에 좋으니 참고하시길 바랍니다.

* 루브르 박물관의 연면적은 36만 제곱미터, 전시 공간은 7만 제곱미터다.

농부의 화가,
장 프랑수아 밀레

지상층(0층)에 들어서면 과거 열차 선로가 놓였던 자리에 조각상들이 전시되어 있고 이를 중심으로 양쪽에는 갤러리들이 있습니다. 먼저 좌측 첫 번째 전시장에는 인상주의가 본격적으로 등장하기 전, 파리에서 남동쪽으로 약 60킬로미터 떨어진 바르비종에서 활동하던 일련의 화가들 작품이 전시되어 있습니다. 19세기 초 자연의 아름다움을 찬미하던 테오도르 루소, 카미유 코로 등의 화가들은 작은 시골 마을인 바르비종을 찾아옵니다. 이들은 주로 마을 옆에 있는 아름답고 웅장한 퐁텐블로 숲을 찾아 사실주의에 입각한 풍경화를 그리며 소위 바르비종 화파를 구성해나가는데요, 1849년, 장 프랑수아 밀레Jean François Millet도 이곳에 합류하게 됩니다.

사실 밀레는 그들처럼 자연의 아름다움을 찬미해서라기보다는 극심한 경제난으로 인해 테오도르 루소에게 도움을 받기 위해

찾아간 것이었습니다. 그래서인지 밀레는 풍경화보다는 들판에서 하루하루 열심히 살아가는 농부들의 일상에 관심을 두고 그 모습을 화폭에 담아내려 노력합니다. 밀레가 바르비종 화파를 이끌거나 결성하는 데 특별한 역할을 하지 않았음에도 불구하고 밀레의 작품이 너무나 유명해지는 바람에 많은 사람은 마치 밀레가 바르비종 화파의 리더인 양 오해하고는 합니다.

밀레의 작품들은 전 세계적으로 다양한 광고나 달력 또는 엽서, 감상용 그림 등으로 워낙 많이 복제되어왔고, 우리나라에서는 70년대 새마을운동과 더불어 노동의 숭고함을 이야기하며 밀레의 작품이 활용되기도 했던 터라 밀레는 우리에게 친숙한 화가로 자리 잡고 있습니다. 가난한 농부의 아들로 태어나 일생 대부분을 농촌에서 보냈던 밀레는 그 누구보다 사실적으로 농촌의 모습을 담아내려 노력했습니다. 같은 시기에 활동한 또 다른 화가 쥘 브르통은 부르주아들이 원했던 낭만과 여유가 넘치는 거짓된 농촌의 모습을 화폭에 아름답게 담아내어 인기를 끌었지만, 밀레는 힘겹게 하루하루를 버텨내는 농부들의 소박한 일상을 있는 그대로 담아내 공감을 얻었지요.

가난한 노동자와 농부들에게 위로가 되는 그림을 그리고 싶어 했던 빈센트 반 고흐는 자신이 가장 존경하는 스승 같은 화가로 밀레와 쥘 브르통을 꼽았습니다. 하지만 농부들 곁에서 그들과 함께 살았던 밀레와는 달리 그들을 이용해 부르주아 같은 삶을 살았던 쥘 브르통을 목격하고는 그의 집에 침을 뱉으며 위선자라

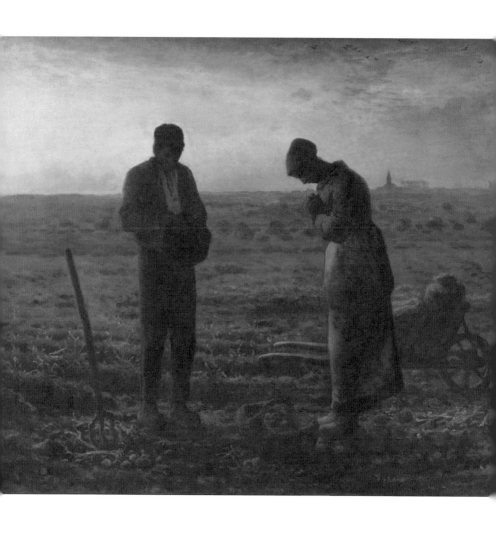

「만종」, 장 프랑수아 밀레, 1857~1859년, 오르세 미술관, 55.5×66cm

비난하기도 했지요. 이처럼 밀레의 진실한 작품들은 미술사를 통틀어 유일무이하게 시대와 세대를 뛰어넘는 보편적인 감동을 선사합니다. 그런데 아이러니한 것은 밀레가 우리에게 너무나 친숙한 화가임에도 불구하고 그의 대표작인 「만종晩鐘」과 「이삭 줍는 여인들」을 제외하고 그의 다른 작품을 꼽아보라면 선뜻 답하는 이가 없다는 점입니다. 우리에게 굉장히 친숙하지만 사실 따지고 보면 잘 알지 못하고 또 특정 작품만 너무 유명하다 보니 작품과 관련한 오해들이 자주 전해지곤 하는데, 밀레와 관련해 어떤 오해가 있는지 살펴보도록 하겠습니다.

먼저 「만종」을 볼까요? 바르비종 마을 샤이 들판 너머 성당에서 종소리가 퍼지기 시작합니다. 감자를 수확하던 두 부부가 하던 일을 멈추고 자리에서 일어나 기도를 드리는 순간이네요. 해 질 무렵 종소리라는 멋진 의미를 담고 있는 작품 제목 「만종」은 사실 잘못 알려진 제목입니다. 원 제목은 'L'Angélus' 즉 '삼종기도'라는 의미입니다. 가톨릭에서는 하루 세 번 성모 마리아에게 기도를 드립니다. 이 기도 시간을 알리는 종이 세 번 친다고 해 삼종기도라 부르지요. 이 작품을 처음 우리나라에 소개한 건 일본이었습니다. 일본은 가톨릭 신자가 전체 인구의 0.3퍼센트밖에 되지 않는데, '삼종기도'라는 단어가 어색하고 일반인들에게 쉽게 이해되지 않는 말이었지요. 그래서 임의로 「만종」이라는 제목을 붙이게 되었고, 그것이 우리나라에까지 전해져 현재까지 「만종」으로 불리고

있습니다.

밀레는 작품과 관련해 동료 테오도르 루소에게 다음과 같은 이야기를 합니다. "이 작품은 어린 시절의 내 추억이 담긴 작품이라네. 내가 밭에서 일할 때 종소리가 들려오면 할머니께서는 언제나 하던 일을 멈추게 했어. 그러고는 함께 삼종기도를 드리곤 했어. 할머니는 단 한 번도 삼종기도를 어기는 일이 없으셨다네."*

밀레의 작품들을 보면 종종 종교적인 색채가 묻어나는 것을 볼 수 있는데요, 이는 독실한 가톨릭 신자였던 할머니와 가족들의 자연스러운 분위기가 작품 속에 담겨 있기 때문이 아닐까 싶습니다. 가난한 농부의 아들로 태어나 화가가 되기 전인 10대 시절 부모님과 함께 농부의 삶을 살았던 밀레는 주일에도 쉬지 않고** 밭을 일구는 성실한 바르비종 마을 농부의 모습에서 어린 시절 기억을 끄집어내어 그림을 그린 것은 아니었을까요?

「만종」에 관한 흥미로운 사실이 있습니다. 「만종」은 미국의 작가이자 아트 컬렉터인 토마스 골드 애플턴이 파리에 머무르며 의뢰했던 작품인데, 작품이 완성될 즈음 그가 미국으로 귀국하며 작품 수령이 어려워지게 됩니다. 얼마 뒤 벨기에 출신의 풍경 화가인 빅토르 드 파플뢰가 1,000프랑에 구매하는데, 이후 작품의 가

* Alfred Sensier, 『La vie et l'oeuvre de Jean-François Millet』(Forgotten book, 2016), pp. 289~301.
** 일반적으로 삼종기도는 무릎을 꿇고 기도를 드리지만, 예외적으로 부활절 주간과 일요일은 일어서서 기도를 드린다. 감자를 수확하는 것으로 미루어 부활절 주간이 아니니 해당 장면은 일요일 저녁의 모습으로 추정할 수 있다.

치가 서서히 오르기 시작하면서 그 후로 몇 번의 경매와 판매가 이어지더니 최종적으로 1890년, 프랑스의 사업가이자 아트 컬렉터인 알프레드 쇼사르에게 750,000프랑(약 100억 원)에 작품이 판매됩니다. 정리하면 첫 거래가 이루어지고 30년 만에 작품의 가격은 750배가 되었고, 밀레의 작품 중 가장 비쌀 뿐만 아니라 19세기를 통틀어 「만종」이 가장 높은 경매가를 기록합니다.* 물론 1890년이면 밀레가 세상을 떠난 지 15년 지난 후였지만 여전히 유족들은 가난에서 벗어나지 못한 상황이었습니다. 그저 운이 좋았거나 투기를 목적으로 밀레의 작품을 매입한 사람들만 말도 안 되는 부를 누리는 상황이었지요. 이렇듯 밀레의 작품이 사후에 엄청난 가격에 거래되는 모습을 지켜보던 프랑스인들은 화가와 그 유족들의 권리를 보장하기 위한 '추급권'이라는 새로운 법을 제정합니다.

* Le Voleur illustré, du 11 juillet 1889, pp. 440~441.

추급권Droit de suit이란?

추급권이란 밀레의 「만종」 때문에 프랑스에서 처음 공론화되어 제정된 법으로, 다른 예술가들에 비해 부족한 권리를 가진 화가들을 위한 제도입니다. 예를 들어 작가나 작곡가들은 작품이 탄생하고 난 이후 인세나 저작료를 통해 지속적인 수입과 권리가 보장되지만 화가들은 작품 판매가 이루어지고 나면 더 이상 수입이 보장되지 않습니다. 때문에 다른 분야의 예술가들과 형평성이 맞지 않습니다. 추급권은 이 불합리성을 보장하는 제도입니다.

기간은 저작권과 동일하게 사후 70년이며, 그 내용은 작품이 처음으로 판매되고 새롭게 재거래가 이루어질 때마다 판매금액의 최대 4퍼센트(유럽 기준)를 작가나 상속권을 가진 유족에게 양도하는 것입니다. 1890년 이후 첫 공론화가 이루어지고 베른협약을 통해 1920년 최종적으로 성문화 작업이 마무리되었습니다. 현재 프랑스를 포함한 모든 EU 회원국, 미국의 일부 주를 포함해 전 세계 총 82개국에 적용이 되었으나 선진국 중 유일하게 한국에서는 제정 논의조차 제대로 이루어지고 있지 않은 안타까운 상황입니다.*

* 유의정, 『미술품 추급권의 도입과제』(2019).

「만종」에 담긴 오해와 진실

「만종」은 우리뿐 아니라 프랑스 내에서도 큰 관심과 사랑을 받았던 작품입니다. 19세기를 통틀어 가장 높은 경매가를 기록한 작품이니 당시에 이 작품이 얼마나 큰 세간의 사랑을 받았는지 충분히 짐작해볼 수 있지요. 그러다 보니 작품과 관련된 많은 야사가 전해지기도 합니다. 「만종」에 관한 이야기를 다룬 다양한 서적과 유튜브 영상을 살펴보면, 이 작품은 삼종기도를 드리는 장면이 아니라 어린아이가 세상을 떠나자 부모가 자식을 땅에 묻기 전 장례를 치르는 중이라는 얘기가 많이 떠돕니다. 또한 중앙 하단에 있는 감자 바구니는 사실 어린아이가 잠든 관이며, 이러한 주장을 처음 제기했던 인물이 바로 초현실주의의 거장 살바도르 달리라는 것입니다.

하지만 이와 관련된 내용은 전부 사실이 아닙니다. 달리의 기록에 따르면, 1932년 우연히 루브르 박물관에서 「만종」을 보았던 그는 이후 머릿속에서 「만종」이 지워지지 않는 일종의 파라노이아크paranoïaque, 즉 편집증에 시달리기 시작했다고 합니다.* 어디에서 무엇을 하더라도 모든 장면에서 「만종」이 겹쳐 보인다는 것이

지요. 이후 달리는 이러한 장면들을 다양한 형태의 오마주 작품으로 탄생시키기도 합니다.

「만종」이 장례식 장면이라는 주장이 누군가로부터 시작되었는지는 정확하게 확인되지 않고 있습니다. 다만 당시 프랑스 내에 이러한 주장을 믿는 사람들이 더러 있었고 결국 감자 바구니에 가려진 관을 찾고자 하는 호기심과 열망 끝에 루브르 박물관은 1963년 X-ray 촬영을 진행합니다. 결과적으로 관은 보이지 않았고 밀레가 감자 바구니를 그리기 전 구도를 위해 그렸던 스케치만이 있을 뿐이었습니다.

달리는 이미 1938년 자신이 생각하는 「만종」에 대한 해석과 고찰 등을 담은 소논문을 작성한 적이 있었습니다. 1963년 달리는 엑스레이 촬영으로 「만종」에 대한 세간의 관심이 뜨거워지자 자신의 소논문을 책자로 출간합니다. 절판된 이 책을 2011년 프랑스에서는 원작의 내용을 그대로 담아 『Le mythe tragique de l'angélus de millet』로 재출간했지만 이마저도 여러 독자에게 읽히지 못하고 금세 절판됩니다.

책의 내용을 살펴보면 달리는 이 작품이 어린아이의 장례식 장면이라는 것에 관해 주장하기는커녕 오히려 이러한 내용에 대해 부정적인 의견을 내보이고 있습니다.** 달리가 주장하는 「만종」에

* 1932년 루브르 박물관에 전시된 「만종」이 한 정신이상자에 의해 훼손당하는 사건이 벌어진다. 이 사건을 통해 달리는 「만종」에 관심을 두기 시작한 것이다.

** 살바도르 달리, 『Le mythe tragique de l'angélus de millet』(allia, 2011), p. 109.

대한 해석은 성적으로 너무나 문란하고 충격적인 내용이라 이 책에 그 내용을 전달하는 것조차 조심스러울 지경입니다.

간략히 이야기하면 그는 그리스 신화에서 아들을 잡아먹는 크로노스와 아들 이삭을 제물로 바치는 아브라함의 이야기를 예로 들며 각종 성행위와 성폭행, 그리고 무기력한 아버지에 관한 이야기를 전하고 있습니다. 달리가 「만종」이 어린아이의 장례식이 벌어지는 슬픈 그림이라는 그 어떤 주장을 한 적이 없음에도 불구하고 여전히 많은 사람은 이 이야기를 잘못 전하곤 합니다.

미술사는 다른 어떤 분야보다 학자들의 다양한 해석이 용인되는 분야입니다. 그래서 때론 한 작품을 두고서 학자들 간에 여러 해석이 공존하기도 합니다. 그렇다고 해서 전혀 사실이 아닌 내용이 사실인 것처럼 포장되어 책에 담기거나, 기본적인 확인 작업도 없이 이야기를 전하는 행위들은 사라져야 하지 않을까요?

다양한 해석이 존재하는 「이삭 줍는 여인들」

그림에는 정답이 없습니다. 화가 스스로 "저는 이러한 의미를 담아 이렇게 그려보았습니다"라고 이야기하지 않는 한 그림에는 정해진 해석이 존재하지 않지요. 그저 누구나 자유롭게 작품에 대해 자신만의 해석을 만들기도 하면서 또 다른 재미를 찾을 수 있는 열린 분야라고 생각합니다. 물론 그 해석을 뒷받침할 수 있는 근거가 있고 그 해석이 다른 이들의 공감을 얻는다면 더욱 좋겠지요. 밀레의 또 다른 걸작인 「이삭 줍는 여인들」은 저에게 처음으로 자유로운 해석의 즐거움을 선물해준 작품이었습니다. 저는 이 작품을 두고 두 가지 해석을 전할까 하는데요, 첫 번째는 작품에 대한 일반적인 해석이며 두 번째는 저만의 해석입니다. 두 해석 가운데 어떤 것이 더 어울리는지 비교해보는 것도 좋고, 여러분만의 다른 해석을 찾아보는 것도 좋을 것 같네요.

1844년 발표된 프랑스의 대문호 발자크의 소설 「농민들」을 보

「이삭 줍는 여인들」, 장 프랑수아 밀레, 1857년, 오르세 미술관, 83.5×110cm

면 부르주아에게 땅을 빼앗기고 소작농으로 하루하루 근근이 살아가는 비참한 빈농들의 모습을 볼 수 있습니다. 이삭을 줍는다는 것은 19세 중반 프랑스 농촌 전역에 펼쳐진 비참한 빈농들의 삶을 보여주는 대표적인 장면입니다. 반대로 화면 뒤편의 모습은 어떠한가요? 수확물이 산더미처럼 쌓여 있는 모습을 볼 수 있습니다.

밀레는 부르주아에 대한 반발로 일어난 1848년 2월 혁명 뒤에도 변하지 않고 극심한 경제적 불평등이 벌어지는 농촌의 모습을, 미화되고 거짓된 모습이 아닌 있는 그대로 묘사해나갑니다. "세상 모든 것이 변해도 농부의 삶은 어제나 오늘이나 영원히 변하지 않는다"라는 밀레의 말은 노동을 신성시했다고 보기보다는 아무리 세상이 달라져도 변치 않는 농부들의 애환에 대해 이야기하는 듯합니다.

어떤 이들은 좌측 두 여인의 두건과 중앙 여인의 소매 색깔이 혁명을 상징하는 프랑스 삼색기와 같다며 밀레가 농촌에서 혁명이 일어나길 바라는 마음으로 그림을 그렸을 것이라고 주장합니다. 그래서인지 작품은 발표된 뒤 사회적 혼란과 갈등을 부추기는, 지독히 좌파적인 그림이라며 비난을 받기도 했습니다.

여러분들은 정말 이 작품이 혁명을 바라는 마음으로 그려진 작품처럼 보이나요? 동시대에 활동했던 쿠르베처럼 작품을 통하여 정치적 메시지를 전하는 화가들도 있었지만, 밀레는 단 한 번도 정치적 이야기나 활동을 한 적이 없습니다. 평생 가난한 화가로 묵묵히 그림만 그리던 화가가 왜 작품을 통해 그런 이야기를

전하려 하는 걸까요? 작품 속 프랑스 삼색기를 상징한다고 하는 여인들의 옷차림은 너무 억지가 아닐까요? 그렇다면 과연 「이삭 줍는 여인들」이라는 작품은 어떤 의미가 담겨 있는 것일까요? 저는 이렇게 작품을 해석해보려 합니다.

밀레 이전에도 그림에서 이삭을 줍는 여인의 모습은 대개 구약성서 룻기를 모티프로 합니다. 모압 출신의 룻은 남편을 잃은 후에도 시어머니를 공경하며 부양을 이어갑니다. 베들레헴에 정착한 그녀는 늙은 시어머니를 위해 농장주인 보아스에게 바닥에 떨어진 이삭을 주우며 지내게 해달라고 간청합니다. 그렇게 룻은 이삭을 주워 시어머니를 모시며 하루하루 버텨나갑니다. 이런 룻의 깊은 효심과 착한 마음에 반한 보아스는 그녀에게 청혼하게 되고, 훗날 이들은 유대인의 왕 다윗의 증조부와 증조모가 됩니다. 이 성서 내용의 교훈은 남편을 잃고도 시어머니를 모시며 살아가는 착한 여인 룻의 효심일 것입니다. 신께서는 결코 효심 깊은 여인을 외면하지 않고 언젠가는 반드시 복을 내려주신다는 이야기이겠지요.

가난한 농부의 아들로 태어나 실제 농부의 삶을 살다가 화가의 꿈을 키웠지만 스무 살이 되던 해 아버지가 돌아가시자 집안의 가장으로서 다시 농부의 삶을 살았던 밀레. 그런 밀레를 안타깝게 여긴 할머니와 어머니는 가장이라는 그의 짐을 대신 짊어지며 밀레를 쫓아내다시피 하여 그에게 화가가 되는 길을 열어주었습니

다. 밀레는 이후 20여 년 동안 하루라도 빨리 성공하여 자신을 대신해 고생하는 할머니와 어머니를 모시고 싶다는 일념 하나로 그림을 그려왔습니다. 그는 단 한순간도 붓을 허투루 놀리지 않았습니다. 하지만 1851년 자신을 키워주신 할머니가 돌아가셨을 때 여비가 없어 고향 집 할머니 장례식조차 참석하지 못했습니다. 죽기 전 한 번만이라도 아들을 보고 싶다는 어머니의 편지를 받고도 가난에서 벗어나지 못해 고향을 찾지 못했던 그는 1853년 어머니가 돌아가셨을 때도 여비를 마련하지 못해 장례식에 참석하지 못합니다.

그렇게 어머니가 돌아가시고 이듬해 그리기 시작한 「이삭 줍는 여인들」이란 작품은 어쩌면 밀레에게 있어서 이런 의미가 담긴 작품이 아니었을까 합니다. "남편을 잃고 지난 20여 년간 가족들을 먹여 살리기 위해 시어머니를 모시며 힘든 농사일을 이어왔던 어머니. 우리 어머니는 룻과 같은 분이시다. 성서 속에 등장하는 의인 중 의인이라 불리는 바로 그 룻과 같은 분이시다." 늦게나마 어머니가 천국에서 주님의 축복을 받길 바라는 마음으로 그렸던, 그리운 어머니를 향한 사모곡과도 같은 작품 말입니다.

흔히 밀레를 농부의 화가라고 부릅니다. 어떤 이들은 밀레가 농촌에서 혁명을 바라는 마음으로 그림을 그렸다고들 이야기하지만 그는 누구보다 농부의 삶에 공감하고 진실한 눈으로 농부들을 관찰하며 그들의 모습을 화폭에 담아냈습니다. 밀레에게 있어 농부라는 직업은 자신의 아버지이고 할머니이며 어머니이고 가족이

며 자기 자신이었습니다. 그저 밀레는 그리운 가족을 떠올리며 그들과 함께했던 추억을 그림 속에 묵묵히 담아냈고, 그가 사랑하는 이들이 모두 농부였기 때문에 자연스레 농부의 화가가 된 것은 아닐까요?

바르비종 화파의 창시자, 테오도르 루소

갤러리 안으로 좀 더 들어서면 밀레의 작품과 함께 바르비종 화파의 창시자라 불리는 테오도르 루소Théodore Rousseau의 작품이 있습니다. 루소는 우리에게 익숙하지 않은 화가이지만 밀레의 절친한 친구이자 사실주의 화풍을 이끌었던 당대 최고의 화가 중 한 명입니다. 부르주아 출신으로 어려서부터 체계적으로 교육을 받아온 그는 보자르 교수 출신이자 최고의 풍경 화가 중 하나인 레몽에게 사사 받으며 본격적인 풍경 화가의 길에 들어섭니다. 자기 자신을 '숲의 사람'이라 칭할 만큼 평생 숲에 머무르며 자연의 정취를 캔버스에 재현하는 데 몰두했던 루소는 그 누구보다 세밀하게 자연을 관찰하고 살아 있는 자연의 아름다움을 담아내며 사실주의, 자연주의의 전성기를 이끌었습니다. 재미난 특징으로는 그의 풍경화 속에 종종 숨은그림찾기를 하듯 사람이 한 명씩 등장한다는 점이 있는데요, 이유는 정확히 밝혀지지 않았으

「라브뢰부아」, 테오도르 루소, 제작 연도 미상, 랭스 미술관, 41×63cm

「바르로숲의 오크나무」, 테오도르 루소, 1864년, 휴스턴 미술관, 90×116cm

나 웅장한 자연 앞에 한없이 작은 인간의 모습을 비교해서 표현한 것이 아닌가 생각합니다.

이러한 루소의 작품들은 밀레뿐만 아니라 훗날 인상주의 화가들에게도 지대한 영향을 끼칩니다. 루소는 뛰어난 실력을 지녔음에도 초기에는 낭만주의와는 어울리지 않는 사실주의 화풍으로 인해 그다지 인정을 받지 못했지만, 1848년 바르비종에 정착하고 나서는 대중으로부터 큰 인기를 얻습니다. 이후 1852년 예술가가 받을 수 있는 최고의 훈장인 레지옹 도뇌르를 수상하고, 1855년에는 파리에서 개최된 만국박람회 미술대회에서 금상을 받는 등 명실상부한 프랑스 최고의 자리에 오릅니다.

1855년 만국박람회 미술대회에 밀레는 「접목하는 농부」라는 작품을 출품하는데요, 이는 현장에서 3,000프랑에 거래가 되며 밀레 작품의 최고가를 기록합니다. 작품을 매입한 사람은 신원 밝히는 것을 거부한 한 사업가라고만 전해졌습니다. 밀레 입장에서는 자신의 그림에 최고가를 제시해준 컬렉터에서 감사함을 전하고 싶었지만, 마지막까지 누구에게 작품이 팔렸는지는 확인할 수 없었습니다. 그리고 시간이 흘러 밀레는 동료이자 친구인 테오도르 루소의 집을 방문했다가 우연히 그의 침실에 걸린 자신의 작품을 목격합니다. 루소는 먼저 성공을 거두고 난 뒤 경제적으로 어려움을 겪는 친구 밀레에게 도움을 주는 것을 망설이지 않았습니다. 동시에 자신이 사랑하는 친구가 자존심이 상할까 걱정되어 전면에 나서 도움 주는 것을 꺼리곤 했지요. 밀레도 이런 친구에게

「접목하는 농부」, 장 프랑수아 밀레, 1855년, 뮌헨 알테 피나코테크, 80.5×100cm

「봄」, 장 프랑수아 밀레, 1873년, 오르세 미술관, 86×111cm

루소(좌)와 밀레(우) 부조

항상 고마운 마음을 가졌지만, 루소가 먼저 세상을 떠나는 바람에 그에게 받았던 도움을 되갚지는 못했습니다. 그래서일까요? 밀레는 어려운 상황에서도 루소가 세상을 떠난 뒤 남은 그의 가족을 돌보기 시작했고, 폐렴이 재발해 정상적인 작품 활동이 힘들었던 말년에는 자신의 화풍이 아닌 사랑하고 존경하는 친구이자 동료인 테오도르 루소의 화풍으로 자신의 유작인 「봄」을 완성합니다.

그렇게 밀레는 1875년 바르비종에서 숨을 거두며 자신의 고향이 아닌 친구 테오도르 루소 곁에 묻어달라는 유언을 남깁니다. 현재 바르비종 공동묘지를 찾으면 나란히 잠든 두 화가를 만나볼 수 있으며, 그들이 함께 대화를 나누며 산책을 즐겼던 퐁텐블로 숲길에는 앙리 카푸가 제작한 두 사람의 모습이 부조로 장식되어 있습니다. 밀레와 루소의 흔적을 더 만나보고 싶다면 시간을 내어 이곳에 한번 방문해보길 바랍니다.

천사를 그릴 수 없는 화가,
구스타브 쿠르베

바르비종 화파의 전시실을 빠져나와 센 갤러리로 걸음을 옮기면 또 다른 사실주의 화가를 만날 수 있습니다. "나는 천사를 그릴 수 없습니다. 왜냐하면 나는 천사를 한 번도 본 적이 없기 때문입니다"라는 말 한마디로 자신의 모든 화풍을 대변하는 구스타브 쿠르베Gustave Courbet입니다. 오르세 미술관에서는 쿠르베의 다양한 작품들을 만나볼 수 있는데요, 그중 「샘」, 「오르낭의 장례식」, 「화가의 아틀리에」, 「송어」, 「세상의 기원」 등은 놓치지 말고 꼭 만나봐야 하는 걸작들입니다.

부농의 아들로 태어나 어린 시절 왕립학교에서 교육을 받으며 부모의 바람대로 에콜 폴리테크니크*에 진학하려 했지만 실패

* 프랑스 최고의 공학대학교. 그랑제콜 중에서도 최고의 명문으로 불리며, 우리의 카이스트 같은 개념으로 볼 수 있다. 쿠르베는 이곳에 진학해 기술공무원이 되기를 꿈꿨으나 입학에 실패한다.

「해먹」, 쿠르베, 1844년, 오스카어 라인 하르트 재단, 97×70.5cm

하고 법학 전공을 위해 찾은 파리에서의 생활은 쿠르베의 예술성을 더 자극할 뿐이었습니다. 어려서부터 취미로 그림을 그려오던 그는 루브르에 전시된 수많은 거장의 걸작을 목격하곤 곧 자신이 가야 할 길을 깨달았다고 고백하지요. 이후 독학으로 그림을 배워나간 쿠르베의 초창기 작품들은 훗날 사실주의로 대표되는 그의 작품과는 사뭇 다른 신고전주의 양식을 느끼게 합니다. 먼저 오스카어 라인하르트 재단에서 소장하고 있는 초기 작품 「해먹」을 살펴볼까요? 여신의 콧대를 가진 여인이 이상화된 배경 속에서 마치 자신을 구원해줄 왕자를 기다리며 잠이 든 공주처럼 등장하고

있습니다. 부자연스러운 포즈와 살짝 드러난 그녀의 젖가슴은 에로틱하면서도 품위를 잃지 않은 전형적인 신고전주의 양식이라고 볼 수 있습니다.

이번에는 후기 작품인 「샘」을 살펴보겠습니다. 마치 한 장의 사진처럼 사실적으로 묘사된 샘 한가운데 누드의 여인이 등장합니다. 얼굴은 가려져 보이지 않으며 그녀가 누구인지 확인할 수 있는 그 어떤 도상도 존재하지 않습니다. 또한 흔히 이상화되어 표현되는 여체와는 달리 지극히 평범한 현실 속 인간의 모습을 사실적으로 묘사하고 있습니다. 오르세 미술관 신고전주의 갤러리에서 만날 수 있는 같은 제목의 앵그르 작품 속 비너스와 비교해보면 확연히 다른 느낌이 듭니다. 이처럼 쿠르베의 작품들은 초기 신고전주의 양식에서 사실주의로 커다란 변화를 보이는데요, 이러한 이유는 당시 시대적 배경이 주요 원인이 되었을 것으로 생각합니다.

1848년 2월, 극심한 경제 불황에 따른 노동자들의 분노와 일반 시민의 선거권 확대를 요구하는 정치적 시위는 결국 혁명으로 이어집니다. 7월 왕조는 무너지고 새로운 정부가 탄생하지요. 하지만 예상과는 달리 나폴레옹 1세의 조카 루이 나폴레옹이 대통령에 집권하고 그는 결국 쿠데타를 통해 황제의 자리에 오릅니다. 그 결과, 혁명을 주도했던 이들이 바랐던 민주주의와 꿈의 유토피아는 철저히 파괴되고 민중은 현실의 환멸을 맛보아야 했습니다. 마치 독재정권을 타도하기 위해 1986년 6월 항쟁이 일어나고

「샘」, 쿠르베, 1868년, 오르세 미술관, 128×97cm

「샘」, 앵그르, 1820~1856년, 오르세 미술관, 163×80cm

이후 민주주의를 이끌었던 이들이 현실의 환멸을 맛보아야 했던 우리와 비슷한 상황이었지요. 이러한 사회 분위기 속에서 직·간접적으로 영향을 받은 일부 지식인들과 예술가들은 회의감에 빠져들거나 때로는 냉정한 현실의 관찰자가 되어 그들의 눈에 비친 세상을 작품 속에 담아내기 시작합니다. 흔히 '48년 혁명 세대'라고 불리는데, 이들은 시인 보들레르, 철학자 푸르동, 그리고 쿠르베를 꼽을 수 있습니다.*

* 콜린 존슨, 『케임브리지 프랑스사』(시공사), pp. 249~267.

사실주의 서막
「오르낭의 장례식」

 이제 쿠르베의 변화되어가는 작품을 만나볼까요? 1848년 2월 혁명이 실패하자 쿠르베는 고향 오르낭으로 돌아옵니다. 그리고 그곳에서 사실주의 화풍의 서막을 알리는 위대한 걸작 「오르낭의 장례식」을 그리지요. 크기가 6.6미터에 달하는 대작으로, 일반적으로 이런 큰 역사화들은 신화나 종교 또는 역사적으로 중요한 사건을 주제로 그리기 마련입니다. 이에 1850년 이 작품이 살롱전에 출품되었을 때 관람객들은 작품 속 주인공에 대해 호기심을 갖습니다. '어느 위대한 영웅의 장례식인가?' '이곳에서 어떤 신성한 기적이 일어났는가?' 하지만 이 작품은 그런 거창한 이야기를 담고 있지 않습니다. 그저 화가 본인의 조부 장례식일 뿐이며, 그는 오르낭이라는 시골 마을에서 평범한 농부로 살다 세상을 떠났을 뿐입니다.

 쿠르베는 작품 속 십자가 아래 인물들을 수평적 구도로 배치하

「돌 깨는 사람들」, 쿠르베, 1849년, 제2차 세계대전 중 소실, 165×257cm

는데, 어쩌면 '위대한 영웅이든 평범한 농부이든 신 아래 모든 인간은 다 평등하다'라는 이야기를 하는지도 모릅니다. 작품을 들여다보면 신고전주의가 추구하는 고상한 주제와 이상적인 이데아ieda도, 낭만주의가 자랑하는 격정적인 감정도 존재하지 않습니다. 어떠한 감흥도, 의미도 부여하지 않은 채 그저 장례식이라는 사건만을 담담하고 구체적으로 기록하고 있지요.

사실 이런 그림을 그린다는 것 자체가 당시로써는 파격적인 발상이자 도발에 가까운 행동이었습니다. 사람들은 분노하며 "작품이 루브르에 걸리는 것 자체가 미학에 대한 부정이다!"라며 반발했습니다. 제2차 세계대전 당시 폭격으로 원작이 소실되어 버린 쿠르베의 또 다른 걸작 「돌 깨는 사람들」도 마찬가지였지요. 3미

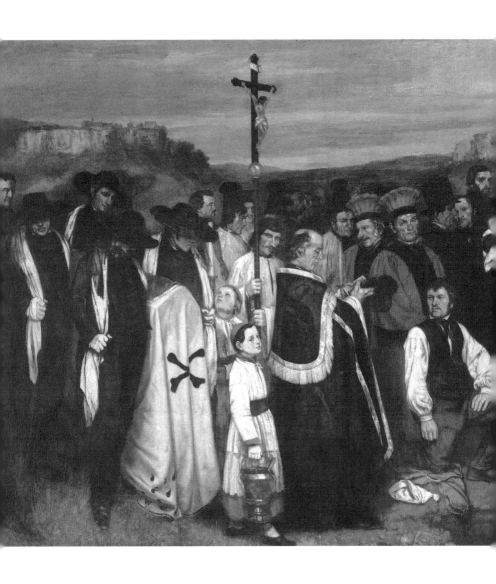

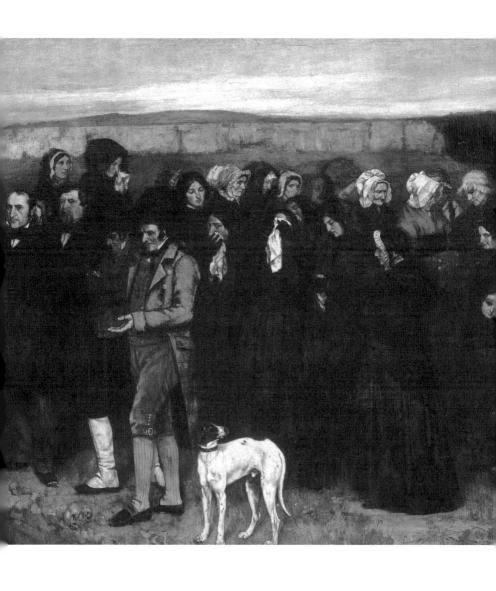

「오르낭의 장례식」, 쿠르베, 1849~1850년, 오르세 박물관, 315×660cm

터에 가까운 커다란 작품에는 당시 가장 천대받는 직종인 돌 깨는 사람들이 실제 크기에 가깝게 그려져 있습니다. 깊게 팬 주름과 까맣게 타버린 피부, 여기저기 해진 옷을 입고 일에 열중하는 그들의 모습에는 어떠한 인위적인 가치나 이상적인 아름다움도 존재하지 않습니다. 그저 사실적인 현실 속 한 장면일 뿐이지요.

작품이 살롱전에 출품되었을 때 비평가들은 "이 작품은 저 인부들이 깨는 돌보다 더 가치가 없다"라며 비난했습니다. 하지만 쿠르베는 친구에게 보내는 편지에 "나는 누군가를 기쁘게 하거나 쉽게 돈을 벌기 위해 그림을 그리고 싶지는 않네. 한순간이라도 원칙에서 벗어나 양심에 어긋나는 그런 짓을 하진 않을걸세"라며 오직 이것이 진실이고 자신이 살아가는 세상의 진짜 모습이라 이야기합니다.

"사실주의란 다른 무엇을 추구하는 것이 아니라, 그저 이상을 거부하는 것일 뿐이다." 쿠르베가 이야기하는 사실주의란 본 적도 없고 존재하지도 않는 허구의 무언가를 좇아 그림을 그리는 것이 아니라 머리가 아닌 눈으로 본, 있는 그대로의 세상을 담아내는 것입니다. 가끔 쿠르베의 사실주의를 20세기 중반부터 등장하는 극사실주의 하이퍼 리얼리즘과 혼동하는 경우가 있는데, 이는 사상적 사실주의와 기술적 사실주의의 차이로 이해하면 좋을 것 같습니다.

쿠르베 전시장의 한쪽을 장식하는 또 다른 작품을 볼까요? '내 7년간의 예술과 도덕적 삶을 결정지었던 진정한 알레고리들'이라

는 다소 모호한 부제가 붙은 「화가의 아틀리에」입니다. 작품은 1855년 파리 만국박람회 전시장에 출품하였다가 거절당하자, 전시장 건너편에 임시로 갤러리를 준비해 '리얼리즘 전시장'이라는 이름을 붙여 다른 작품들과 함께 전시했던 작품입니다. 쿠르베는 이때 본인 스스로 자신의 작품을 사실주의(리얼리즘)라 칭합니다. 당연하

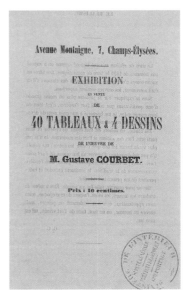

쿠르베의 개인 전시회 카탈로그(1855년)

게도 비평가들 대부분은 저속한 작품이라며 철저히 외면했으며, 관객이 없어 입장료를 반액으로 깎는 수모까지 겪었음에도 불구하고 흥행에는 실패합니다. 그나마 선배 화가인 외젠 들라크루아가 전시장을 찾아 "전시장에 한 시간이나 머무르며 걸작을 발견하곤 발걸음을 옮길 수가 없었습니다. 우리는 이 시대의 가장 이색적인 작품을 거부했지만 그는 낙심하지 않을 것입니다"라며 작품을 높이 평가했지요.

쿠르베는 친구에게 보내는 편지에, 이 작품은 크게 세 부분으로 구성되어 있노라 설명합니다. 우선 중앙에는 자신이 사랑하고 자랑스럽게 여기는 고향 오르낭의 풍경을 그리는 쿠르베가 등장합

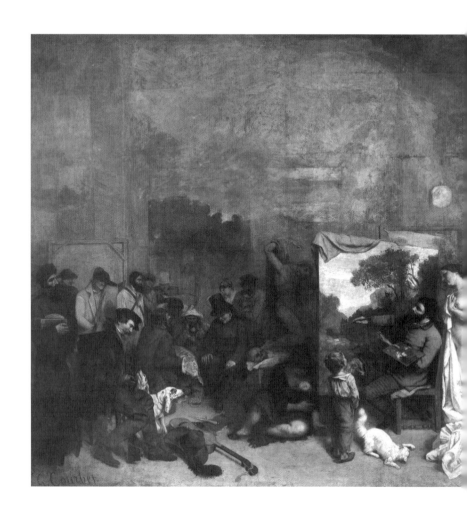

니다. 그 주변으로는 벌거벗은 여인과 어린아이가 등장하는데, 고전주의 작품에선 비너스와 큐피드에 해당하겠지만 쿠르베 작품 속 그들은 돈을 벌기 위해 옷을 벗은 여인과 허드렛일을 하는 어린아이일 뿐입니다. 마치 처절하게 현실을 버티며 살아가는 그들이 허

「화가의 아틀리에」, 쿠르베,
1854~1855년,
오르세 미술관, 361×598cm

구 속에 등장하는 비너스와 큐피드보다 나으며, 그들이 자신에게
는 신화 속 존재라고 이야기하는 것 같습니다.

 화면 우측에 등장하는 인물들은 자신의 예술을 인정하고 공감
하며 영감이 되어주는 현실 속 인물들입니다. 책을 읽는 보들레

르, 의자에 앉아 있는 비평가 상플뢰리, 사회주의 철학자 프루동, 후원자인 브뤼아스, 엎드려 그림을 그리는 자신의 아들까지 등장하네요. 건너편 왼쪽의 인물들은 쿠르베의 표현을 빌리자면 "불행하고 하찮은 삶을 살아가는 착취자로, 죽음을 먹고 사는 사람들"입니다. 타락한 성직자들과 정치와 결탁한 언론인들 그리고 부패한 정치인들이며, 그들 사이에 나폴레옹 3세가 사냥개와 함께 등장합니다.

쿠르베는 "나는 태어날 때부터 공화주의자였다"라고 이야기할 만큼 평등한 세상을 바랐습니다. 그렇기에 공화정을 쓰러트리고 쿠데타로 황제의 자리에 오른 나폴레옹 3세는 작품 속에서 죽음의 사냥꾼으로 묘사되고 있습니다. 훗날 1870년에 이르러 나폴레옹 3세는 쿠르베를 인정해 최고의 훈장인 레지옹 도뇌르를 수여하지만 그를 경멸했던 쿠르베는 훈장을 거부합니다. 이처럼 쿠르베는 자신의 동지들과 그 반대편에 서 있는 이질적인 계층들도 함께 담아내며 자신이 살아가는 세상에서 목격한 다양한 계층들을 있는 그대로 표현합니다.

1870년 9월, 파리에서 사회주의 정부인 파리 코뮌이 선포되자 쿠르베는 예술부장관 자리에 임명됩니다. 제정帝政을 극도로 환멸했던 그는 전제정치의 상징인 방돔 광장의 나폴레옹 1세 기념원주를 철거하는 등 다양한 활동을 이어가지만, 파리 코뮌이 실패하자 감옥에 갇히며 갖은 고초를 겪어야 했습니다. 심지어 새 정부에서는 방돔 광장의 기념원주를 복구하겠다며 천문학적인 비용

「송어」, 쿠르베, 1873년, 오르세 미술관, 65.5×68.5cm

을 쿠르베에게 청구하기에 이릅니다. 결국 정부의 표적이 된 쿠르베는 수배자 신분이 되어 스위스로 망명할 수밖에 없었습니다.

망명 생활 중에는 더 이상 정치적인 작품은 남기지 않고 주로 풍경, 사냥과 관련된 작품들을 남기는데요, 이 시기에 여러 번 그려진 작품이 「송어」입니다. 낚싯바늘에 걸려 피를 흘리며 고통받는 송어의 모습이네요. 혁명을 지지하고 그 어떤 예술가보다 처절하게 세상을 바꾸기 위해 맞서 싸웠지만 결국 고향을 등지고 타지로 도망쳐 쓸쓸히 삶을 마감해야 하는 자신의 모습이 이 송어처럼 느껴졌던 것은 아닐까요?

현대미술의 시작,
에두아르 마네

　　오르세 미술관에서는 하루가 멀다, 하고 사이렌이 울리곤 합니다. 2015년 이후 프랑스에서 일어난 몇몇 테러 사건으로 예민해진 분위기 때문인지 덩그러니 홀로 짐이 놓여 있으면 바로 경보가 울리기도 하고, 때로는 화재경보기가 오작동을 일으키기도 하지요. 6년간 오르세 미술관에 근무하며 경보로 인해 대피하는 소동은 셀 수 없을 만큼 잦았습니다. 하루는 문득 대피 중인 동료에게 "이게 진짜 화재경보면 넌 어떤 작품부터 대피시키겠어?"라는 질문을 던졌는데요, 그는 단 1초도 고민하지 않고 "Bien sûr, C'est le déjeuner!!" 에두아르 마네의 「풀밭 위의 점심」을 꼽았습니다. 물론 저 역시도 이견이 없는 명확한 선택이라 생각합니다. 모든 현대미술의 시발점이라 이야기해도 틀리지 않을 만큼 마네의 이 작품은 미술 역사상 가장 큰 변혁을 이끌어냈습니다. 하지만 어느 시대, 어느 분야이든 경직된 전통은 혁신적

인 새로운 변화와 갈등을 일으키는 법입니다. 모더니즘의 창시자라 불리는 마네의 인생은 온통 투쟁의 가시밭길과도 같았으니 말이지요.

에두아르 마네Edouard Manet는 파리 시내 중심가에 있는 유서 깊은 부르주아 가정에서 태어났습니다. 그의 아버지 오귀스트 마네는 법무부 장관을 거쳐 국새를 관장하는 상서로서 지금의 대통령 비서실장에 해당하는 고위직을 역임하며 레지옹 도뇌르 훈장까지 받은 고급 관료 출신이었습니다. 그의 어머니 외젠느 마네는 외교관 집안 출신으로, 스웨덴 왕의 대모까지 맡았으니 마네의 집안이 얼마나 대단했는지 충분히 짐작할 수 있습니다. 당연히 집안에서는 아들이 대를 이어 법관이 되기를 바랐지만, 공부에 소질이 없었던 마네는 어린 시절부터 외삼촌 푸르니에의 어깨너머로 배운 그림에 관심을 두기 시작하지요. 집안의 거센 반대로 해군사관학교 진학을 목표로 브라질 항해 실습까지 다녀왔지만 결국 열여덟 살이 되던 해 겨우 아버지를 설득해 화가의 길을 걷기 시작합니다. 마지못해 허락한 아버지는 명망 높은 화가인 토마 쿠튀르에게 체계적인 교육을 받는 것을 조건으로 내겁니다. 아마 그의 아버지는 어린 시절부터 엿보인 마네의 반항아 기질을 걱정하며 아들이 무난하게 성공하길 바라는 마음이었겠지요.

오르세 미술관의 넓게 펼쳐진 0층 중앙 홀에는 7미터가 넘는 큰 사이즈로 사람들의 이목을 사로잡는 작품이 있습니다. 바로 마네의 스승 토마 쿠튀르의 「퇴폐기의 로마인들」입니다. 1847년 살

「퇴폐기의 로마인들」, 토마 쿠튀르, 1847년, 오르세 미술관, 472×772cm

「사실주의자」, 토마 쿠튀르, 1865년, 반 고흐 미술관, 46×38cm

롱전에서 입상과 동시에 국가에서 매입이 이루어졌고 이듬해 발발한 1848년 2월 혁명 이후에는 '몰락 직전 로마인들의 모습이 2월 혁명을 통해 무너진 이전 왕조와 같다!'라며 정치적으로도 활용되었던 작품이지요. 작품을 통해 최고의 명성을 쌓았던 그는 역사를 주제로 한 작품이 가장 위대한 걸작이라 말하며 기법 역시 아카데미즘을 강조하는 화가였습니다. 흔히들 신고전주의와 낭만주의가 적절히 섞인 소위 절충주의 화가로 평가하기도 하지만 개인적으로는 그저 그 시대의 위정자들이 좋아할 만한 주제와 기법으로만

그림을 그리던 흔한 화가 중 하나가 아닐까 생각합니다.

평생 반항아 기질이 넘쳐났던 마네가 이런 화가에게 6년이라는 시간 동안 교육을 받았다는 건 참으로 놀라운 일입니다. 물론 스승은 사사건건 마네의 작품을 깎아내렸고 마네 역시 스승의 작품을 좋게 보지 않으며 두 사람의 갈등은 끊이지 않았지요. 심지어 훗날 마네가 미술계에 큰 반향을 일으키자 스승인 쿠튀르는 1866년 살롱전에 「사실주의자」라는 작품을 출품하며 아름답고 이상적인 로마 시대 조각을 깔고 앉은 채 돼지머리를 그리는 한심한 모습으로 마네를 비난하기도 합니다. 마네의 집안이 워낙 대단하다 보니 무작정 내쫓을 수 없었던 쿠튀르는 다른 스승을 찾아보는 것이 어떻겠냐며 제안해보지만, 스승의 실력만큼은 인정할 수밖에 없었던 마네는 그의 밑에서 묵묵히 실력을 키워나갑니다.[*]

[*] 루이 피에라르, 『마네』(글항아리, 2009), pp. 9~52.

현대미술의 시작을 알린
「풀밭 위의 점심」

인상주의 작품들이 전시된 오르세 미술관 5층 첫 번째 갤러리 벽면에는 "인상주의의 기원"이라는 글귀가 쓰여 있습니다. 그리고 그 중심에는 마네의 「풀밭 위의 점심」이 자리 잡고 있지요. 이 작품이 처음 세상에 등장한 1863년 살롱전은 유난히도 낙선한 작품이 많았던 해였습니다. 엄격해진 심사 기준과 아카데미즘 성향의 심사위원들 입맛에 조금이라도 어긋나면 낙선이 되었던 터라, 마네를 비롯한 휘슬러, 팡탱 라투르, 용킨트, 피사로 등 훗날 위대한 거장으로 이름을 알리게 되는 이들 모두 낙선의 고배를 마셔야 했지요. 결국 항의가 빗발치기 시작했고 황제에게까지 서한이 전달되자 나폴레옹 3세는 사태를 수습하고자 살롱전 건너편에 낙선자들을 위한 별도의 전시회를 마련합니다.

어떤 이들은 나폴레옹 3세가 낙선작들을 대중에게 공개하여 오히려 망신을 주려는 목적으로 전시를 허락했다고 이야기하며 황

제의 예술적 몰이해를 주장하기도 하지만 이는 잘못된 사실입니다. 당시 황제의 시종장 르제 마르네시아에 따르면, 나폴레옹 3세는 기존 심사위원들을 견제하고 여론을 얻을 목적으로 전시를 기획했으며, 낙선전에 방문해 작품을 조롱하는 관객들을 이해할 수 없다고 여겼습니다. 훗날 나폴레옹 3세의 역사적 평가가 너무도 좋지 않다 보니 과장되어 전해지는 이야기라고 볼 수 있겠습니다.[*] 아무튼 황제의 허가로 어렵사리 열린 낙선전 최고의 관심은 단연 마네의 「풀밭 위의 점심」이었습니다.

현대미술의 시작이자 개인적으로 서양미술사상 가장 위대한 10대 작품 중 하나라 생각되는 마네의 「풀밭 위의 점심」이 세상에 처음 등장했을 때 작품에 대한 평가는 냉혹하리만큼 비판적이었습니다. 당시 작품을 비난한 평론들을 전부 다 소개한다면 이 책의 대부분을 할애해야 할 만큼 논란의 중심에 섰던 작품이었지요. 당시 평론가들이 왜 그토록 이 작품을 싫어했는지 이해를 돕기 위해 같은 해인 1863년 살롱전에 출품된 알렉산드르 카바넬의 「비너스의 탄생」과 비교해보고자 합니다. 「비너스의 탄생」은 살롱전 입상과 동시에 최고의 걸작으로 평가되었으며 나폴레옹 3세가 개인적으로 매입하면서 유명세가 더해지더니 카바넬은 그해 프랑스 최고의 미술대학인 에콜 데 보자르 교수직까지 오르지요.

작품을 한번 살펴볼까요? 푸른 바다 위로 귀여운 큐피드들이

[*] 　루이 피에라르, 『마네』(글항아리, 2009), pp. 51~52.

「비너스의 탄생」, 알렉산드르 카바넬, 1863년, 오르세 미술관, 130×225cm

비너스의 탄생을 축하하고 있습니다. 비너스는 미의 여신이라는 이름에 걸맞게 조금의 결점도 없는 완벽한 아름다운 모습으로 등장하고 있네요. 특이한 점은 대게 비너스의 탄생은 커다란 가리비 안에 서 있는 모습이지만 카바넬은 의도적으로 관능적이고 매혹적인 그녀의 육체를 과시하고자 파도 위에 비스듬히 누운 자세를 선보입니다. 눈을 뜬 건지, 감은 건지 시점마저 모호한 그녀의 눈빛 역시 에로틱한 분위기를 자아내고 있네요.

이 당시 미술의 주된 관람자들은 부르주아 남성들이었습니다. 그들은 작품을 단순히 예술로만 받아들이는 것이 아니라 자신들의 성적 욕망을 채우기 위한 도구로 활용하기도 했습니다. 이때 그 모습은 직설적이지 않고 자신들의 품위와 체면을 지킬 수 있도록 신화와 역사 또는 문학작품 속 이야기를 바탕으로 아름답게 포장해야만 하죠. 「비너스의 탄생」은 이렇게 비너스라는 포장지로 여성의 육체를 감싸 관람자에게 즐거움을 선사한 완벽한 작품이라고 볼 수 있네요.

자, 그럼 이번에는 논란이 되었던 마네의 「풀밭 위의 점심」을 볼까요? 숲이 우거진 평화로운 공원에서 전라의 모습을 한 여인과 연못에서 몸을 씻는 여인 그리고 부르주아로 보이는 두 명의 남성이 보입니다. 화면 좌측 하단에는 여인의 옷가지와 음식들이 널브러져 있네요. 아마 전시장에서 처음 작품을 보았던 관람객들은 작품이 어떤 신화나 문학작품 속의 한 장면인지를 알아채기 위해 한참을 고민했을 것입니다. 그리고 이내 작품의 배경이 파리 서쪽에 있는 불로뉴 숲이라는 것을 확인한 그들은 당혹감을 감출 수 없었습니다.

19세기 중반 파리의 부르주아들에게 정부 한두 명쯤 있는 것은 부끄러운 일이 아니었지요. 오히려 남성들 사이에선 권력과 부를 과시하기 위한 수단이었습니다. 그리고 이런 정부 자리를 꿰차고 있던 여인들은 대게 '코르티잔'이라 불리는 고급 매춘부들이었

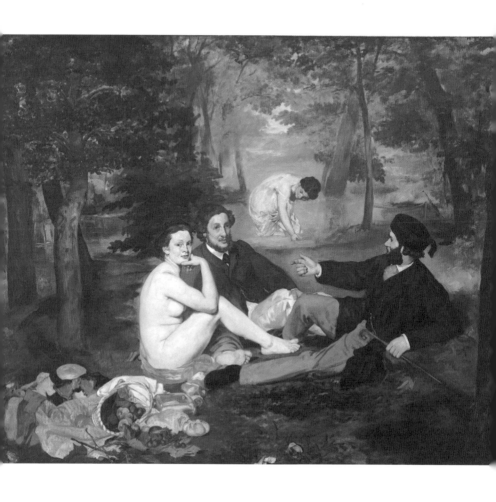

「풀밭 위의 점심」, 에두아르 마네, 1863년, 오르세 미술관, 208×264.5cm

습니다. 부르주아들은 오후가 되면 사치스러운 마차를 타고 불로 뉴 숲으로 찾아가 식사를 하며 그녀들과 사랑을 나누는 것이 일 상적인 하루 일과였습니다. 더욱이 불로뉴 숲은 당시 매춘이 성 행하던 장소였으니 지금 작품 속에서 어떤 일이 벌어지는지 쉽게 짐작할 수 있습니다. 사실 불로뉴 숲에서 벌어지던 일들은 파리 시민이라면 누구나 다 아는 이야기이지만, 이런 건 오직 그들만의 은밀하고도 비밀스러운 사생활 같은 주제였지요.[*]

하지만 마네는 그들이 감추고 싶어 하는 암묵적인 비밀을 주제 삼아 그림을 그립니다. 또한 작품 속에 등장하는 여인은 파리에서 모델이자 매춘부 경력이 있는 빅토린 뫼랑[**]이라는 실존 인물입 니다. 그녀가 빤히 관객을 바라보는 모습에서, 실제 작품을 감상하 던 부르주아 남성들은 자신의 치부를 떠올리며 곤혹스러워했을지 도 모릅니다. 거기에 더해 르네상스의 걸작인 라파엘로의 「파리스 의 심판」(원작 소실)과 조르조네가 그린 「전원의 합주」를 패러디했 으며, 역사화에 어울릴 법한 커다란 화폭에 금기시되었던 주제로 그림을 그려 넣었으니 마네가 의도했건 그렇지 않았건 이것은 기 존 아카데미즘 화가들에 대한 도발에 가까운 행위일 수밖에 없었

[*] 이지은, 『부르주아의 유쾌한 사생활』(지안, 2011), pp. 277~283.
[**] 빅토린 뫼랑(1844~1927): 에두아르 마네가 가장 사랑한 모델로, 열여덟 살 때 모델이 되어 「풀밭 위의 점심」, 「올랭피아」, 「철도」, 「거리의 여가수」, 「앵무새와 여인」 등 다양한 작품 에 등장한다. 마네에게 미술교육을 받는 것을 희망했지만 거절당하고 에티엔 르루아라는 무명화가에게 사사 받는다. 1876년 마네가 살롱전에서 낙선했을 때 그녀는 졸작이지만 자화상으로 입상을 기록한다. 말년에는 알코올중독자로 비참한 삶을 살았다. —Wilson-bareau Juliet, 『Manet by Himself』(Barnes & Noble, 2004).

습니다.

　그런데 작품을 들여다보면 주제만이 문제가 아니었습니다. 작품 속에 등장하는 인물들은 마치 살아 있는 듯 사실적으로 표현되어야 하지만 마네는 오히려 채색법을 무시하듯 과감하게 중간색을 생략하고 잘 사용하지 않는 검정과 짙은 녹색의 배색으로 작품을 평면화시켜 입체감과 공간감을 옅게 만들고 있습니다. 또한 고전주의 화가들은 붓 자국을 남기지 않으려 얇은 천까지 덧대 그 위에 붓질을 하기도 했지만, 오히려 마네는 보란 듯이 거친 붓 자국을 남겨두었습니다. 고전 회화의 기본 중 기본인 원근법은 어떠한가요? 연못에서 자신의 은밀한 부위를 씻고 있는 여인은 비슷한 거리에 있는 보트보다 더 크게 표현되어 있습니다. 현실적으로 불가능한 장면이지요. 훗날 한 평론가가 마네에게 대체 왜 이런 식으로 그림을 그린 것이냐 묻자, "그저 피부색과 녹색의 조화를 느끼고 싶었다" "뒤편의 여인을 작게 그리면 이곳에서 조금 전 어떤 일이 벌어졌는지 모를까 싶어 그냥 크게 그렸다"라는 황당한 답변을 내놓습니다. 이 말을 들은 평론가는 서슬 퍼런 눈빛으로 비난을 쏟아내기 시작했지요. 그런데 우리가 주목해야 할 점이 있습니다. 과연 마네는 이런 결과를 예상하지 못하고 저런 말과 행동을 했던 걸까요? 그럴 리가 없지요. 에두아르 마네는 최고의 부르주아 집안에서 태어나 귀족적인 삶을 살았고 당대 최고의 아카데미즘 화가에게 미술교육을 받았던 인물입니다. 다시 말해 어떤 식으로 그림을 그려야 사람들이 좋아하고 자신이 성공할 수

있는지 정확하게 아는 사람입니다. 그런데 도대체 왜 마네는 논란이 될 것을 알면서도 소위 이따위의 그림을 그렸던 걸까요? 그 이유에 대해선 2년 뒤 살롱전에 등장해 또다시 프랑스 미술계를 발칵 뒤집는 마네의 또 다른 걸작 「올랭피아」에서 살펴보도록 하겠습니다.

그래, 난 창녀다.
그래서 어쩌라는 거야?
「올랭피아」

　　「풀밭 위의 점심」이 등장하고 난 뒤 마네는 "논란을 통해 유명해지려는 화가", "기본적인 실력조차 없는 화가"라는 오명을 씁니다. 스스로 논란이 될 것을 예상하지 못했던 것은 아니겠지만 분위기 전환도 필요했을 것이고 실력도 보여야만 했기에 이듬해인 1864년에는 「죽은 투우사」와 「그리스도 무덤가의 천사들」이라는 작품으로 살롱전에 입상합니다. 「죽은 투우사」는 마네가 존경해 마지않았던 전형적인 벨라스케스풍으로 보이며, 「그리스도 무덤가의 천사들」은 예수의 상처를 실수로 반대편에 그려 보들레르의 우려를 산 작품으로 성스러운 예수의 모습을 너무도 사실적으로 묘사해 논란이 일었지요. 아무튼 마네는 자신의 실력을 보란 듯이 드러내곤 이듬해 1865년 살롱전에서 미술사상 가장 많은 비난을 받았던 「올랭피아」를 통해 또다시 논란의 중심에 섭니다.

미술사상 이렇게나 많은 비난을 받았던 작품이 또다시 존재할까 싶을 만큼 「올랭피아」는 등장과 동시에 큰 파문을 일으킵니다. 당시 관람객들은 작품을 보기도 전에 제목만 듣고 비난을 쏟아부었는데요, 「올랭피아」라는 단어는 프랑스에서 흔히 사용되던 여성의 이름으로, 당대 최고의 인기를 끌었던 알렉산드르 뒤마 피스*의 소설 「동백아가씨La Dame aux camélias」에 등장하는 여주인공 연적의 이름이었지요. 당시 이 소설은 프랑스뿐 아니라 유럽 각국으로 번역 출간되어 인기를 끌었고 연극으로 리메이크가 되자 이듬해에는 주세페 베르디에 의해 오페라 「라트라비아타」로 재탄생하기도 합니다. 소설은 현재까지도 큰 인기를 끌어 30여 편의 영화와 쇼팽의 작품을 덧붙인 발레 공연까지 만들어졌을 정도로 친근하고 유명한 작품입니다.

그런데 문제는 작품 속 올랭피아(올랭프Olympe)의 직업이 코르티잔, 즉 고급 매춘부였던 것입니다. 소설이 큰 인기를 끌다 보니 당시 프랑스인들에게 올랭피아라는 말은 매춘부와 동일한 의미로 사용되었습니다. 다시 말해 그토록 보수적이고 권위적인 미술전에 「올랭피아」(매춘부)라는 제목으로 출품을 했으니 사람들의 분노는 어쩌면 당연했을지도 모릅니다. 그런데 현장을 방문했던

* 아버지 알렉산드르 뒤마와 구분하기 위해 피스(아들)를 붙여 부른다. 그의 아버지 뒤마는 빅토르 위고, 오노레 드 발자크와 더불어 프랑스 3대 문인으로 불리며 프랑스의 위대한 위인을 기리기 위한 팡테온에 잠들어 있다. 그의 대표작으로는 『다르타냥과 삼총사』, 『몽테크리스토 백작』, 『여왕 마고』, 『철가면』 등이 있으며, 아들 뒤마 피스 역시 아버지를 따라 소설가가 된다. 다양한 서적에서 이 둘을 혼동해 잘못 표기한 경우가 많다.

관람객들은 작품을 보고 더더욱 놀라움을 감추지 못합니다.

마네는 이번에도 역시 고전을 패러디했는데, 티치아노의 「우르비노의 비너스」라는 작품이었습니다. 이 작품은 르네상스를 대표하는 최고의 화가 중 하나인 티치아노의 걸작으로, 보티첼리의 「비너스의 탄생」과 함께 더불어 르네상스의 가장 아름다운 비너스로 꼽히곤 하지요. 전라의 모습으로 장미꽃을 든 아름답고 품위 있는 비너스의 모습은 마치 관람객을 유혹하는 듯합니다. 우르비노 공작인 귀두발도가 의뢰한 작품으로, 「올랭피아」와 비교해서 감상해 보면 그 차이를 명확히 알 수 있습니다.

「올랭피아」는 원작과 비슷한 구도를 가지면서도 많은 차이점을 보입니다. 먼저 「풀밭 위의 점심」처럼 등장인물의 중간색을 생략하고 짙고 어두운 배색들을 활용해 입체감을 억제하고 있네요. 심지어 원근법이 선명하게 느껴지는 원작의 우측 뒤편의 방을 마네는 커튼으로 가려버리며 마치 "너희들이 원하는 원근법을 절대 표현하지 않겠다!"라고 외치는 듯합니다. 고전주의에서 누드화라는 것은 본디 지체 높은 분들이 편안하게 감상할 수 있도록 품위와 우아함을 잃어서는 안 됩니다. 그래서 대개 작품 속 주인공은 비너스로 활용되어 왔는데요, 그리스 시대부터 예술이라는 이름으로 무수히 많은 작품 속에서 그녀의 벌거벗은 육체가 표현되어 왔으니 누구도 문제 삼지 않았던 것이었지요.

그런데 「올랭피아」는 어떤가요? 마네는 이번에도 실존 인물을 모델로 세우는데요, 앞서 만나보았던 빅토린 뫼랑입니다. 비너스

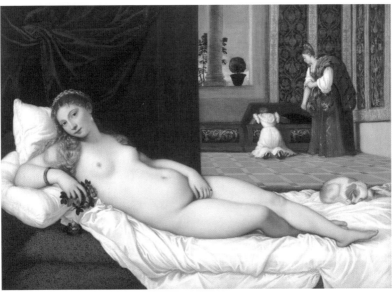

「올랭피아」, 에두아르 마네, 1863년, 오르세 미술관, 130×190cm(위)
「우르비노의 비너스」, 티치아노, 1534년, 우피치 미술관, 119×165cm(아래)

는커녕 일반인도 아닌 매춘부로 표현된 여성이 등장하고 있네요. 마네는 행여나 관람객들이 "설마 제정신이 아니고서야 진짜 매춘부를 그렸겠어?"라고 오해할 것을 우려해 작품 곳곳에 그녀가 매춘부임을 상징하는 알레고리들까지 집어넣습니다. 머리에 꽂은 난꽃과 목에 두른 리본 장식은 자기 자신이 선물이라는 의미이며, 진주로 장식된 금팔찌로 그녀가 이 일을 통해 사치스러운 생활을 하고 있음을 내보입니다.

원작에서 보이던 백인 시녀는 흑인으로 바뀌었는데요, 당시 코르티잔들의 시중을 들던 사람은 대부분 흑인 여성이었지요. 시녀는 그녀에게 꽃다발을 건네고 있네요. 올랭피아를 찾아온 손님이 문 앞에 도착했나 봅니다. 원작의 침대 끝자락에는 충성과 절개를 상징하는 강아지가 잠들어 있었는데, 이는 검은 고양이로 탈바꿈되었습니다. 그림 속 고양이는 좋지 않은 이미지로 사용되는 경우가 많습니다. 암고양이를 뜻하는 불어 'chatte'는 동음어로 여성의 성기를 뜻하기에 은유적으로 음탕한 여인을 암고양이라고 표현하지요. 더욱이 고양이는 강아지와 반대되는 의미로 비치기에 절개의 강아지와는 반대로 이곳에서 불륜이 일어난다는 의미로 해석할 수 있습니다.

보기에 어떤가요? 이 정도 수준이면 살롱전 입상은커녕 심사조차 거부되었을 것 같지 않은가요? 하지만 다행히도 심사위원 중 한 명인 보들레르의 열렬한 지지로 겨우 입상되어 살롱전 전시장 한편에 걸립니다. 그리고 공개되자마자 모두의 예상대로 맹

렬한 비난이 쏟아지지요. "종이를 오려 붙인 여인 같다." "고릴라 같은 올랭피아." "사람들은 시체를 구경하는 마음으로 썩어빠진 올랭피아를 보러 온다"라는 등의 평가들이 쏟아졌으며, 몇몇 관람객들은 "이런 저질스러운 작품은 당장 찢어 없애버려야 한다!"라며 들고 있던 지팡이와 우산으로 작품을 내려찍으려고도 했습니다. 깜짝 놀란 주최 측에서는 작품 훼손을 막기 위해 천장 바로 아래까지 작품을 끌어올려 전시해놓았습니다. 그런데 올려놓고 보니 매춘부 올랭피아가 마치 관람객들이 깔보며 내려다보는 시선처럼 보여 분노는 더 커져만 가지요. 전시 기간 중 『르 샤리바리』 신문에 실린 도미에의 '마네의 그림 앞에 선 이들'이라는 삽화 속 파리 시민의 모습을 보면 관람객들이 「올랭피아」 앞에서 얼마나 많은 분노를 느꼈는지 짐작하게 합니다.

여기서 재밌는 점은 「올랭피아」는 앞서 보았던 「풀밭 위의 점심」과 같은 해인 1863년에 제작된 작품이지만 곧바로 공개하지 않고 1865년이 되어서야 공개를 했다는 것입니다. 아마도 마네는 「올랭피아」가 가져올 파장을 충분히 예상했기에 2년이라는 시간 동안 여러 전시를 통해 분위기를 조성하고, 철저한 계산 끝에 작품을 선보인 것이 아닐까 싶습니다.

「풀밭 위의 점심」과 「올랭피아」는 당시로써는 도저히 받아들일 수 없는 몰상식한 작품이었습니다. 그런데 마네는 이 모든 것을 예상했으면서 도대체 왜 스스로 비난의 길을 걸으려 했던 것일까요? 그것을 이해하기 위해서는 먼저 그가 살았던 19세기 중

CROQUIS PRIS AU SALON par DAUMIER

DEVANT LE TABLEAU DE M. MANET
Pourquoi diable cette grosse femme rouge en chemise s'appelle-t-elle OLYMPIA?
Mais mon ami c'est peut-être la chatte noire qui s'appelle comme ça!

「마네의 그림 앞에 선 이들」, 르 샤리바리,
오노레 도미에, 1865년 6월 19일, 신문 삽화

반 시대상을 살펴볼 필요가 있습니다.

인류 역사를 통틀어 세상이 가장 빠르게 발전하고 변화한 때는 19세기가 아닐까 합니다. 산업혁명이 발발하고 난 뒤 항공기, 열차, 자동차 등이 등장했고 프랑스 대혁명 이후 수많은 항쟁과 전쟁을 통해 드디어 근대 민주주의 국가들이 탄생했습니다. 마르크스와 엥겔스의 『공산당 선언』이 발표된 것도 이 시기였지요. 가스 가로등과 전구의 등장으로 인간들은 드디어 어둠을 정복했으며 전화와 발전기가 발명되어 삶은 더욱더 윤택해졌지요. 그뿐인가요. 파스퇴르의 세균학, 뢴트겐의 엑스선, 비샤의 해부학 총론 등 의학의 발전으로 한 세기 만에 인간의 평균수명은 20년 가까이 늘어납니다. 18세기에 처음 등장해 출판 금지되었던 백과사전은 이제 사회 깊숙이 퍼져나가 지식은 더 이상 특정 계층만의 전유물이 아니었으며, 이 시기 유럽의 문맹률은 15퍼센트까지 떨어집니다. 끝으로 다윈의 진화론이 등장하며 이제 인류는 신화의 세상에서 벗어나 이성의 시대를 맞이합니다. 1848년 2월 혁명 이후 20여 년 만에 프랑스의 무역 규모는 4백 배 이상 증가하

고 있었으니, 그 시절 사람들은 아마 매일매일 자고 일어나면 눈이 뒤집힐 만큼 세상은 빠르게 변해가고 있었을 것입니다.

그런데 미술은 어떠했나요? 여전히 고전주의 아름다움에서 벗어나지 못하고 르네상스 이후로 지난 수백 년간 성서와 신화 그리고 문학작품 속에서 똑같은 주제를 반복적으로 답습할 뿐이었지요. 미술은 모름지기 아름다움을 추구합니다. 하지만 틀에 박힌 채 똑같은 방식으로 만들어지는 아름다움은 더 이상 아무런 상관이 없는 그저 공식이자 기술일 뿐이었습니다. 이렇게 경직된 관습에서 벗어나 혁신적이고 새로운 아름다움을 창조하고자 하는 마네의 시도는 비슷한 시기에 활동했던 아르튀르 랭보Arthur Rimbaud의 작품에서도 살펴볼 수 있습니다.

서시 『지옥에서 보낸 한철』[*]
아르튀르 랭보

예전에, 내 기억이 정확하다면, 나의 삶은 모든 사람이 가슴을 열고 온갖 술이 흐르는 축제였다.

(시를 쓰기 이전에 젊은 날의 자신의 모습으로 무지에서 오는 행복을 맛보았던 때를 이야기한다.)

어느 날 저녁, 나는 무릎에 아름다움을 앉혔다. 그런데 가만히 보니 그녀는 맛이 썼다. 그래서 욕설을 퍼부어주었다.

(여기서 아름다움이란 이상idea, 즉 고전문학에서 이야기하는 아름다움으로, 기존의 시를 가만히 들여다보니 운율만 맞춘 공식일 뿐 진정한 시가 아니었기에 랭보는 그것을 부정한다는 의미다.)

[*] 아르튀르 랭보, 『지옥에서 보낸 한 철』(민음사, 2016).

나는 정의에 대항했다.

나는 도망쳤다.

오, 마녀들이여, 오, 비참함이여, 오, 증오여, 내 보물은 바로 너희들에게 맡겨졌다.

(기존의 이상적 아름다움에 대항하기로 마음먹고, 이전의 시인들이 마녀, 비참함, 증오로 치부하고 거부했던 허락되지 않는 방식과 주제들 안에 진정한 아름다움이 있다는 사실을 깨닫는다.)

나는 마침내 나의 정신 속에서 인간적 희망을 온통 사라지게 했다. 인간적 희망의 목을 조르는 완전한 기쁨에 겨워, 나는 사나운 짐승처럼 음험하게 날뛰었다.

(기존의 관습과 형식에서 벗어나 새로운 아름다움을 맞이하고 기뻐하는 자신의 모습을 이야기한다.)

마네는 이제 경직된 관습에서 벗어나 이 시대에 걸맞은 새로운 아름다움을 찾고자 합니다. 랭보가 과거의 아름다움에 욕설을 퍼부었듯이 마네는 「풀밭 위의 점심」 속 장면에서 어떤 일이 있었는지 뻔히 알고 있지만 마치 아무 일도 없다는 듯이 전라의 여성들 사이에 옷을 잘 갖춰 입은 남성들과, 「올랭피아」에게 꽃을 보내면서 앞에서는 도덕적인 척, 깨끗한 척 위선을 보이는 자들에게 일침을 가하며 이야기합니다. "이것이 너희들의 모습이고 진실이 아니더냐!" 그리고 동시대의 화가들에게 이러한 메시지를 보내는

것이지요. "더 이상 관습과 과거에 얽매이지 말고 너희가 그리고 싶은 걸 그려!" "더 이상 문학의 시녀에 머물지 말고 눈을 뜨고 우리 시대의 이야기를 담아라!"

마네는 이러한 일침과 행동으로 지난 수백 년간 화가들의 발목을 옭아매고 있던 족쇄를 끊어내고 이제 과거에서 벗어나 눈앞에 드러난 시대를 자유로운 붓질로 화폭에 옮겨 담기 시작합니다. 그래서 우리는 그를 현대미술의 아버지라 부르며 그 시발점이 되었던 「풀밭 위의 점심」, 「올랭피아」를 위대한 걸작이라 평가하는 것이겠지요.

오르세 미술관에는 5층 29번 갤러리에 「풀밭 위의 점심」과 0층 14번, 18번 갤러리에 마네의 작품들이 각각 전시되어 있습니다. 특히 14번 갤러리에서는 「올랭피아」뿐 아니라 언제나 마네의 든든한 지원군이 되어주었던 에밀 졸라의 초상과, 마네가 스페인을 여행하고 벨라스케스에 대한 존경과 영향으로 탄생한 「피리 부는 소년」 등과 같은 걸작들을 만나볼 수 있으니 놓치지 말고 꼭 둘러보기 바랍니다.

인상주의의 시작과 끝,
오르세 미술관 5층

오르세 미술관의 하이라이트인 5층 갤러리들은 0층 가장 안쪽에 있는 에스컬레이터를 타고 단번에 올라갈 수 있습니다. 그곳에 도착하면 전면에 시계 형태를 한 큰 창문이 우리를 맞이합니다. 센강과 루브르 박물관, 멀리 몽마르트르 언덕까지 한눈에 살펴볼 수 있으니 잠시 둘러보는 것을 추천합니다. 기본적으로 파리는 대부분 지역이 평지에 자리 잡고 있고 가장 높은 장소인 몽마르트르도 고작 해발고도 130미터밖에 되지 않아 5층 정도의 높이로도 충분히 풍경을 즐길 수 있습니다. 7~8월 날씨가 좋을 때는 5층 야외 테라스도 오픈되니 기간에 맞춰 방문했다면 테라스 난간에 기대 강바람을 맞으며 잠시 체력을 보충하는 것도 좋을 것 같네요.

오르세 미술관 5층 갤러리들은 마치 인상주의의 역사를 한 편의 영화처럼 둘러볼 수 있도록 전시되어 있습니다. 첫 번째 갤러

리 '인상주의의 기원'에서는 앞서 보았던 「풀밭 위의 점심」과 함께 인상주의가 탄생하는 데 큰 영향을 주었던 작품들이 자리 잡고 있습니다. 이어지는 방에서는 '인상주의의 시작'이라는 주제로 1874년 제1회 인상주의 전람회에 출품된 작품들과 더불어 그들의 다양한 작품을 감상하며 어떻게 인상주의가 시작되었는지를 느껴볼 수 있습니다. 다음으로 발걸음을 옮기면 '19세기 파리의 모습'이라는 주제로 꾸며진 갤러리를 만나볼 수 있는데요, 인상주의 화가들은 이전의 미술사조와는 다르게 그들이 살아가는 진짜 현실의 모습을 작품 속에 담아냈습니다. 그래서 우리는 작품 속에 담긴 장면을 통해 그 시대의 사람들이 어떤 환경과 문화 속에서 살아갔는지 상상해볼 수 있습니다. 또한 중간중간 카유보트나 가쉐 박사와 같은 기증자들의 컬렉션들도 함께 전시되어 있으니 작품과 함께 기증자들의 이름도 확인해보면 좋을 듯하네요. 이후에는 인상주의라는 하나의 깃발 아래 출발했던 인상주의 화가들이 어떻게 스스로 독자적인 길을 걸어갔는지 보여주는 그들의 절정기 시절 작품들이 우리를 기다리고 있습니다. 끝으로 마지막 갤러리에서는 위대한 인상주의 화가들의 말년 작품과 인상주의의 영향으로 현대미술로 나아가는 그 변화의 과정에 선 작품들까지 살펴볼 수 있습니다. 이렇듯 오르세 미술관 5층 갤러리들은 동선을 따라가며 작품을 감상하는 것만으로도 인상주의의 시작과 끝을 오롯이 즐길 수가 있습니다.

카페 게르부아에 모인
바티뇰의 화가들

1863년과 1865년, 에두아르 마네는 「풀밭 위의 점심」과 「올랭피아」로 세상을 떠들썩하게 했지만, 보들레르나 에밀 졸라와 같은 몇몇 비평가들을 제외하고 그의 가치를 알아보는 이는 드물었습니다. 오랜 시간이 흐른 1882년, 마네는 레지옹 도뇌르 훈장을 받으며 그토록 바라던 화단의 인정을 받았지만, 이듬해에 허망하게 세상을 떠납니다. 죽음의 순간, 아들의 품에 안겨 살롱전 심사위원에게 욕을 하며 숨을 거두었다고 하니 그가 얼마나 투쟁에 가까운 길을 걸어왔는지 느낄 수 있습니다.

하지만 기성 화단에서 외면받던 마네의 작품을 추종하는 일련의 화가들이 등장하기 시작하는데요, 이들은 낙선전에서 「풀밭 위의 점심」을 보고 큰 충격에 빠져들게 됩니다. 마네가 제시한 새로운 예술을 찬양하고 따르던 이들은 그의 아틀리에가 있는 바티뇰구역의 '카페 게르부아'에서 정기적으로 모이며 연대해 나가기 시

「바티뇰의 아틀리에」, 앙리 팡탱-라투르, 1870년, 오르세 미술관, 204×273.5cm

작합니다. 당시 사람들은 이들을 마네를 중심으로 모인 사람들이라고 하여 '마네파' 또는 '바티뇰 그룹'이라 불렸는데, 대표적인 인물로는 에밀 졸라, 음악가이자 수집가인 에드몽 메트르, 화가인 앙리 팡탱-라투르, 드가, 피사로, 세잔 등과, 샤를 글레르 화실에서 함께 그림을 배우며 훗날 인상파를 형성하는 모네, 르누아르, 바지유, 시슬레 등이었습니다. 이처럼 마네는 인상파가 탄생하는 데 큰 영향을 주어 훗날 그를 '인상파의 아버지'라 칭하기도 하지요.

오르세 미술관에서는 집단 초상화를 즐겨 그렸던 앙리 팡탱-라투르의 「바티뇰의 아틀리에」라는 작품을 만나볼 수 있습니다. 마네의 작업실에 모인 바티뇰 그룹이 보이네요. 마네는 자신의 작업실에서 앞에 앉은 시인이자 미술 비평가이며 훗날 인상파 전람회에도 참여하는 자샤리 아스트뤼크의 초상을 그리고 있습니다.* 화면 우측에서 왼편으로 살펴보면 모네, 키가 큰 바지유, 음악가 에드몽 메트르, 그 옆에 안경을 든 에밀 졸라, 모자를 쓰고 있는 르누아르와 이들과 긴밀한 교류를 이어왔던 독일 출신의 화가 오토 숄데러까지, 훗날 역사에 큰 이름을 남기게 되는 이들이 동시에 등장합니다. 이 전시장에서는 라투르의 또 다른 집단 초상화도 만나볼 수 있습니다. 중간중간 유명한 화가들이 등장하고 있으니 여러분들 스스로 어디에 누가 있는지 한번 찾아보는 것도 소소한 재미가 될 것 같네요.

* 1866년 마네는 실제 아스트뤼크의 초상화를 그렸으며, 이 작품은 현재 독일 브레멘 미술관에서 만나볼 수 있다.

비운의 화가,
장 프레데릭 바지유

모네나 르누아르 같은 대표적인 인상주의 화가들은 살아생전에 모든 것을 이룬 위대한 화가로 기억되고 있지만, 그들 역시 그 과정이 순탄치만은 않았습니다. 살롱전에서는 낙선을 거듭했고 벽지보다 못한 그림이라며 악평이 쏟아졌으니 당연히 그림도 잘 팔리지 않고 이내 극심한 생활고에 시달려야만 했지요. 하지만 그들이 젊은 날 포기하지 않고 계속 그림을 그려나갈 수 있었던 데에는 동료이자 절친한 친구였던 바지유의 도움이 컸습니다. 그림에 관심을 둔 사람에게도 조금은 생소한 장 프레데릭 바지유Jean Frédéric Bazille는 인상주의를 이야기하면서 빼놓을 수 없는 중요한 인물 중 하나입니다.

바지유의 고향은 프랑스 남부, 지중해를 낀 아름다운 몽펠리에라는 도시입니다. 그의 작품들을 보면 유난히도 맑고 쾌청한 하늘이 눈에 띄는데요, 어린 시절부터 보고 자랐던 고향의 하늘을

그대로 옮겨 담았던 것이 아닐까 싶네요. 그의 아버지는 몽펠리에 부시장과 상원의원까지 역임한 인물로, 집안의 장남인 바지유가 가업을 잇거나 사회적으로 명망 높은 직업을 갖기를 바랐지요.* 바지유는 아버지의 뜻에 따라 1859년 몽펠리에 의과대학교에 진학한 후 스무 살이 되던 해인 1862년 의사 국가고시 준비를 위해 파리로 상경합니다. 바지유가 굳이 파리까지 가서 의학 공부를 하겠다고 고집한 것은 어린 시절부터 동경해오던 그림을 체계적으로 배우고 싶다는 욕망 때문이 아니었을까 생각합니다.

그렇게 샤를 글레르 화실을 찾았던 바지유는 그곳에서 모네, 르누아르, 시슬레 등을 만나며 점점 더 그림에 빠져들기 시작하지요. 결국 1864년 의사 국가고시에 낙방하자 본격적으로 화가의 길로 전향하는데요, 1866년 「물고기가 있는 정물」을 시작으로 마지막인 1870년까지 총 다섯 점이 살롱전에서 입상했을 정도로 자신보다 더 오랜 시간 그림을 그려왔던 모네나 르누아르보다 더 빠르게 실력을 입증받습니다.** 그럼에도 동료들에게는 "내 작품이 어떻게 입상되었는지는 모르겠지만 아마 실수가 있었던 것 같아"라며 겸손한 모습을 보이며, 경제적으로 어려움에 처한 동료

* 바지유의 아버지 장 프랑수아 가스통 바지유는 변호사이자 정치인이다. 몽펠리에의 부시장과 10여 년간 지역 상원의원(도의원)을 역임했으며 대규모 포도농장을 운영했다. 전국농협회장을 맡기도 했으며 필록세라 해충으로 유럽의 포도나무가 대부분 황폐화했을 때 그 원인과 포도나무 접목을 통한 해결법을 처음으로 제안했다. 이 밖의 다양한 공로로 1875년 레지옹 도뇌르 훈장을 받았다.

** 「생선이 있는 정물화」(1866), 「가족 초상」, 「꽃이 있는 정물화」(1868), 「마을 풍경」(1869), 「여름 장면」(1870).

화가들에게 많은 도움을 전하기도 합니다. 특히 모네가 첫째 아들 장을 낳고 경제적으로 힘들어할 때 그의 작품을 고가에 구입하거나, 머무를 곳이 없어 떠도는 르누아르를 위해 큰 작업실을 마련한 뒤 그에게 방을 내주며 생활비를 지원하기도 했지요. 바지유가 없었더라면 과연 이들이 포기하지 않고 끝까지 화가로 살아갈 수 있었을까 싶은 생각이 들기도 합니다.

5층 갤러리에서는 「바지유의 아틀리에」라는 작품을 만나볼 수 있는데요, 그의 작업실에 함께 있는 동료들이 보이네요. 가장 우측에는 바지유, 르누아르의 친구인 에드몽 메트르가 피아노 연주를 하고 있습니다. 바그너와 슈만에게 푹 빠져 있던 인물이니 아마 그들의 곡을 연주하고 있지 않을까 싶습니다. 메트르와 그의 부인은 종종 르누아르의 작품 속 모델이 되어주기도 했으니 르누아르의 작품 속에 숨은 그를 찾아보는 것도 좋겠습니다. 화면 중앙에 키가 훤칠한 바지유는 선배 화가 마네에게 자신의 작품을 설명하고 있습니다. 실제 마네가 바지유의 작업실에 방문했을 때 작품 속 자신의 얼굴을 마네에게 그려달라고 부탁했을 만큼 바지유는 마네를 가장 존경했다고 전해집니다. 그 뒤편에는 이야기를 듣는 모네의 모습도 보이고, 왼편에는 르누아르가 계단 위에서 시슬레와 무언가 이야기를 나누고 있네요.

아직 세상으로부터 인정을 받지는 못했지만, 함께 무명의 시간을 견디고 위로하며 서로가 주고받았던 영향들은 이들의 관계

「바지유의 아틀리에」, 프레데릭 바지유, 1870년, 오르세 미술관, 98×128cm

보불전쟁에 참전하는 프레데릭 바지유
(1841~1870)

를 더욱 특별하게 만들어가지요. 인상주의 화가들이 그 어떤 사조의 화가들보다 끈끈한 연대감과 많은 영역에서 얽히고설킨 이유가 여기에 있지 않을까 싶습니다. 딱히 리더를 정한 것은 아니었지만 바지유는 그들의 정신적 리더와 같은 역할을 해오며 언젠가는 세상 사람들에게 이런 작품도 있다는 것을, 이런 새로운 예술도 있다는 것을 보여줄 수 있는 그들만의 전시회를 꿈꾸며 이들을 이끌어나갑니다.

하지만 바지유의 바람은 그리 오래가지 못했습니다. 「바지유의 아틀리에」를 완성하고 얼마 지나지 않은 1870년 7월, 프랑스와 프로이센 사이에 보불전쟁이 발발하고 바지유는 조국 프랑스를 지키기 위해 자원입대를 결심하지요. 그리고 그해 11월, 파리가 포위되는 것을 막기 위한 본 라 롤랑드 전투에서 바지유는 부대를 지휘하다 스물아홉 살이라는 젊은 나이에 세상을 떠나고 맙니다. 친구였던 애드몽 매트로의 말에 따르면, 바지유는 마을의 여인들과 아이들을 보호하다 프로이센군의 총탄에 맞아 사망했다

고 전해집니다.* 이후 바지유의 아버지 가스통은 직접 전장으로 찾아가 일주일간 8,000여 구의 시신을 뒤져 그 가운데 아들의 주검을 찾아 고향 몽펠리에의 가문 무덤에 안장합니다.

　그룹의 정신적 리더이며 친구이자 동료였던 바지유를 떠나보낸 모네, 르누아르, 시슬레, 피사로 등은 그를 추억하며 바지유가 꿈꾸었던, 오직 자신들만을 위한 새로운 전시회에 대한 열망을 이어갑니다.** 그리고 바지유가 꾸었던 꿈은 동료들에 의해 1874년 제1회 인상파 전람회를 통해 이루어지게 되지요.

　오르세 미술관에서는 「바지유의 아틀리에」와 더불어 「르누아르의 초상」, 「바지유의 가족들」, 「간이 응급실」 등 6점의 작품을 만날 수 있습니다. 다 좋은 작품들이지만 조금은 아쉬운 마음이 듭니다. 바지유에 대해 조금 더 알고 싶다면 그의 고향인 몽펠리에서 자리 잡은 '파브르 미술관'을 추천해드립니다. 파브르 미술관은 프랑스 10대 미술관 중 하나로 손꼽힐 만큼 다양한 컬렉션으로 방문할 때마다 눈과 마음을 즐겁게 만들어주는 곳입니다. 르네상스를 시작으로 바로크, 신고전주의, 인상파에 이어 현대미술까지 회화만 2,000여 점이 소장되어 있지요. 그중 하이라이트는 19세기 근대 회화로, 오르세 미술관에서 만날 수 있는 거장들

*　Sophie Monneret, 『L'Impressionnisme et son époque』(Robert Laffont, 1987), p. 997.

**　바지유는 1867년 살롱전에서 본인과 동료들 모두가 낙선하자 그해 5월, 부모님께 보내는 편지에 언젠가는 살롱전이 아닌 자신들만을 위한 새로운 전시회를 통해 세상에 자신들의 그림을 알리고 싶다는 희망을 피력한다.

「가족모임」, 프레데릭 바지유, 1867년, 오르세 미술관, 152×230cm

대부분의 또 다른 걸작들을 이곳에서도 만나볼 수 있습니다. 특히 쿠르베의 작품도 다양하게 전시되어 있으니 그를 좋아하는 사람이라면 절대 놓쳐서는 안 되는 미술관입니다.

파브르 미술관에서는 20여 점에 달하는 바지유의 작품들을 만날 수 있는데요, 대부분 바지유의 부모인 가스통과 카미유가 아들의 유품을 미술관에 기증하며 이루어진 컬렉션입니다.* 그중에서 바지유 특유의 아름다운 풍경을 담아낸 「마을 풍경」이라는 작품을 만나볼까요?

* 오르세 미술관의 바지유 컬렉션은 대부분 동생 마크 바지유의 노력으로 구성되었다. 「르누아르의 초상」(르누아르 유족 기증), 「퐁텐블로 숲의 풍경」(앙팡 라투르 유족 기증) 제외.

「마을 풍경」, 프레데릭 바지유, 1868년, 파브르 미술관, 130×89cm

1868년 고향을 찾은 바지유는 가족들과 여름휴가를 보내려 인근에 있는 아버지의 친구 메릭의 별장을 방문합니다. 옆 마을 카스텔놀리와 레강이 내려다보이는 아름다운 풍경에 반한 바지유는 별장에서 일하고 있던 이탈리아 출신의 아름다운 소녀 폴린에게 모델이 되어달라고 부탁하지요. 여동생에게 드레스까지 빌려 준비했지만, 소녀는 왠지 모르게 어색한지 입술에 잔뜩 힘이 들어가 있네요. 붉게 상기된 소녀의 뺨을 통해 쾌청하고 무더웠던 그날 날씨를 쉽게 상상해볼 수 있습니다.

 바지유는 사람들이 시선이 많이 머무는 소녀의 얼굴과 어깨선까지는 정성스레 붓질을 이어가지만, 화면 아래쪽으로는 마치 스페인의 거장 벨라스케스처럼, 훗날 인상주의의 전형적인 기법처럼 이 찰나의 순간을 놓치지 않으려 빠르고 간결하게 붓 터치를 이어나가고 있네요. 소나무 그늘 사이사이 중간중간 스며드는 반짝이는 빛의 표현을 보고 있노라면 인상주의의 진정한 빛의 화가는 어쩌면 바지유가 아닐까 하는 생각이 듭니다.

 소녀가 자리한 그늘과는 달리 멀리 떨어진 마을에는 프랑스 남부 지중해의 강렬하고 뜨거운 햇볕이 내리쬐고 있네요. 바지유는 이러한 명암의 대비를 통해 관객들의 시선이 모델에게만 머무르지 않고 자연스럽게 풍경으로 옮겨가도록 유도하며 감상의 즐거움을 더해주는 것도 잊지 않고 있습니다. 작품 앞에 직접 서게 된다면 자연스레 작품 속으로 빠져들어 무더운 여름날 그늘에서 선선한 바람을 맞으며 아름다운 소녀와 함께 풍경을 즐기는 것만

같은 착각이 들 정도이니 기회가 된다면 꼭 만나보길 바랍니다.

아마 오르세 미술관 다음으로 큰 감동을 선사하지 않을까 싶네요.

아틀리에를 벗어나
야외로 떠나는 화가들

인상주의 화가들의 작품들을 감상하다 보면 몇 가지 특징이 눈에 띕니다. 첫째, 고전주의처럼 명확한 형태를 묘사하기보다는 찰나의 순간에 전해지는 인상을 담으려 한다는 것입니다. 멈춰 있는 장면이 아닌 시시각각 변화하는 빛의 인상을 담아내려는 시도들이지요. 둘째, 원근법이나 명암법 등 정형화된 기법에서 벗어나 자유로운 방식으로 그림 그려나갔으며, 그 주제 또한 과거의 이야기보다는 현재 자신들의, 그 시대의 이야기를 담으려 한 점입니다. 끝으로 중요한 특징으로는 화가들이 드디어 아틀리에를 벗어나 자유로이 야외로 빠져나가기 시작했다는 것입니다.

이전의 화가들은 풍경화를 그리더라도 현장에서 직접 풍경을 보면서 작업하는 것이 아니라 현장에서 간단히 스케치 작업을 한 뒤 아틀리에로 돌아와 그 스케치를 바탕으로 자신의 상상력을 더해 색을 칠해나갔습니다. 하지만 인상주의 화가들은 더 이상 머릿

속 상상의 풍경이 아닌, 눈에 보이는 살아 있는 날것 그대로의 풍경을 화폭에 옮겨 담습니다. 그렇다면 이전의 화가들은 왜 현장이 아닌 아틀리에 안에서 풍경화를 그렸던 것일까요? 이것은 여러 가지 현실적인 문제들 때문이었습니다.

우리가 그림을 그릴 때 당연하게 생각하는 튜브 형태 물감의 역사는 언제부터 시작되었을까요? 생각보다 역사가 그리 길지 않은데요, 과거의 화가들은 그림을 그릴 때 물감을 사는 것이 아니라 직접 만들어야 했습니다. 광물이나 조개껍데기, 식물 또는 곤충을 말려 부순 다음, 색을 내는 안료를 준비하지요. 이후 안료와 물감을 화폭에 바를 수 있도록 미디엄을 섞는데, 미디엄은 달걀을 이용하다 훗날 유화로 불리는 기름을 이용합니다. 이렇게 만들어진 물감들은 금방 굳어버리기 때문에 사용할 만큼만 매번 만들어야 하는 수고로움이 따랐습니다. 또한 만드는 이에 따라 그 색 차이가 존재할 수밖에 없었기 때문에 물감을 제작하는 기법은 일종의 영업기밀이기도 했지요. 그래서 '티치아노의 붉은색'이라 불리는 그 특유의 고급스럽고 진한 붉은색을 목격한 사람들은 티치아노가 피를 이용해 물감을 만든 것이 아니냐는 소문을 퍼뜨리기도 했지요.

18세기에 들어서면 드디어 물감을 판매하는 화방들이 본격적으로 등장합니다. 미리 제작해둔 물감들을 주로 돼지 창자에 넣어서 판매한 것이지요. 그런데 이것은 장기간 보관이 어려웠고 역한 냄새에 창자가 종종 터지는 등 불편함이 한둘이 아니었습니다. 이

런 상황에서 야외로 나가 그림을 그린다는 것은 상상도 할 수 없는 일이었습니다.

그러던 중 1841년 미국 출신의 화가 존 랜드는 처음으로 튜브 형태의 물감을 발명합니다. 장기간 보관도 쉬웠고 이듬해 나사 형태의 뚜껑도 추가로 개발하며 필요할 때마다 물감을 짜서 쓸 수 있는 획기적인 방식이었지요. 이후 영국과 프랑스에서 튜브 물감들이 본격적으로 판매되기 시작해 19세기 중반에는 완전히 대중화되었지요. 대략 인상주의 화가들이 막 그림을 배우려고 했던 시기와 맞물린다고 볼 수 있겠네요. 회화사에서 튜브 물감의 등장은 혁명과도 같은 사건이었습니다. 더 이상 화가들은 물감을 만들기 위해 시간을 허비할 필요가 없었고, 물감이 금방 굳어버리거나 같은 색의 물감이라도 미묘하게 빛깔이 달라 곤욕을 치러야만 했던 일도 사라졌지요.

또한 이 시기 과학의 발전은 화가들을 자연스레 야외로 눈을 돌리게 합니다. 아름다운 풍경을 보기 위해 며칠씩 마차를 타고 가야 했던 과거와는 달리, 유럽 전역에 세밀하게 깔린 철도는 마음만 먹는다면 언제든지 화가들을 빠르고 편안하게 원하는 장소로 안내해주었습니다. 거기에 더해 가볍고 간편해진 휴대용 이젤은 화가들을 더욱더 자유롭게 만들어주었지요. 이런 다양한 기술의 발전은 더 이상 화가들이 장소에 구애받지 않고 언제 어디서든 그림을 그릴 수 있게 해주었습니다. 그리고 그렇게 발전된 문명의 혜택을 등에 업고 야외로 나간 화가들은 쏟아지는 빛과 살

아 있는 날것의 풍경에 매료되며 자신의 인상을 그림 속에 담아
내는 인상주의의 시작을 알리게 되는 것입니다.

빛의 사냥꾼,
클로드 모네

　　우리는 매 순간 무언가를 바라보고 관찰합니다. 눈을 통해 대상의 형태나 빛, 질감 등을 인식할 수 있지요. 그리고 화가는 객관적인 입장에서 그 대상을 재현하듯 화폭에 옮겨 담습니다. 인물은 살아 숨 쉬며 지금 당장이라도 그림 속에서 빠져나올 것처럼 생동감이 넘치고, 풍경은 마치 내가 그 장소에 있는 듯 사실적으로 묘사됩니다. 그리고 수백 년의 시간 동안 이러한 기법은 발전을 이루고 정체를 이루더니 더 이상 그들의 붓질은 예술이 아닌 기술로 전락하고 맙니다. 카메라의 등장은 화가들에게 더 큰 자극과 위기감을 안겨주었지요. 1839년 휴대용 카메라가 처음 등장하고 난 뒤 기술의 발전과 대중화로 이제 누구나 가볍고 편리해진 카메라로 쉽게 사진을 찍을 수 있게 되었습니다. 사진은 그림보다 빠르고 값싸며 무엇보다 정확하게 대상을 재현한다는 점에서 그림을 압도하기 시작합니다. 이것은 화가들에게 큰 타격

이 아닐 수 없었습니다. 심지어 신고전주의의 대가 앵그르는 회화의 존속과 발전을 위해 사진 촬영을 금지해야 한다고 정부에 요청했으며, 어떤 이들은 사진의 대중화로 회화가 종말을 맞을 것이라는 주장을 하기도 했습니다. 당시 화가들이 사진의 대중화에 대한 경계와 위기감이 얼마나 컸는지 상상이 갑니다. 하지만 결과는 어떠했나요? 회화는 종말을 맞이했나요?

다른 이야기를 잠깐 넘어가 보지요. 인쇄술이 발명되기 이전 중세 수도원에서는 수도사들이 필사를 통해 직접 성서를 제작했습니다. 수년에 걸쳐 한 글자, 한 글자 옮겨 적으며 그 안에는 아름다운 그림들과 금으로 치장했지요. 성서는 일반인은 엄두도 낼 수 없을 만큼 비쌌고, 대개 마을에 한두 권 있을 정도로 귀한 가치를 지니고 있었습니다. 그런데 15세기 구텐베르크의 인쇄술이 등장하고 값싸고 빠르게 성서가 보급되었다고 해서 필사본의 가치가 사라졌을까요? 여전히 그 필사본은 엄청난 가치와 예술적 지위를 누리고 있습니다.

아날로그 시계는 어떠한가요? 전자시계가 등장하고 나자 큰 위기를 겪었고 휴대폰이 대중화되며 더 이상 시계의 필요성이 사라졌음에도 여전히 롤렉스 같은 몇몇 브랜드의 아날로그 시계들은 돈이 있어도 살 수 없는 품귀현상까지 벌어지고 있습니다. 그렇다면 과연 이들의 공통점은 무엇일까요? 바로 일차원적인 목적을 뛰어넘어 또 다른 가치를 가지고 있었다는 것입니다.

회화의 일차적인 목적은 자연의 재현이었습니다. 하지만 아무

리 뛰어난 화가라도 카메라보다 더 현실적이고 객관적으로 자연을 재현할 수 없었지요. 그렇다면 화가가 선택할 수 있는 것은 무엇이었을까요? 바로 카메라 렌즈가 아니라 오직 인간의 눈으로만 볼 수 있는 것, 시시각각 변화하는 그 짧은 찰나의 빛과 색채들, 그리고 그 순간 우리에게 전해지는 감정들을 화폭에 옮겨 담는 것이지요. 단순히 재현을 뛰어넘어 오직 인간만이 표현할 수 있는 감정이라는 것이 더해진 새로운 장면을 그려내는 것입니다.

찰나의 순간, 화가는 대상의 본질을 재빨리 포착하고 간결하게 표현해야만 합니다. 폴 세잔은 쉴 새 없이 그려나가는 클로드 모네Claude Monet의 붓질을 보고선 "모네는 신의 눈을 가진 유일한 인간이다"라고 말할 만큼 모네는 누구보다 예리한 관찰력과 대담한 속사 능력을 지닌 화가였습니다. 그림을 본격적으로 배우기 전인 학창시절에 그가 그렸던 캐리커처들을 보면 모네가 얼마나 뛰어난 눈과 손을 가진 사람이었는지 느낄 수 있지요.

이전의 화가들은 사물에 고유한 색이 있다고 생각했지만, 모네는 이와는 다르게 색은 빛이나 환경 또는 그 대상에 따라 얼마든지 달라질 수 있다고 여겼습니다. 예를 들어 같은 건물일지라도 아침, 점심, 저녁으로 그 외벽의 색이 다르며, 맑거나 흐리거나 어둡거나 비가 오는 등 기상에 따라서도 색은 다르게 느껴지지요. 그뿐인가요? 같은 환경에서도 대상에 따라 빛과 색은 달라집니다. 예를 들어 대리석은 빛을 튕겨내지만 물은 빛을 머금고 반짝입니다. 이렇게 상황에 따라 달라지는 다양한 빛과 색을 그림 속

에 다 담아내려면 어떻게 해야 할까요?

모네의 그 첫 번째 시도가 이루어진 작품이 「생라자르역」입니다. 생라자르역은 파리와 노르망디를 연결하는 기차역으로, 이전부터 모네가 동료들과 함께 교외로 작업을 나가며 자주 이용하기도 했고, 이 시기 아르장퇴유에 머물던 모네가 집과 파리를 오가며 들렀던 장소로, 그에게 무척이나 친숙한 곳이었습니다. 생라자르역은 파리에서 가장 오래된 역으로, 1837년 건설되었다가 만국만람회를 준비하며 개량을 거칩니다. 외젠 플라샤가 설계한 박공유리창과 철골 구조물로 이루어진 역사 내부에는 빛이 쏟아져 내리며 열차에서 뿜어져 나오는 증기가 뒤섞여 다양한 색들의 향연과 함께 몽환적인 분위기를 연출합니다. 지금 우리에겐 너무나 평범한 기차역의 모습이지만 당시 사람들에겐 기술의 혁신이자 가장 매력적인 장소였지요.

모네는 1877년 1월부터 3월까지 총 12점의 생라자르역을 그려내는데요, 매일같이 현장을 찾아 기차가 들어오는 그 짧은 시간을 통해 두 달이 조금 넘는 시간 만에 이 걸작들을 완성합니다. 모네는 그해 4월에 열린 제3회 인상파 전람회에 총 7점을 출품하는데, 작품의 의미와 시도를 이해하지 못하는 이들은 "화가를 그만두고 기관사가 되는 것이 낫겠다" "모네는 색맹인가? 왜 말도 안 되는 색들이 칠해진 것인가?"라는 평들이 대부분이었지요.

하지만 에밀 졸라만은 다음과 같은 찬사를 보냈습니다. "모네

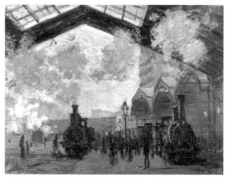
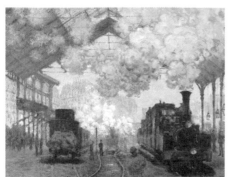
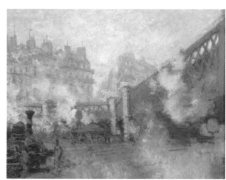

의 작품들에서는 기차의 기적 소리가 들려오며, 기차에서 뿜어져
나오는 증기가 거대한 기차역을 서서히 뒤덮는 광경이 내 눈앞에
펼쳐지는 듯하다. 그의 그림에는 과거가 아닌 우리의 오늘이 담겨
있다."*

흔히 사람들은 모네를 '빛의 사냥꾼'이라 부릅니다. 그는 자신

* Fiorella Nicosia, 『Monet』(grund, 2010), pp. 62~64.

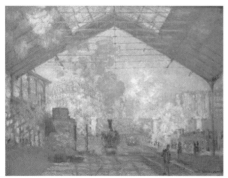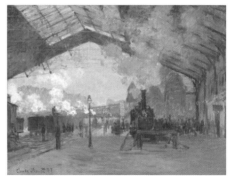
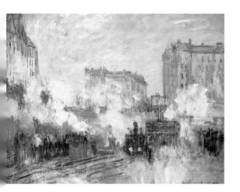

「생라자르역」 연작 중
제3회 인상주의 작품 전람회에
출품된 7개의 작품들

의 눈에 비치는 세상의 모든 빛과 색을 다 그림 속에 담아두려 했
지요. 하지만 시시각각 변화하는 빛과 색은 단 하나의 장면으로는
표현할 수가 없습니다. 모네는 「생라자르역」 작품들을 통해 연작
의 개념과 필요성을 깨닫게 되었고, 이후 그의 인생에 있어 가장
위대한 업적이라 칭할 수 있는 「루앙 대성당」 연작으로 향합니다.

절정을 꽃피우다
「루앙 대성당」 연작

　　오르세 미술관 5층의 34번 갤러리로 들어서면 클로드 모네의 위대한 걸작 중 하나로 손꼽히는 「루앙 대성당」 연작을 만날 수 있습니다. 모네는 1877년, 생라자르역을 주제로 한 7점의 작품과 함께 총 30점을 인상파 전람회에 출품합니다. 혹평이 없었던 것은 아니지만 의외로 시장에서의 반응은 나쁘지 않았는데요, 출품된 작품 중 유일하게 「생라자르역」과 관련된 작품만 판매가 이루어졌지요. 자신이 추구하는 방향과 사람들의 관심이 일치하자 자신감이 생긴 모네는 본격적으로 연작에 들어갑니다. 새로이 정착한 지베르니에서 「포플러 나무」 연작과 「건초 더미」 연작을 완성한 모네는 1892년 파리에서 서쪽으로 120킬로미터 떨어진 루앙을 찾아갑니다. 그리고 자신의 인생에 가장 위대한 업적으로 남게 될 새로운 연작을 준비하지요.

　　프랑스에는 "일은 파리에서, 그러나 삶은 루앙에서"라는 말이

루앙 대성당

있습니다. 그만큼 루앙이 아름답고 사람 살기 좋다는 의미가 아
닐까 합니다. 센 강변에 자리 잡은 이곳은 노르망디 지역의 행정
수도로서 늘 프랑스 역사의 중심에 있었고 현재까지도 과거 중세
의 모습을 잘 간직한 아름다운 도시입니다. 루앙을 방문했을 때
현지 친구가 소개해준 레스토랑을 방문한 적이 있었습니다. 'La
Couronne'라는 곳으로 무려 1345년에 처음 문을 열었던, 프랑스
에서 가장 오래된 역사를 가진 레스토랑이었습니다. 맛도 맛이지
만 살바도르 달리, 어니스트 헤밍웨이, 그레이스 켈리 등 유명 인
사들이 즐겨 찾았던 장소이니 기회가 된다면 한번쯤 들러보길 바
랍니다. 역사도 깊고 아름다우며 과거의 모습이 잘 남아 있는 루
앙이라는 도시는 우리의 경주 비슷한 이미지를 가진 도시입니다.

모네는 이런 루앙에서도 가장 아름다운 모습을 자랑하는 루앙 대성당 앞에 서게 됩니다.

모네는 대성당의 서쪽 출입문 건너편 2층에 아틀리에를 마련하고 1892년부터 1894년까지 3년간 총 28점의 연작에 들어갑니다.* 「루앙 대성당」 연작과 이전 연작들 사이에 큰 차이점이 있다면, 「루앙 대성당」은 연작을 구성하는 각각의 작품들이 하나의 동일한 시점에서 그려졌다는 점입니다. 이렇듯 대상을 고정하고 똑같은 작품을 반복적으로 작업했다는 것은 모네가 대성당의 겉모습이 아니라 대성당 주변에서 변화하는 모든 빛과 색을 담아내려 시도하고 있다는 것을 알 수 있습니다.

그런데 여기서 중요한 것은 빛과 색의 변화는 무한하다는 것입니다. 아무리 같은 시각, 비슷한 날씨라고 해도 분명 이전에 보았던 빛과 지금의 빛은 차이가 있기 마련이지요. 특히나 신의 눈을 가졌다는 모네의 눈에는 그 차이가 더 극명하게 드러났을 겁니다. 모네 자신도 3년간의 이 작업 끝에 세상의 모든 빛을 담아내겠다는 자신의 불가능한 계획에 고통을 받으며 이런 말을 남겼습니다. "일이 계획대로 진행되지 않고 있다. 날마다 이전에 보지 못했던 새로운 것들이 계속해서 발견되고 있기 때문일 것이다. 어쩌면 나는 애초에 불가능한 것을 시도하는 것일까?"** "매일매일

* 시점이 전혀 다른 3점의 작품은 논외로 하며, 기간 중 아틀리에를 옮겨야만 해 연작 내에서도 약간의 시점 차이는 존재한다.

** Michael howard, 『Impressionism』(carlton, 1997), p. 224.

새롭게 칠해야 할 것들이 생기고, 전에 보지 못했던 것들이 갑자기 눈에 띄기도 한다오. 밤새 악몽에 시달린 적도 있다오. 대성당이 갑자기 내 위로 무너져 내렸는데, 그 순간 무너지는 파편들이 파란색, 분홍색 또는 노랗게 보이지 뭐요."*

이러한 모네의 고통과 절망 속에서 완성된 「루앙 대성당」 연작은 이듬해 20점을 추려 폴 �랑 뤼엘의 전시장을 통해 선을 보이자 극찬이 터져 나오기 시작합니다. 훗날 프랑스의 총리가 되는 조르주 클레망소Georges Clemenceau는 "모네는 이 성당을 백 번이고 천 번이고 그려야 한다. 그가 평생 이 성당만 그리길 바란다"라며 극찬을 했고, 소설가 프루스트는 자신의 작품 『잃어버린 시간을 찾아서』에서 모네의 작품에 대한 자신의 감동을 언급하기도 했습니다. 작품은 2년 전 「건초 더미」 연작보다 2배나 비싼 12,000프랑(약 2억 원)에 내놓았음에도 작품이 다 팔려버릴 만큼 큰 인기를 낳았지요. 드디어 인상주의 화가를 꿈꾸던 그들의 시각과 작품들이 세상에서 완벽하게 인정을 받는 시대가 도래한 것이었습니다.**

「루앙 대성당」 연작은 클로드 모네의 연작 중 각각의 작품들이 단 하나의 시점으로 그려진 유일한 연작으로, 그가 연작이라는 기획을 통해 정확히 무엇을 우리에게 보여주고자 했는지를 느낄 수 있는 최고의 걸작입니다. 조르주 클레망소는 당시 프랑스 대통

* 1894년 4월 3일 아내에게 보내는 편지.
** 제임스 H 루빈, 『인상주의』(Art&ideas, 2001), pp. 347~351.

「루앙 대성당」 연작

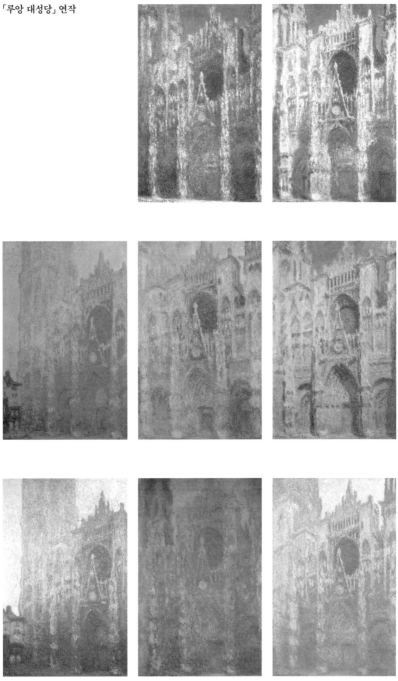

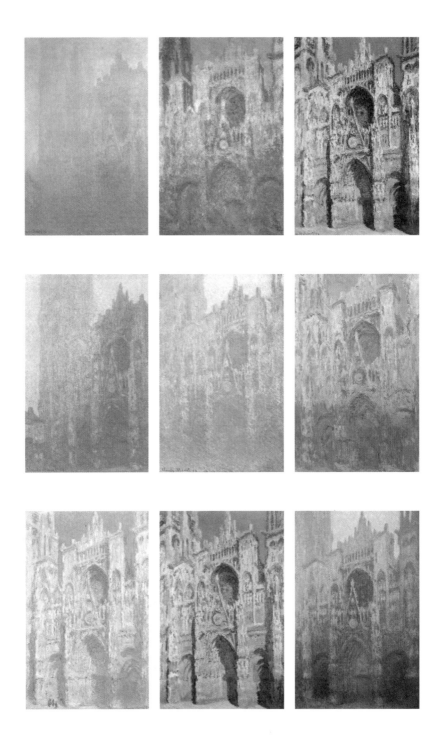

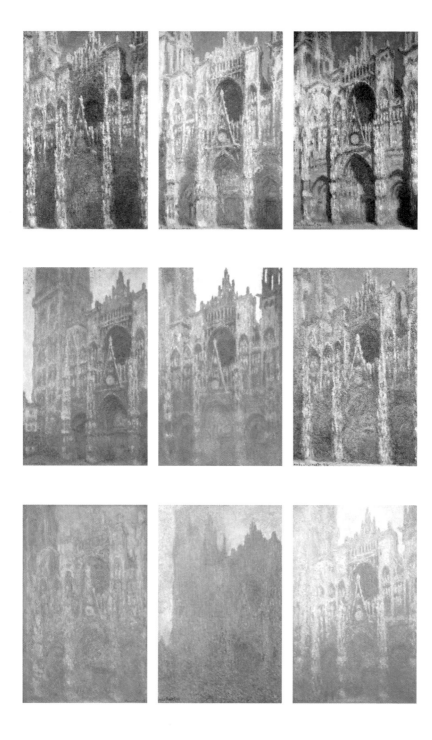

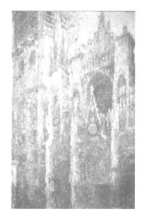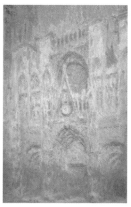

령인 펠릭스 포르에게 국가가 작품을 모두 한꺼번에 매입하여 미래 세대에게 유산으로 남겨야 한다고 주장하였지만 정부의 승인을 받지는 못했습니다. 결국 1895년 전시 이후 작품들은 뿔뿔이 흩어졌고 작품들을 동시에 한 장소에서 만날 수 없기에 많은 아쉬움이 남습니다. 하지만 오르세 미술관에서는 그중 5점을 동시에 만날 수 있어, 모네의 연작을 감상하기에 최고의 장소가 아닐까 싶습니다. 1994년 루앙 미술관에서는 전 세계에 흩어진 「루앙 대성당」 연작 16점을 동시에 모아 특별전을 기획한 적이 있었습니다. 언젠가 그런 행운과도 같은 전시가 꼭 다시 한번 이루어지길 소원해봅니다.

단 하나뿐인 모델,
카미유 동시외

오르세 미술관에 전시된 모네의 작품들을 만나다
보면 유독 시선이 계속 머무는 한 여인이 있습니다. 바로 모네의
영원한 모델이라 불리는 아내 카미유 레오니 동시외입니다. 프랑
스 남동부 리옹 출신의 그녀는 10대 시절부터 파리에서 모델로
활동하고 있었는데요, 열여덟 살이 되던 해 화가와 모델의 관계
로 모네를 만나 연인이 된 두 사람은 동거를 시작합니다. 결혼까
지 꿈꾸었지만 아버지의 극심한 반대로 난관이 찾아오기도 하지
요. 당시 모델이라는 직업이 갖는 이미지는 매춘부와도 별반 차이
가 없었고, 가난한 집안에서 제대로 된 교육조차 받지 못한 여인
을 며느리로 인정하기란 쉽지 않았습니다.

이 시기, 모네는 경제적으로 무척이나 힘든 시간을 보내고 있
었는데요, 아카데미즘 화실의 전통적인 교육을 통해 안정적인 길
을 걸어가길 바랐던 아버지의 바람과는 달리 모네의 행보는 아버

지의 불만을 사기에 충분했고, 거기에 카미유와 동거까지 시작하자 아버지로부터 받던 생활비는 완전히 끊깁니다. 당시 모네의 작품은 살롱과 시장에서 모두 인정을 받지 못해 작품도 거의 팔리지 않는 상황이었습니다. 그럼에도 이 시기에 모네는 사랑하는 자신의 여인 카미유를 모델로 다양한 작품들을 남깁니다.

「정원의 여인들」이라는 작품을 살펴볼까요? 1867년 살롱전 출품을 위해 그렸던 작품으로, 정원 곳곳에 빛이 흩뿌려지는 가운데 맑고 화사한 봄날의 기운이 전해지는 것 같습니다. 빛과 색의 인상을 담아내는 모네 특유의 스타일이라기보다는 그가 존경했던 마네의 영향이 짙게 묻어나는 초창기 시절의 작품이네요. 작품을 들여다보면 4명의 여인을 만날 수 있는데요, 그녀들은 모두 연인 카미유입니다. 그녀는 다양한 포즈와 복장으로 작품에 등장하며 자신을 그리고 있는 모네를 향해 미소를 짓네요. 현장에서 그림을 그렸을 모네를 상상하면 작품이 그려질 당시 두 사람이 얼마나 애틋했을지 느껴지는 것 같습니다.

하지만 안타깝게도 작품은 살롱전에서 심사 거부당하고 판매도 이루어지지 않았습니다. 이 시기에 카미유가 임신까지 하게 되자 생활고를 견딜 수 없었던 모네는 결국 가족들에게 도움을 청하기 위해 고향 르아브르로 되돌아갑니다.* 아버지의 조건은 단

* 클로드 모네는 정확히는 파리에서 태어났으나 다섯 살 때 가족들이 노르망디 항구도시 르아브르에 정착하게 된다. 유년시절 대부분을 이곳에서 보냈고 평생 노르망디를 사랑했던 클로드 모네에게 있어 진정한 고향은 르아브르일 것이다.

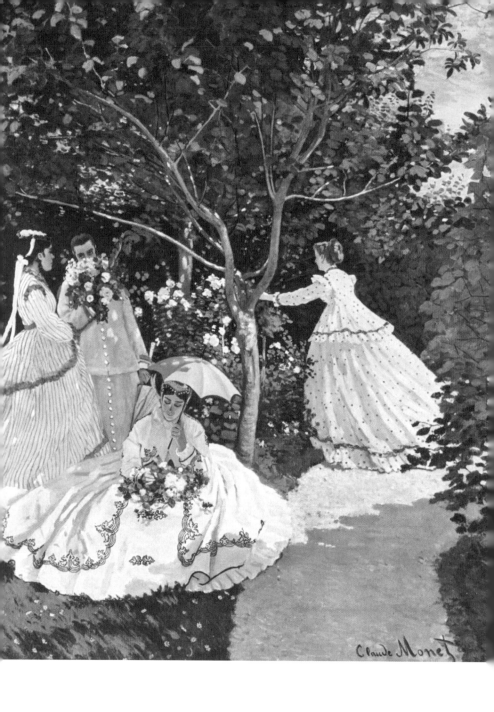

「정원의 여인들」, 클로드 모네, 1866년, 오르세 미술관, 255×205cm

하나, 카미유와 헤어지는 것이었지요. 어쩔 수 없이 모네는 한동안 르아브르에 머무르며 아버지를 속이지만, 홀로 파리에 남겨진 카미유는 그해 8월, 홀로 아들 장을 낳게 됩니다. 소식을 들은 모네는 앞서 보았던 「정원의 여인들」을 친구 바지유에게 판매하여 카미유의 생활비를 지원했고, 바지유는 친구를 대신해 카미유를 돌봐주었습니다. 훗날 성공을 거둔 모네는 1882년 바지유의 유족으로부터 작품을 다시 매입하여 국가에 기증합니다. 1867년 11월, 파리로 되돌아온 모네는 처음으로 아들 장을 만나 '사랑하는 이 두 사람을 책임져야겠다'라는 결심을 했던 것 같습니다. 당연히 이후 아버지와의 관계는 완전히 틀어졌고 그는 아들의 결혼식장에도 오지 않았습니다. 집세가 밀려 쫓겨나고 파리를 떠날 땐 자살까지 생각했지만 모네에게는 유일한 버팀목인 아내와 아들이 있었습니다. 이 시기에 그린 작품이 「양귀비 들판」입니다. 파리를 떠나 노르망디 곳곳을 방황하던 모네는 파리 인근 아르장퇴유라는 곳에 정착하는데요. 화창한 8월의 어느 날, 그는 사랑하는 아내와 아들 장을 모델로 아름다운 「개양귀비 들판」이라는 풍경화를 그려내기도 하네요. 비록 경제적으로 여유롭지는 않았지만 사랑하는 가족과 함께하는 행복한 시간을 담은 작품입니다.

하지만 모네의 유일한 뮤즈이자 아내였던 카미유는 둘째 아들 미셸을 낳으면서 깊어진 병을* 이겨내지 못하고 결국 1879년 9월

* 　기록으로 보아 카미유는 지속적으로 하혈을 했다. 산부인과 전문의의 자문에 따르면 정황상 자궁암이 의심되는 상황이며 당시 의학 수준으로 치료가 불가능했을 것으로 판단된다.

「양귀비 들판」, 클로드 모네, 1873년, 오르세 미술관, 50×65cm

5일, 서른두 살의 젊은 나이에 세상을 떠납니다. 힘겨웠던 시절 함께 동고동락하며 서로에게 많은 의지가 되었지만 제대로 된 치료 한 번 받지 못하고 1년 6개월간 병치레만 하다 세상을 떠난 아내. 모네는 그런 아내를 떠나보내며 그녀의 마지막 모습을 화폭에 옮겨 담는데요, 「임종을 맞은 카미유」라는 작품입니다. 모네는 훗날 자신의 친구인 조르주 클레망소에게 이 작품과 관련하여 다음과 같은 말을 남깁니다.

"새벽녘, 나는 몹시도 소중하고 내 마음속에 영원히 남을 여인의 머리맡을 지키고 있었습니다. 나의 두 눈은 비극적인 마지막 순간을 고집스레 응시하고 있었습니다. 이윽고 죽음이 아내의 경

「임종을 맞은 카미유」, 클로드 모네, 1879년, 오르세 미술관, 90×68cm

직된 얼굴을 엄습했고, 난 그 모습을 무의식적으로 주시했지요. 아내의 안색은 점점 바래 청색에서 노란색으로, 그리고 회색으로 변했습니다. 내가 무엇을 하는 것일까요? 그녀를 그리겠다고 결심하기도 전에 그 색채가 이미 나에게 다가온 것이었습니다."*

아내의 죽음 앞에서도 빛과 색채에 빠져드는 모네의 모습을 보면 그가 화가로서 얼마나 그림에 심취해 있었는지 실감할 수 있습니다. 하지만 작품 우측 하단에 그가 그림을 완성하고 남겨둔 서명을 보면 그는 단순한 빛과 색채가 아니라 사랑하는 아내의 마지막 모습을 담고 싶었던 것이 아닐까 하는 생각이 듭니다.

* Fiorella Nicosia, 『Monet』(grund, 2010), p. 68.

기쁨과 행복만을 노래한
르누아르

예전에 강의 중 알게 된 분 가운데 그림으로 심리치료를 담당하는 선생님이 있었습니다. 그분은 환자와 처음 면담하는 날 피에르 오귀스트 르누아르Pierre-Auguste Renoir의 작품을 자주 활용한다고 했습니다. 르누아르의 작품이 행복해 보이지 않는다면 환자의 심리상태가 불안하거나 일반적이지 않을 가능성이 크기 때문이라고 합니다. 그만큼 르누아르의 작품은 누가 보아도 호불호가 크게 갈리지 않는, 누구나 좋아할 수밖에 없는 그림이지요.

프랑스의 소설가이자 미술 비평가였던 옥타브 미르보는 "르누아르는 슬프고 아픈 그림은 단 한 번도 그려본 적이 없는 유일한 화가다. 그의 작품에는 언제나 기쁨과 행복이 가득하다!"라며 그의 작품을 찬양했습니다. 어두운 물감으로 채색을 하면 그림은 절대 밝아질 수 없다며 검은색 물감을 잘 사용하지 않았던 르누아르. 그래서 그의 팔레트에는 언제나 밝고 화사한 물감만이 가득해

'무지개 팔레트'라 불렸습니다. 그는 언제나 행복을 추구했고 보이는 대상을 아름답게 그려야만 한다고 믿었습니다. 여인을 그린다면 아름답고 품고 싶은 모습이어야 하고, 과일을 그린다면 먹고 싶도록 싱싱하게 그려야 하며, 꽃을 그릴 때면 작품에서 화사하고 달콤한 향기가 흘러넘치도록 그려야 진정한 그림이라 생각했지요. 그림은 언제나 아름다워야 하고 사람들에게 행복을 전하는 수단이 되어야 한다고 이야기했습니다. 하지만 르누아르의 인생을 들여다보면 그의 인생은 언제나 아름답고 행복하지만은 않았습니다.

가난한 재봉사의 7남매 중 여섯째로 태어난 그는 열세 살 때부터 도자기에 장식 그림을 채워 넣으며 그림을 배워나갑니다. 타고난 재능으로 프랑스 최고의 미술대학인 에콜 데 보자르에 입학했지만 형편이 어려워 학교조차 다니지 못하는 상황이었지요. 가난이 힘들었던지 인상파 화가들 중에서 가장 먼저 화단에서 인정받고 경제적으로도 여유가 생기지만 이번에는 건강이 그의 발목을 잡습니다. 젊었을 땐 장티푸스로 고생을 하다 말년에는 류머티즘성 관절염으로 휠체어에 앉아 붓조차 제대로 들지 못하는 상황이 되지요. 또한 함께했던 아내 알린이 먼저 세상을 떠나자 그는 절망에 빠져 정상적인 삶을 이어가지 못했습니다.

하지만 그러한 매 순간에도 르누아르는 밝고 행복한 작품만을 이어나갔습니다. 손가락 마디마디가 굳어 붓을 쥐지 못할 때 손바닥 위에 붓을 붕대로 고정하고서 신음을 내며 힘겹게 작품 활동

을 이어가기도 했지요. 무릇 화가라면, 예술가라면, 인생을 살아가며 맞이하는 자신의 고통과 아픔을 한 번쯤은 작품으로 표현할 법도 한데, 그는 고통의 그 순간에도 오직 아름다운 장면만을 담아내며 이렇게 말했습니다.

"인생의 고통은 지나가지만 아름다움은 영원히 남는다네······. 기쁘고 행복한 그림만을 그리기에도 인생이 이토록 짧은데, 왜 슬픔을 그린단 말인가."

오르세 미술관에는 르누아르의 초기 인상파 시절부터 이후 인상파 그룹을 탈퇴하고 독자적인 길을 걷던 시절과 마지막 그의 유작까지 다양한 작품들이 전시되어 있습니다. 시기별로 작품을 구분 지을 수도 있지만, 모든 시기를 아우르는 르누아르만의 변하지 않는 특징은 사랑스러운 작품 속 피사체와 따뜻하고 화사한 색감입니다. 그래서 저는 사람들과 함께 오르세 미술관을 방문해 그를 소개할 때 "30분만 투자해 르누아르의 작품들을 유심히 살펴보고 눈에 익혀둔다면, 앞으로 전 세계 어떤 미술관에 가더라도 르누아르 작품만큼은 다 구분할 수 있는 신비한 능력을 지니게 될 것이다"라고 이야기합니다. 여러분들도 여기에서 소개하는 르누아르의 다양한 작품들을 눈에 익혀 언젠가 어떤 미술관에서든 그의 작품들을 직접 찾아보시기길 바랍니다.

인상주의의
또 다른 빛의 효과

　　르누아르는 모네와 더불어 초기 인상주의를 탄생시키는 데 크게 이바지한 화가입니다. 샤를 글레르 화실에서 모네와 바지유 그리고 시슬레를 만난 르누아르는 이후 그들과 함께 파리 인근 교외에서 작업하며 인상파의 서막을 열지요.

　「습작, 토르소,* 빛의 효과」는 제2회 인상파 전람회에 출품된 것으로, 인상파의 특징이 잘 드러나 있는 대표적인 작품입니다. 연못의 여인과 수풀이 햇빛과 절묘하게 어우러져 화사함을 자아내고 있네요. 자세히 들여다보면 매우 빠른 손놀림으로 짧은 시간 동안 단번에 그려냈음을 알 수 있습니다. 거칠고 두꺼운 질감으로 칠해나간 대상들은 외곽선 하나 명확하게 표현되어 있지는 않지만 쾌청한 여름날 깊은 숲속의 연못에서 젊고 아름다운 여인이

* 　이태리어로 몸통, 상반신 등의 의미이다. 르네상스 시대에 발굴된 바티칸의 '벨베데레의 토르소'에서 유래되어 상반신을 표현한 작품들을 흔히 토르소라 지칭한다.

목욕하는 장면이 눈앞에 생
생히 펼쳐지는 듯합니다. 누
군가에게 전해 들은 상상 속
장면이 아니라 마치 내 눈으
로 직접 목격하였던 그날의
추억을 머릿속에 떠올리는
것처럼 작품은 살아 숨 쉬는
듯 생기가 넘쳐납니다. 하지
만 작품은 모두가 알고 있듯
당시 평론가들에게 그리 좋
은 평가를 받지 못했습니다.

「습작, 토르소, 빛의 효과」,
르누아르, 1876년, 오르세 미술관, 81×65cm

비평가 알베르 울프는 '르 피카로'에 "여인의 토르소가 초록색과
보라색 물감으로 분해되어 완벽하게 부패된 시체처럼 보이는 이
유를 설명해보라!"며 악의적인 기고를 남기기도 했지요.

또 다른 작품을 볼까요? 제3회 인상파 전람회에 출품한 「그
네」입니다. 휴일 어느 날, 그네를 타는 아름다운 여인에게 한 남성
이 다가옵니다. 무슨 말을 건네는 걸까요? 수줍게 붉어진 여인의
얼굴을 바라보고 있으면 그녀의 두근거림이 우리에게 전해지는
것만 같습니다. 나뭇가지 사이로 흩뿌려지는 햇빛은 화면 전체를
밝게 물들이고 있으며, 이들이 서 있는 거리는 꽃밭처럼 화려하게
변해가고 있네요. 자세히 들여다보면 거칠고 강한 터치로 망설임
없이 그림을 그려나갔지만, 화면을 전체적으로 바라보면 부드러

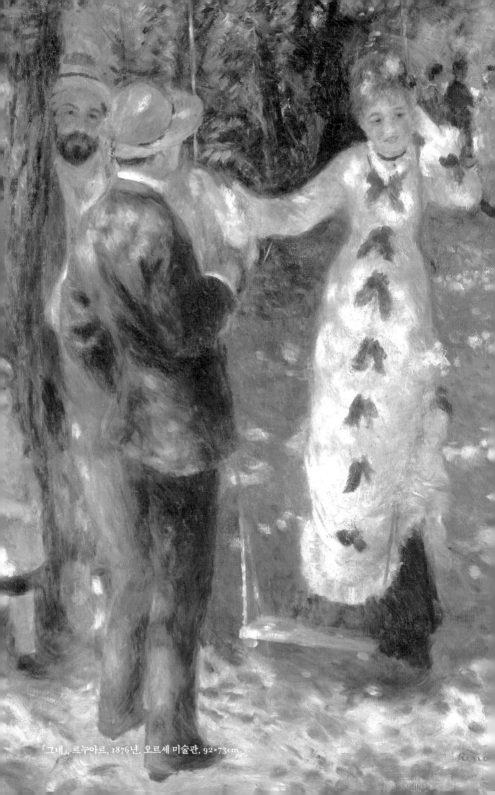

「그네」, 르누아르, 1876년, 오르세 미술관, 92×73cm

운 감정만이 전해지네요. 작품 속 여인은 잔 사마리라는 여인으로 「물랭 드 라 갈레트의 무도회」와 「선상 파티」 등 이 시기 르누아르의 작품 속에 자주 등장하는 모델이자 여배우였습니다. 르누아르의 다양한 작품에 등장하는 그녀의 모습을 찾아보는 것도 또 다른 재미가 될 것 같네요.

「잔 사마리의 초상」, 르누아르,
1877년, 푸쉬킨 미술관, 56×47cm

이 시기 르누아르의 대표적인 또 다른 작품을 살펴볼까요? 오르세 미술관 5층 갤러리에서 가장 유명하고 인기가 좋은 작품이지요. 「물랭 드 라 갈레트의 무도회」입니다. '물랭 드 라 갈레트'라는 말은 당시 몽마르트르에서 흔하게 볼 수 있는 '풍차(물랭)가 있는 곳에서 갈레트*를 판매하는 카페' 정도로 해석할 수 있습니다. 이곳 주인은 일요일 오후가 되면 사람들에게 가게 앞 무도회장을 오픈해주었습니다. 서민들은 일요일 오후가 되면 이곳을 찾아 저녁까지 시간을 보내곤 했지요. 르누아르는 음악에 맞춰 흥겨

* 메밀가루로 만든 얇고 넓적한 전병 형태의 프랑스 전통 간식.

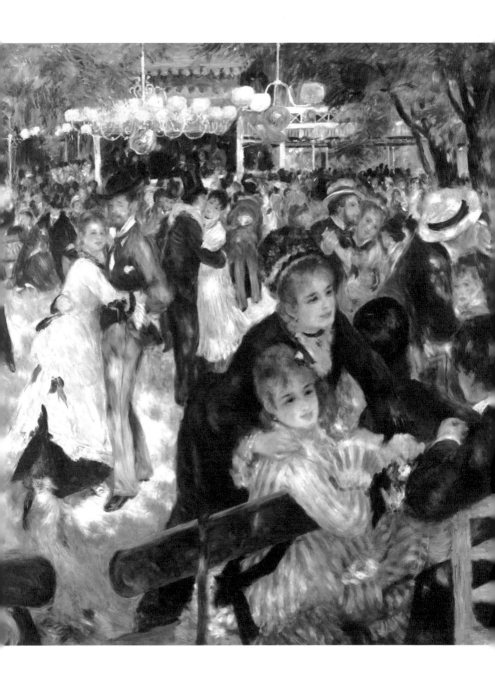

「물랭 드 라 갈레트의 무도회」, 르누아르, 1876년, 오르세 미술관, 161×206cm

운 춤을 추며 휴일을 즐기는 다양한 사람들의 모습과 감정들을 담아내고 있습니다.

　술과 음료를 마시며 왁자지껄 대화를 나누는 사람들과 무도회장에서 즐겁게 춤을 추는 사람들의 머리 위로 흩뿌려진 빛들은 격정적으로 퍼져나가기 시작합니다. 나뭇가지 사이사이로 쏟아져 내리는 빛들은 우측 하단 남성의 뒷모습에는 반점들을 만들어내기도 하고, 마주하는 여성의 얼굴에는 미소를 띠는 입가를 밝게 비추어 이 순간을 즐기는 그녀의 감정을 더욱 돋보이게 하네요. 좌측에서 춤을 추는 여성의 드레스는 빛과 그늘이 한데 어우러져 그녀가 입은 드레스가 원래 어떤 색이었는지 알 수 없을 만큼 극명한 빛의 효과를 표현하고 있네요. 작품 속 한껏 멋을 낸 사람들의 복장도 눈에 띕니다. 남자들은 주로 카노티에(밀짚모자)를 쓰고 여성들은 손목과 가슴 라인에 장식을 둘러 멋을 내고 있네요. 이따금 이들의 화려한 복장 때문에 부르주아들의 무도회장이 아닌지 오해를 사곤 합니다. 이 당시 재봉기가 보급되면서 옷감에는 분명 차이가 있겠지만 서

민들 사이에서도 화려한 장식이 들어간 다양한 복장이 유행하곤
했지요.

르누아르는 이 작품을 그리기 위해 무도회장 인근 코르토 거
리의 허물어져 가는 건물 별채에 작업실을 마련합니다. 그러곤 이
후 1년에 가까운 시간 동안 작품을 그려나갑니다. 작품은 단번에
그려나간 것이 아니라, 배경과 현장 분위기, 빛과 색의 조화 등 조
건과 상황이 비슷한 일요일 오후마다 현장을 찾아 그곳에서 담아
내었으며, 작품 속 주요 인물은 작업실에서 식섭 모델을 세워두고
추가로 그려 넣었습니다.

이러한 제작 방식을 통해 다른 인상파 화가들과 르누아르의
화풍에 큰 차이점을 확인할 수 있습니다. 르누아르는 분명 빛의
효과와 인상을 작품 속에 담아내긴 하였으나 빛 자체의 인상에
탐닉하기보다는 그 빛에 비친 인물들의 인상을 담아내려는 느낌
이 더 강합니다. 모네가 찰나의 순간 빛의 인상을 품은 '풍경'을
그리려 했다면, 르누아르는 빛의 인상이 담긴 '그들의 삶'을 그리
려 했던 것이지요. 모네에게 있어 빛은 절대적인 대상이었지만,
르누아르에게 빛은 그저 그림을 더 밝고 행복하게 만들어주는 도
구였던 것이지요. 그래서일까요? 르누아르는 제3회 인상파 전람
회에서 소정의 성과를 거둔 뒤 인상파와 결별하는 행보를 보입니
다. 이듬해 1880년 살롱전에 참여해*「카페」라는 작품으로 입상

* 살롱전과 인상파 전람회는 함께 참여할 수가 없다. 인상파 전람회 참여 조건이 그해 살롱
전에 작품을 출품하지 않는 것이다.

을 하였고, 이후 제7회 인상파 전람회에만 참여했을 뿐 오직 살롱전에만 집중하며 인상주의와는 더욱 멀어지게 되지요.[*]

그 뒤 르누아르는 인상주의와는 전혀 다른 본인만의 새로운 화풍을 확립해 나갑니다. 혹자들은 '1881년 이탈리아를 여행하면서 접한 라파엘로를 비롯한 거장들의 작품들이 그를 다시 고전주의로 돌아서게 했다'라고 이야기하지요. 실제로 이후 그의 작품은 인상주의와 고전주의가 섞여 있는 듯한 완전히 새로운 양식을 선보입니다. 변화의 시기에 해당하는 작품을 살펴볼까요? 모네와 르누아르 화상으로 잘 알려진, 뒤랑-뤼엘의 주문으로 제작된 「시골에서의 춤」과 「도시에서의 춤」입니다.

대련 형태를 취하고 있는 두 작품은 제목과 함께 분위기에서도 재밌는 차이를 보입니다. 먼저 「시골에서의 춤」은 뒤쪽 테이블로 미루어보아 차를 마시다 경쾌한 음악이 흘러나오자 곧장 자리에서 일어나 춤을 추는 것처럼 보입니다. 야외 무도회장에서 흥겹게 춤을 추는 그녀는 마음을 활짝 열고 우리를 바라보며 순박하고 환한 미소를 내보이고 있네요. 「도시에서의 춤」은 어떠한가요? 우아한 살롱에서 정숙한 분위기에 맞추어 남녀가 춤을 추고 있네요. 이곳에서는 왠지 경쾌하기보다는 잔잔한 음악이 현장에서 연주되고 있지 않을까 싶어집니다. 수줍은 것인지 아니면 상대가 마음에

[*] 제7회 인상파 전람회는 모네와 르누아르 등 인상파 전람회를 떠났던 원조회원들이 대거 참여하는 회고전의 성격을 띤 특별한 전람회였다.

「도시에서의 춤」, 르누아르, 1883년, 오르세 미술관, 180×90cm(좌)
「시골에서의 춤」, 르누아르, 1883년, 오르세 미술관, 180×90cm(우)

들지 않는 것인지 얼굴도 잘 보이지 않고 감정을 감춘 그녀의 모습에서는 차가운 도시 여자의 분위기가 느껴지네요.

두 작품 모두 남성 모델은 르누아르의 친구인 폴 오귀스트 로테가 맡았으며, 시골의 여인은 재봉사로 활동하던 알린 샤리고, 도시의 여인은 당시 르누아르의 모델로 활동하던 수잔 발라동이었습니다. 당시 르누아르는 두 사람 모두와 비밀연애를 이어가고 있었는데요, 결국 순박한 알린이 더 끌렸던 걸까요? 2년 뒤 그녀와의 사이에서 아들 피에르를 낳고 결혼생활을 이어갑니다. 두 작품 모두 인상주의 시절에 그렸던 작품과는 확연한 차이를 보입니다. 인물의 외곽선은 이전보다 명확해졌고, 더 이상 빛의 효과를 극명하게 이용하는 기법도 보이지 않네요. 하지만 인물을 제외한 배경은 고전주의보다는 오히려 인상주의 시절의 화풍이 더 많이 묻어나 보입니다. 르누아르가 아직 자신만의 화풍을 완벽히 이루기 전, 다양한 시도를 하는 작품 중 하나로 볼 수 있겠네요.

르누아르의 작품을 보면서 굳이 양식과 시기를 나누는 것이 의미가 있고 중요한 작업일까 하는 생각이 듭니다. 르누아르는 그저 "그림은 아름다우면 그뿐인 것을, 더 아름답고 사랑스러울 수만 있다면 무엇이 문제가 된단 말인가?" 이런 마음이었는데 말이지요.

파리의 화가,
에드가 드가

 1,500여 점에 이르는 발레리나의 작품을 남긴 에드가 드가Edgar De Gas는 흔히 '무희의 화가'라 불립니다. 하지만 드가의 작품을 자세히 들여다보면 발레리나뿐 아니라 공연이나 경마를 즐기는 부르주아부터 세탁소에서 일하는 가난한 여인이나 술에 취한 거리의 매춘부까지 당대의 다양한 인간군이 화폭에 담겨 있습니다. 그는 파리의 가장 화려한 모습부터 그 이면에 감춰진 추악한 그들의 비밀까지 냉철하고 날카로운 시선으로 그 어떤 꾸밈도 없는 사실적인 장면들을 우리에게 전하고 있습니다. 그래서 드가는 무희의 화가보다는 19세기 파리의 진짜 모습을 보여주는 '파리의 화가'라 표현하는 것이 더 맞지 않을까 싶네요.

 드가는 대표적인 인상주의 화가 가운데 한 명이지만, 그 배경이나 화풍을 들여다보면 많은 점에서 다른 인상주의 화가들과 차별성을 보입니다. 부유한 파리의 귀족 집안에서 태어난 드

가는* 루이 14세가 설립하고 프랑스 최고의 위인들을 배출한 명문 중의 명문 루이 그랑 학교를 졸업하고 최고의 미술대학인 에콜 데 보자르에서 미술을 전공하였습니다. 앵그르의 수제자인 루이 라모트에게 사사받았을 만큼 최고의 엘리트 교육을 받았던 인물입니다.

스승처럼 역사 화가를 꿈꾸던 그는 르네상스 걸작들을 섭렵하려 3년간 이탈리아에 다녀오기도 하지만 마네를 접하고 난 후 드가의 예술 세계에는 큰 변화가 찾아옵니다. 하지만 그럼에도 전통과 데생을 중시하는 드가의 작품들은 시대착오적이면서 때로는 극단적인 진보 성향을 보이는 독특한 모습을 선보이지요. 초기에는 전형적인 고전주의를 고수하는 작품부터 파리로 되돌아와 마네의 영향을 받은 이후에는 자신만의 변화된 화풍을 정립하는 작품까지, 오르세 미술관에서는 드가의 변화 과정과 함께 그가 소개하는 파리의 흥미로운 뒷모습을 만나볼 수 있습니다.

먼저 만나볼 작품은 초기작 「벨렐리 가족의 초상」입니다. 드가는 1856년부터 1859년까지 3년간 이탈리아에 머무는데요, 주로 피렌체에 사는 고모 로라의 집에서 생활합니다. 드가는 당시 사랑하는 고모 가족들의 초상을 특유의 심리적 묘사 방식으로 표현하고 있네요. 화면 우측 편에는 가족들과 떨어진 공간에 고모부 젠

* 프랑스에서는 성에 'De'가 붙으면 귀족 가문임을 뜻한다. 드가도 활동 당시에는 귀족으로 알려졌으나 최근 연구에 따르면 드가의 할아버지 때 귀족을 사칭한 것일 수도 있다는 학설이 주도적이다.

「벨렐리 가족의 초상」, 에드가 드가, 1858~1861년, 오르세 미술관, 201×249.5cm

나로 벨렐리가 자리하고 있습니다. 고향 나폴리에서 추방당한 귀족 가문 출신인 그는 푹신한 의자에 앉아 한가로이 여유를 즐기고 있네요. 고모의 말에 따르면 "따분함을 잠시라도 덜어줄 그 어떤 직업도 없는 게으름뱅이" 같은 사람이었지요. 왠지 도도하고 차가운 아내가 또 잔소리라도 할까 두려운 듯 그녀의 시선을 피해 신문에 집중하고 있습니다.

좌측 편에는 고모와 사촌 동생들이 있는데요, 고모 로라는 최근 아버지를 여읜 후라 상복을 입고 있습니다. 드가의 할아버지이기도 한 일레르 드가는 법률가가 되라는 아버지의 압력으로부터 드가를 지켜주고 화가가 될 수 있도록 응원한 분이었습니다. 그녀의 뒤 벽면에는 드가 못지않게 할아버지를 사랑했던 고모를 위해 드가가 그린 할아버지의 데생 초상이 걸려 있네요. (참고로 오르세 미술관은 드가가 이탈리아에서 할아버지에게 헌정한 또 다른 초상들도 소장하고 있으니 만나보길 바랍니다.)

고모 앞쪽으로는 드가가 사랑하고 예뻐했던 사촌 조반나와 줄리아가 있습니다. 그녀들 역시 상복을 입고 있지만 드가는 흰색 앞치마로 멋을 더해주며 동생들을 향한 마음을 전하네요. 그런데 어머니의 품에 안긴 막내와는 달리 큰딸 조반나는 부모님 사이에 앉아 아버지를 바라보고 있습니다. 사실 벨렐리 가족은 그리 행복한 가정은 아니었습니다. 고모는 사랑해서가 아니라 귀족이라는 타이틀과 경제적인 여유로움을 느끼려 남편을 선택했지요. 그러나 남성으로서의 매력도, 능력도 없었던 그에게 실망한 후 매일같이 남

「일레르 드가의 초상」, 에드가 드가, 1857년, 오르세 미술관, 53×41cm

편을 쏘아붙이게 됩니다. 그렇게 기가 죽은 아버지를 위로하고 부모님의 중재를 맡았던 이가 바로 큰딸 조반나였습니다. 그녀는 작품 속에서도 둘의 사이를 연결하는 고리 역할을 하고 있네요.

　기가 죽어 어깨가 축 처진 남편과 꼴도 보기 싫은 남편을 백안시하는 부인, 그리고 그 둘 사이를 중재하려는 큰딸, 끝으로 남에게는 아무런 관심 없고 오직 자신의 초상화가 예쁘게 그려지길

바라는 막내딸까지, 작품 속에 등장하는 가족들의 모습을 세심하게 관찰하고 심리적 긴장감을 잘 끌어낸 드가의 능력이 돋보이는 작품이네요. 작품은 이후 살롱전에 출품되어 입상을 거머쥐며 당시 화단에서 호평이 이어지기도 했습니다.

드가는 미술사조에서 인상주의에 속하기는 하지만 다른 화가들과는 달리 야외에서 그림을 그리는 것을 썩 좋아하지 않았습니다. 여기에는 몇 가지 이유가 있는데요, 먼저 드가는 선천적으로 시력이 약해 야외에 오래 노출되면 눈에 이상이 오곤 했습니다. 심지어 50대에 접어들어서는 급격히 상황이 악화되었지요. 이런 신체적 문제로 자연스레 실내에서의 작업을 선호할 수밖에 없었습니다. 또한 드가는 우연적인 장면보다는 철저히 계산되고 자신이 연출한 장면을 화폭에 담는 것을 즐겨 했습니다. 전통적인 화가들처럼 데생을 중시하고 습작을 여러 차례 시도한 뒤 본 작업에 들어갔기 때문에 이러한 작업을 야외에서 진행한다는 것은 결코 쉬운 일이 아니었지요.*

하지만 이중적이게도 정체되어 있는 고정된 대상보다는 살아 숨 쉬는 날것과 같은 대상을 선호했습니다. 드가는 그 생생한 장면과 움직임을 잡아둘 수 있도록 사진으로 찍어 그림을 그리는 데 활용했지요. 이러한 작업 방식은 일반적인 그림과는 전혀 다른

* 드가는 야외에서 그림을 그리는 외광파의 작업을 한심하게 생각했으며, 그들을 일렬로 세워놓고 전부 총살해버려야 한다는 농담을 한 적도 있다.

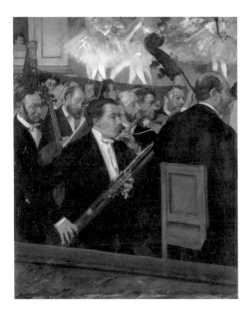

「오페라 오케스트라」, 에드가 드가,
1870년, 오르세 미술관, 56.6×46cm

「압생트」, 에드가 드가,
1984년, 오르세 미술관, 92×68.5cm

드가만의 독특한 시점과 구도들을 만들어냅니다. 「오페라 오케스트라」처럼 무대 위에서 춤을 추는 발레리나들의 상체가 프레임에 잘려버리거나 「카페에서」처럼 대상들을 한쪽 구석으로 배치한 것도 모자라 작품 속 테이블의 다리는 보이지도 않아 금방이라도 쓰러질 것만 같은 불안정한 구도를 연출하게 되지요. 이러한 독특한 시점과 구도에 익숙하지 않았던 당대의 비평가들은 말도 안 되는 구도로 그림을 그렸다며 '구도의 파괴자'라며 악평을 남기기도 하지요.

작품을 좀 더 들여다볼까요? 「오페라 오케스트라」가 파리 부르주아들의 일상을 그려낸 작품이라면 「압생트」는 그 반대에 위치해 있는 밑바닥 사람들의 모습을 담아낸 작품입니다. 두 남녀가 허탈한 표정으로 카페에 있습니다. 화면 좌측 하단에 길쭉이 놓인 것은 신문으로 보입니다. 당시에는 조간신문만 존재했으니 연출을 좋아하는 드가가 작품 속 상황이 아침이라는 것을 보여주려는 것 같습니다.

그녀 앞에는 당시 프랑스에서 유행했던 초록빛의 압생트라는 술이 놓여 있네요. 빈센트 반 고흐가 즐겨 마셨다고 전해지는 압생트는 향쑥과 아니스, 회향 등 여러 가지 향초들로 만든 증류수로, 가격은 저렴하지만 도수가 70도가 넘어 가난한 노동자들이 적은 돈으로 취기를 느낄 수 있는 질이 떨어지는 술이었지요. 안전성 따위는 전혀 고려하지 않았기에 환시, 우울증, 정신장애 등 각종 부작용이 빈번했고 이 술을 마시면 요정이 보인다 하여 '녹

색요정'이라는 별명을 갖기도 했습니다. 결국 많은 문제로 생산이 중단되었다가 1981년부터 관광사업의 하나로 다시 제조되고 있기는 하지만 현재 판매되는 술은 과거와는 전혀 다른, 이름만 같은 제품입니다.

두 사람은 연인 관계일 수도 있고 어젯밤에 처음 만나 함께 밤을 지낸 고객과 창부일 수도 있습니다. 그녀는 아침부터 저 독한 술을 마시며 인생을 포기한 듯한 표정을 짓고 있지만 함께 있는 남성은 마자그랑이라는 아이스커피를 마시며 전혀 관심 없다는 듯 먼 곳만 바라보고 있네요. 두 사람 사이에는 어떤 일이 있었던 걸까요? 드가는 명확한 해답없이 우리의 상상력을 자극하네요.

파리 서민들의 모습을 담은 작품을 하나 더 만나볼까요? 에밀 졸라가 소설 『목로주점』의 주인공 제르베즈의 직업을 세탁부로 정하는 계기가 되었다고 밝힌 「다림질하는 여인들」입니다. 다림질하다 거리낌 없이 하품하는 여인이 먼저 눈에 들어오네요. 장시간 이어지는 고된 노동으로 피곤했던 걸까요? 아니면 일하면서 마시고 있는 저 손에 든 술 때문일까요? 당시 여성 세탁부라는 직업은 비참하기 짝이 없는 직업이었습니다. 화면 중앙 하단에도 보이듯 철제 다리미를 데우기 위한 숯 접시가 곳곳에서 타오르는 작업실은 가만히 서 있기도 힘든 환경이었지요. 그런데 하루 12시간 넘게 쉬지 않고 일을 해야 하며, 그렇게 죽도록 일해서 받는 임금이라야 파리에서 방 한 칸 얻어 혼자 생활하기에도 부족한 터무니없는 돈이었습니다. 이런 상황이니 당시 파리의 노동자들에

「다림질하는 여인들」, 에드가 드가, 1884~1886년, 오르세 미술관, 76×81cm

겐 일하며 술을 마실 수 있도록 암묵적으로 허락을 해주는 것이었지요. 술기운이 아니면 버틸 수 없는 그런 삶을 보여주는 것입니다.

그럼에도 불구하고 여성들이 다림질하는 것은 그녀들이 선택할 수 있는 직업이 얼마 되지 않았기 때문입니다. 대개 여성들은 세탁부나 재봉사, 하녀나 모델 아니면 무희나 창부가 되는 것이 전부였지요. 그중에서도 세탁부가 가장 힘들다 보니 당시 파리 사

람들은 그녀들을 '예비 창부'라 칭하기도 했습니다. 에밀 졸라의 소설 『목로주점』의 주인공 제르베즈의 딸 나나도 결국 창부가 된 것처럼 말입니다. 이처럼 드가는 화려하고 아름다운 파리의 모습뿐 아니라 그 이면에 감춰진 파리의 진짜 날것 그대로의 모습을 화폭에 담아내며 그 시절의 생생한 모습을 우리에게 전해줍니다. 진정한 '파리의 화가'답게 말이지요.

파리의 신데렐라를 꿈꾸는 발레리나

앞서 언급했듯이 드가는 인생의 절반에 가까운 작품들을 발레리나로 채울 만큼 누구보다 그녀들의 삶에 깊은 애정과 관심을 가졌습니다. 당시 파리 부르주아들의 인기 있는 사교 장소 중 하나가 오페라 극장이다 보니 드가는 이곳에 드나들며 그녀들의 이야기에 예술적 흥미를 느꼈던 것이 아닐까 싶네요.

먼저 「발레 수업」이라는 작품을 살펴볼까요? 화면의 구도를 대각선으로 두고 인물들은 주로 위쪽에 배치함으로써 상대적으로 관람자와 가까운 곳에 해당하는 우측 하단은 여유롭게 자리하게 됩니다. 이에 20여 명이 넘는 인물들이 북적이고 있음에도 보는 이로 하여금 복잡하다는 느낌은 전혀 들지 않습니다. 이와 동시에 수직으로 뻗은 대리석 기둥과 높은 천장고는 작품에 구도적 안정감과 깊이감을 주고 있어 드가의 공간 활용능력이 얼마나 뛰어난지 느낄 수 있습니다.

「발레 수업」, 에드가 드가, 1873~1876년, 오르세 미술관, 85.5×75cm

화면 중앙에는 발레 마스터인 쥘 페로가 학생들을 지도하고 있네요. 그는 프랑스 최고의 발레리노 출신으로, 당시 발레의 중심지였던 러시아 상트페테르부르크에서 발레 마스터로 활동하다 귀국 후에는 파리에서 후학을 양성했지요. 그 주변으로는 수업에 열중하는 학생도 보이지만 딴짓을 하거나 지루한 표정과 함께 등을 긁고 있는 이도 있네요. 왠지 어린 발레리나들은 최고의 발레리나가 되는 것보다는 다른 데 목적이 있어 보이네요.

화면 우측 상단으로 시선을 옮겨볼까요? 옷을 잘 차려입은 몇몇 중년여성들이 보입니다. 과연 그녀들은 누구일까요? 어린 발레리나들의 학부모일 것이라고 이야기하는 사람들도 있지만 현실적으로 그건 아닐 것 같습니다. 이탈리아에서 처음 탄생한 발레는 루이 14세 시절 프랑스에서 전성기를 맞이하고 그 뒤 그 중심지는 러시아 상트페테르부르크로 옮겨갑니다. 더 이상 프랑스에서 발레는 귀족들의 전유물이 아니라 가난하고 가진 것이라고는 젊음과 미모밖에 없는 어린 여성들이 공연을 통해 부르주아들에게 자신을 선보이는 도구로 전락했지요. 오죽하면 당시 '오페라 극장은 창관이다'라는 말이 나돌았을까요? 대부분의 어린 발레리나들은 어려운 가정형편으로 교육비를 충당할 수 없었기 때문에 후원자가 필요했습니다. 그리고 돈 많은 부르주아들은 어린 그녀들을 후원하며 그녀와 암묵적인 거래를 이어갔지요. 당장 먹고 살기도 힘든 저 소녀들의 부모가 좋은 옷을 입고 수업에 참관하러 왔을까요? 그건 아니겠지요. 아마도 저 중년의 여성들은 어린 소

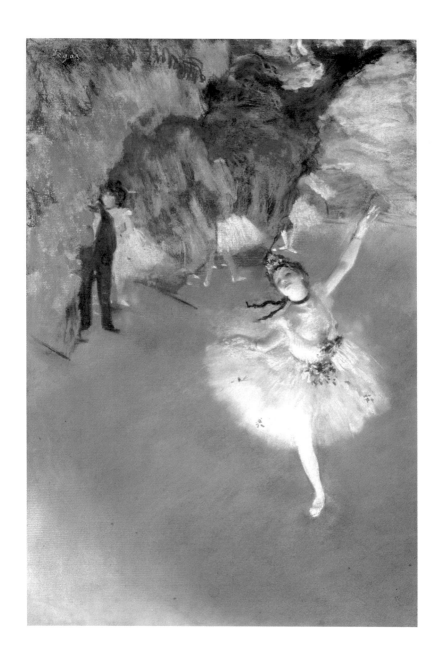

「에뚜왈」, 에드가 드가, 1876~1877년, 오르세 미술관, 58×42cm

녀와 후원자를 연결해주는 마담뚜가 아닐까 싶습니다.

또 다른 발레리나를 만나볼까요? 드가의 발레리나 작품 중 가장 유명한 「에뚜왈」(스타)입니다. 에뚜왈은 불어로 '별'이라는 뜻으로, 발레 공연의 수석무용수를 지칭합니다. 무대 위에서 가장 빛나는 주인공이자 유명인이었지요. 우리가 인기 연예인을 스타라고 표현하는 것도 여기에서 비롯된 것입니다. 지금 작품 속 에뚜왈은 아름다운 포즈로 춤을 추고 있네요. 그리고 화면 뒤편으로는 또 다른 발레리나들이 자신의 차례를 기다리는 듯 준비하는 모습이 보입니다. 그런데 발레 공연 무대와는 어울리지 않는 복장의 한 남성이 뒤편에 서서 그녀를 바라보고 있습니다. 그는 과연 누구일까요?

발레는 부르주아들을 위한 공연이었으며 그중에서도 비싼 입장권을 사거나 많은 후원을 한 소수의 인원에게는 공연뿐 아니라 발레리나들의 연습실과 탈의실까지도 드나들 수 있는 통행권이 주어졌지요. 그들은 그렇게 무대 뒤편의 감춰진 은밀한 공간까지 탐닉하며 후원자를 찾는 어린 발레리나들을 물색했습니다. 어쩌면 저 무대 뒤편의 남성은 새로운 발레리나를 찾으러 이곳에 왔거나 자신이 후원하는 발레리나를 에뚜왈로 만들고 그 모습을 흐뭇하게 바라보는 것일지도 모릅니다.

드가는 1,500여 점에 가까운 발레리나의 작품을 전부 현장에서 목격하고 사실적으로만 그렸던 것은 아닙니다. 아마 그 모든 작품을 다 장면을 목격하고 그리려면 평생을 쉬지 않고 공연만

봐야 했을 것입니다. 드가는 친구 알베르 에슈에게 발레 심사장 입장권을 부탁하는 편지를 보내며 이와 같은 말을 전합니다. "실제로 보지도 않고 발레리나들의 공연 장면을 그렇게 많이 그린 것이 조금은 부끄럽다네."*

드가는 이 문제를 카메라로 해결했습니다. 그는 당시 집 한 채 가격과 비슷한 고가의 휴대용 카메라를 가지고 다니며 현장에서 필요한 사진들을 찍고 그 사진을 그대로 그리거나 때로는 사진 속 모델들의 모습을 임의로 조합해 완전히 새로운 장면들을 만들어내기도 했습니다. 이를 통해 우리는 드가가 그림을 그릴 때 우연이 아닌 철저히 계산되고 연출된 장면을 그리려 했다는 것을 다시 한번 명확히 느껴볼 수 있네요. 결국 「에뚜왈」 뒤에서 그녀

* 제임스 H 루빈, 『인상주의』(Art&ideas, 2001), p. 195.

를 바라보는 저 남성과 「발레 수업」에서 어린 소녀들을 바라보는 중년의 여성들은 결코 우연히 등장하는 것이 아니라 드가가 의도적으로 우리에게 전하는 메시지인 것입니다.

ORANGERIE

모네의 안식처가 된
지베르니 정원과
오랑주리 미술관

3

파리에서 서쪽으로 68킬로미터 정도 떨어진 조용한 시골 마을인 지베르니는 인상파의 거장 클로드 모네의 마지막 안식처이자 예술의 원천이었던 곳입니다. 성공을 이루기 전, 젊은 날의 모네는 화단의 냉대와 부족한 경제개념으로 한 곳에 정착하지 못하고 이곳저곳을 떠돌아다녀야만 했지요. 그는 1871년 파리에서 쫓겨나다시피 떠난 이후 아르장퇴유와 베퇴유, 푸아시 등 많은 곳을 거쳐 지베르니로 찾아옵니다. 그런데 모네는 매번 새로운 보금자리를 찾을 때마다 가장 중요하게 고려했던 부분이 꽃을 심을 수 있는 화단과 조그맣더라도 손수 가꿀 수 있는 정원의 유무였습니다. 본인 스스로 "내가 화가가 된 것은 꽃 때문이었고, 화가가 되지 않았더라면 정원사가 되었을 것이다"라고 고백한 것처럼 모네만큼이나 꽃을 사랑한 화가가 또 있을까 싶습니다.

　　"나의 작품을 이해하는 데는 백 마디의 말보다 내 정원을 한번 둘러보는 것이 더 낫다"라는 모네의 말처럼 지베르니에 있는 모네의 정원은 그의 작품세계를 이해하는 데 큰 도움을 줍니다. 더욱이 그는 1883년 43세가 되던 해 이곳에 정착해 1926년 86세로 숨을 거두는 순간까지 정확히 인생의 절반인 43년간을 지베르니에서 보냈기에 마을 곳곳에서 그의 흔적이 묻어납니다. 때문에 클로드 모네를 좋아하는 사람이라면 반드시 찾아가 보아야 하는

성지와도 같은 곳이지요.

모네에게 있어서 정원이란 무엇일까요? 모네는 인생을 살아가며 찾아오는 수많은 시련과 고통으로부터 위로와 휴식을 가져다 주었으며, 자신의 예술을 있게 한 원천이 바로 정원이었다고 이야기합니다. 그의 정원과 그곳에서 탄생한 작품들이 여러분들에게도 작은 위로와 휴식이 되기를 바라며 지베르니로 함께 떠나볼까 합니다.

아내 카미유가 세상을 떠날 즈음 모네에게는 새로운 거처가 필요했습니다. 백화점 소유주 에르네스트 오슈데는 이전부터 무명에 가까웠던 모네에게 작품 의뢰와 함께 작업실을 마련해주는 등 경제적으로 큰 도움을 주었지요. 하지만 사업에 실패하고 오갈 데가 없어진 그는 부인과 여섯 명의 아이들을 데리고 모네의 집을 찾습니다. 자연스레 가까워진 두 가족은 마치 처음부터 하나의 가족인 것처럼 서로를 의지합니다. 아이들은 친형제처럼 자랐으며* 에르네스트의 부인 알리스는 자궁암으로 병석에 누워 있던 카미유를 헌신적으로 간호하고 집안 살림을 도맡는 등 모네에게 정신적으로 큰 의지와 버팀목이 되었습니다.

혹 어떤 이들은 이때부터 모네와 알리스가 사랑을 나누는 내연관계가 아닐까 하는 확인되지 않는 이야기를 하지만, 이는 사실이 아닌 것으로 추정됩니다. 아내 카미유가 살아 있는 동안에

* 모네의 큰아들 장 모네는 1897년 에르네스트 오슈데의 둘째 딸이자 훗날 자신의 의붓딸이 되는 블랑쉬와 결혼할 만큼 두 가족의 관계는 매우 특별했다.

지베르니 정원

는 에르네스트도 함께 모네의 집에 기거하고 있었고, 모네와 에르네스트는 이후에도 상당 기간 친분을 이어가기 때문에 정황상 그런 일은 불가능에 가깝습니다.[*] 이후 카미유가 세상을 떠나자 모네는 늘어난 가족들을 위해서라도 넓은 공간으로 거처를 옮겨야만 했지요. 에르네스트는 사업을 재개하러 다시 파리로 떠나지만 가족의 생계를 책임질 수 없었기에 알리스는 아이들과 함께 모네의 집에 더 머무르기로 합니다. 아마 이 시기부터 자연스레 모네와 알리스의 관계과 발전된 것이라고 볼 수 있지요.

[*] 클로드 모네와 알리스 오슈데는 1892년 에르네스트 오슈데가 사망하고 난 이후에 정식으로 결혼한다.

지베르니 정원의 모네

이미 산업화의 때가 묻어 있거나 사람들로 북적거리는 복잡한 도시에서는 안정감을 찾을 수 없었던 모네는 방황 끝에 1883년 새로운 가족들과 함께 파리에서 조금 떨어진 지베르니를 찾게 됩니다. 이곳은 당시 인구가 300명밖에 되지 않고 도시의 번잡함도 느껴지지 않는 조용한 전원마을이지요. 거기에 5킬로미터 정도 떨어진 인근 베르농에는 아이들을 위한 학교와 기차역도 있어 모든 조건이 완벽했습니다. 지베르니에 처음 방문한 모네는 낙원과도 같은 곳이라며 마지막 안식처를 찾았다는 기쁨을 감추지 못합니다. 이 무렵, 화단에서도 서서히 인정을 받으며 경제적으로 여유를 찾은 모네는 25,000프랑(약 3억 원)에 기존의 농가와 3,000평

가량의 땅을 매입해 가족을 위해 집을 개조하고 본격적으로 정원을 가꾸어나갑니다.

동료들이 모네가 그림을 그리는 시간보다 정원을 가꾸는 시간이 더 많다고 이야기할 만큼 그는 정원에 푹 빠져들었지요. 네덜란드로 그림 여행을 떠났을 땐 드넓게 펼쳐진 튤립밭을 보고 "나에게 주어진 색채로는 이 아름다움을 결코 담아낼 수 없다"라며 그림은 그리지 않고 구근을 구하거나 인근 농가를 찾아다니며 원예기술을 익히는 데 시간을 다 쓸 정도였습니다. 다양한 색조로 그림을 그리듯 모네는 여러 품종과 다양한 색채의 꽃들로 정원을 하나하나 채워나갑니다. 특히 집과 대문을 연결하는 '그랑 알레'라는 산책로는 자신이 가장 좋아하는 꽃들로 치장했는데요, 그중에서도 아이리스가 가득 채워져 있을 때의 풍경을 자랑스러워하며 작품으로 남기기도 했지요.

유달리 보라색 꽃을 좋아했던 모네의 「아이리스가 있는 모네의 정원」이라는 작품입니다. 흐리거나 비가 내리지 않고 맑은 날씨가 몇 주간 계속 이어지는 프랑스의 쾌청한 여름날 지베르니를 찾으면 지금도 아이리스가 가득 채워진 그의 정원을 만나볼 수 있습니다. 마치 강렬한 태양 빛 아래 보랏빛 안개가 흐르는 것만 같은 몽환적인 풍경을 맞닥뜨리자면 모네처럼 그림을 그려야 할 것 같은 기분에 휩싸이기도 하지요.

모네는 정원을 가꾸며 가족들과 함께하는 지베르니의 생활을 무척이나 만족스러워했습니다. 앞서 보았던 「루앙 대성당」 연작

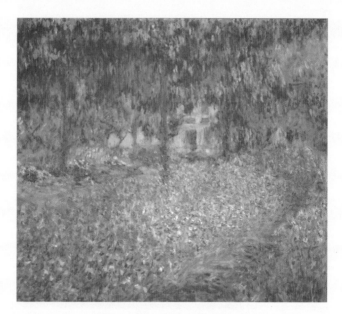

「아이리스가 있는 모네의 정원」, 클로드 모네,
1900년, 오르세 미술관, 92.6×81.6cm

을 그리기 위해 장기간 집을 떠나게 되자 "내 심장은 언제나 지베
르니에 머무르고 있다오. 당신과 내 정원 그리고 나의 모든 것들
을 그곳에 두고 루앙에 와 있는 것이 너무나도 고통스럽다오"라
며 알리스에게 보내는 편지에 지베르니에 대한 애착을 드러내기
도 합니다.

모네의 가장 위대한 걸작
「수련 대장식화」

　　모네의 정원은 로맨틱 정원이라 불리는 집 앞의 '꽃의 정원'과 길 건너편에 있는 '물의 정원'으로 구성되어 있습니다. 그중에서도 많은 사람의 발걸음을 멈추게 하는 곳은 빛나는 연못 위로 수련이 화사하게 피어 있는 물의 정원입니다. 지베르니에 정착한 지 10년이 흐른 뒤 모네는 집 맞은편에 조그마한 연못이 있는 1,200평 정도의 땅을 매입하고 물의 정원을 꾸미기 시작합니다. 초기에는 강물의 정체와 범람이 우려되어 마을 주민들의 강렬한 반대에 부딪히지요. 당시 모네는 예술가가 받을 수 있는 최고의 훈장인 레지옹 도뇌르를 받는 등* 정치적 영향력도 상당했기

*　1888년 프랑스 정부에서는 클로드 모네에게 최고의 훈장인 레지옹 도뇌르를 수여한다. 하지만 예술에 불필요한 장식과 과도한 명예에 현혹되고 싶지 않다며 그는 훈장 수여를 거부한다. 레지옹 도뇌르는 당사자가 수여를 거부하더라도 임명 자체는 유지되며 명예전당에는 기록이 남는다. 클로드 모네와 구스타브 쿠르베처럼 레지옹 도뇌르 훈장 수여를 거부한 이들이 있어 수여와 임명은 구분 지을 필요가 있다.

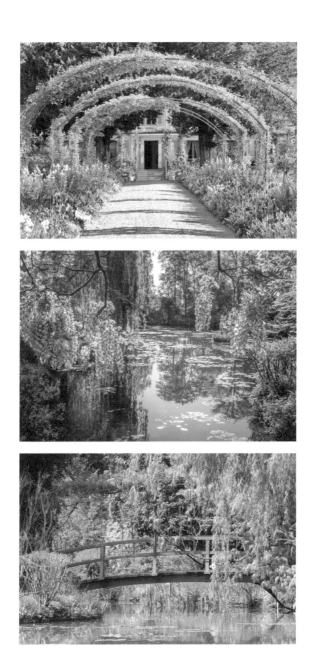

그랑 알레(맨 위), 물의 정원(가운데), 일본식 다리(아래)

에 도지사의 허락으로 우여곡절 끝에 물의 정원을 가꿀 수 있게 되었습니다.[*] 하지만 이 때문에 마을 주민들과의 사이는 급격히 틀어지는데요, 현재 모네가 마을 사람들에게 남겨준 많은 선물을 생각한다면 결과적으로 서로에게 모두 잘된 일이 아닐까 싶네요.

모네가 이렇게까지 물의 정원을 가꾸고 싶었던 것은 의외로 그림 때문은 아니었습니다. "나는 물을 사랑하고, 꽃도 무척 사랑한다. 그래서 연못에 물을 채워 주변을 식물로 장식하고 그곳에서 사색을 즐기고 싶었을 뿐이다"라는 그의 말처럼 물의 정원과 수련들은 처음부터 작품 소재는 아니었습니다. 실제 물의 정원을 만들고 그 뒤로 4년간 이와 관련된 작품은 단 3점뿐이었으니 정원 자체의 목적이 더 컸던 것은 확실해 보입니다. 모네는 가지를 늘어뜨린 버드나무와 그사이에 오래된 포플러, 사시나무를 심고, 연못에는 수련을 아름답게 심어두고서는 그 주변 화단에는 모란과 대나무, 수국과 철쭉 등을 심어 이국적인 느낌을 더하려 공을 들였습니다. 그중에서도 수련만 돌보는 전담 정원사를 따로 고용하고 정원 한쪽에는 그를 위한 집까지 새로 마련할 정도로 수련을 향한 모네의 관심과 애착은 남달랐지요.

훗날 모네는 수련과 관련해 다음과 같은 말을 남기기도 합니다.

"수련은 단순히 관상용으로만 심었을 뿐 단 한 번도 그릴 생각은 하지 않았습니다. 물의 정원 구석에 놓인 벤치에 앉아 매일 연

[*]　Gérard Poulouin, 『Conversations à Giverny: Claude Monet et OctaveMirbeau』(Presses universitaires de Caen, 2007), p. 744.

못과 수련을 바라보며 명상을 즐겼고 자연스레 그 풍경과 색들은 나의 머릿속에 자리 잡기 시작했습니다. 그리고 어느 순간 나는 수련을 통해 황홀경을 맛보았지요. 정신을 차려보니 부랴부랴 팔레트를 집어 들고 그림을 그리는 나 자신을 발견했습니다."

1899년 이후 모네는 수련을 주제로 한 작품만 250여 점을 남길 만큼 수련에 빠져들더니 다른 주제의 작품들이 서서히 자취를 감추게 됩니다. 모네가 남긴 다양한 「수련」 연작들은 세계 곳곳의 미술관에서 만나볼 수 있는데요, 그중 가장 돋보이는 작품은 오랑주리 미술관에 전시된 「수련 대장식화」입니다. 이 작품은 모네의 인생에서 가장 위대한 걸작으로 꼽히며, 그의 말년 인생과 맞바꾼 작품이라고 이야기할 만큼 모네는 이 작품을 위해 정신적·육체적으로 자신의 모든 것을 바칩니다.

모네가 대장식화 작업을 본격적으로 시작하기 전, 그는 인생에서 가장 힘들고 고통스러운 시간을 보내고 있었습니다. 인생의 동반자였던 알리스가 세상을 떠났고 그의 큰아들 장도 지병이었던 신경쇠약 발작으로 모네 곁을 떠납니다. 그에 더해 이 시기쯤 모네의 양쪽 눈은 백내장에 걸려 서서히 시력을 잃고 있었지요. 그림에 진절머리가 난다며 붓과 물감을 집어 던지고 칩거 생활에 들어갈 정도로 모네는 지독한 절망 속에 갇혀 있었습니다. 하지만 남은 가족들의 사랑과 정원에서 얻은 위로로 2년에 가까운 칩거를 끝내고 다시 붓을 들게 되지요.

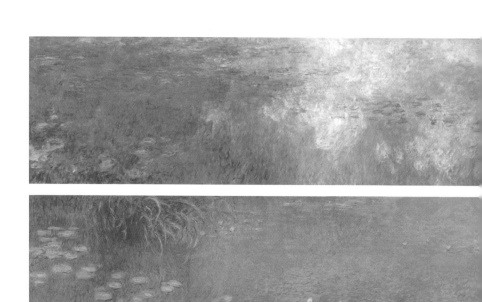

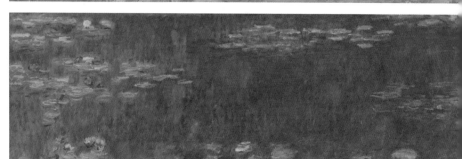

오랑주리, 「수련 대장식화」(서쪽 4작품)

오랑주리, 「수련 대장식화」(동쪽 4 작품)

「수련 대장식화」를 그리는 모네

모네는 자신이 수련을 통해 받은 위로를 다른 이에게도 전하고자 오직 수련만을 주제로 전시장을 가득 채우는 대형 프로젝트를 구상합니다. 최초의 계획은 작은 방 하나를 겨우 채울 수 있는 20미터 내외 크기의 패널 2개로 구성된 작품이었습니다. 하지만 작업을 시작한 지 얼마 지나지 않아 발발한 제1차 세계대전은 그의 작업에 큰 변화를 주지요. 친구 르누아르와 클레망소의 아들들이 전장에서 부상하고 돌아왔고, 모네의 의붓아들 장-피에르와 막내아들 미셸이 연이어 징집되어 전장으로 향하자 하루하루가 불안하고 초조한 시간이었습니다. 수많은 젊은이가 조국을 지키다 목숨을 잃어가는 모습을 보며 "이렇게 많은 사람이 우리를 위해 고통받고 죽어가고 있는데 안일하게 그림을 그리는 것은 너무

나 부끄러운 일이 아닌가"라며 프랑스 총리이자 친구인 클레망소에게 털어놓습니다. 그리고 모네는 클레망소와 논의 끝에 지금의 형태인 21개의 패널 위에 구성된 8개의 작품으로 확대하여 제작하며, 모네는 자신의 인생에서 마지막이 될 작품을 조금씩 채워나가기 시작합니다.

하지만 세로 길이 2미터에, 가로 길이 총 91미터라는 상상을 초월하는 이 방대한 그림을 그리기에 그의 몸은 너무나 늙고 지쳐 있었지요. 행여나 시력을 완전히 잃어버릴까 하는 두려움에 차일피일 미루었던 백내장 수술은 결국 온 세상이 안개가 낀 것처럼 그의 눈을 덮어버렸습니다. 당시 오른쪽 눈은 시력이 거의 사라졌고 그나마 왼쪽 눈도 제 기능을 하지 못하는 수준이었습니다. 결국 사물을 분간하는 것조차 힘들어 1923년 3차례에 걸쳐 백내장 수술을 받게 되었지만 그 뒤에 찾아온 후유증은 모네를 더욱더 고통스럽게 했습니다. 초기에는 모든 것이 노랗게 보이는 황시증에 시달리다 이후에는 반대로 청시증이 연달아 찾아오며 정상적인 작업 활동 자체가 불가능한 상황이었지요. 이 당시 모네는 모든 것이 끝났다며 죽을 만큼 고통스러워하지만, 죽기 전에 꼭 작품을 완성하고 싶다는 열망으로 지난 수십 년간 화가로 살아온 기억에만 의존한 채 붓질을 이어나갑니다.

"내가 비록 색을 정확히 구분할 수 없지만 사용하는 물감 튜브에 적힌 글을 보고 원하는 색을 찾고 있다오. 내 팔레트 위에 짜놓은 색들이 어떤 느낌이고 그것들을 어떻게 칠해야 하는지 나의

몸은 아직 기억하고 있소."(조르주 클레망소에게 보내는 편지 중) 클레망소는 직접 독일의 칼 자이스에서 모네를 위한 특수 안경을 제작하는 등 모네를 자주 찾으며 많은 조언과 응원을 아끼지 않았습니다.

그리고 1926년 어느 날, 모네는 클레망소에게 작품이 거의 다 완성되었다는 소식과 함께 "봄이 오면 꽃을 볼 수 있을 거야. 나는 그곳에 없겠지만 말이네"라는 편지를 보내지요. 그렇게 모네는 인생의 끝사락 위에 위태로이 서 있었습니다. 암세포가 폐를 가득 채우고 숨쉬기마저 고통스러운 상황에서도 작품을 마무리하기 위해 붓질을 이어가던 모네는 결국 1926년 12월 5일, 86세의 나이로 세상을 떠납니다.

그는 둘째 아들 미셸에게 다음과 같은 유언을 남깁니다.

"그냥 남들처럼 평범한 장례를 치르거라. 꽃이나 화환은 절대 해서는 안 된다. 내가 사랑하는 정원의 꽃들이 장례식을 위해 꺾이는 건 절대 용납할 수 없다."

그렇게 밀풀로만 장식된 모네의 시신은 아내 알리스의 곁에 묻힙니다. 이후 모네가 사전에 선정해 둔 21개의 패널은 오랑주리로 옮겨졌으며, 이듬해 1927년 5월, 오랑주리 미술관의 개관과 함께 「수련 대장식화」는 세상에 그 모습을 보이게 됩니다.[*]

모네는 작품을 기증하며 몇 가지 부탁을 남기기도 했는데요,

[*] 데브라 맥코프, 『모네가 사랑한 정원(중앙, 2016)』, p.222.

관람자들이 작품 본연의 색을 잘 느낄 수 있도록 작품에 광택제를 바르지 말 것, 그리고 자신이 수련을 보며 느꼈던 그 황홀경이 오롯이 전달될 수 있도록 물의 정원과 최대한 비슷한 환경을 조성할 것을 당부했습니다. 이에 따라 오랑주리 미술관은 인공조명이 아닌 자연광으로 작품을 전시하고 있으며, 전시실은 작품 이외에는 어떠한 색채도 칠하지 않은 흰색의 벽면으로 장식됩니다. 이러한 환경으로 오랑주리 미술관의 「수련 대장식화」는 자연광이 기상과 시간 대에 따라 변화하며 때에 따라 작품이 전해주는 그 감정이 달라지기도 합니다.

"저는 일상에 지친 많은 사람이 잔잔한 연못 위에 피어난 수련을 바라보며 마음을 가라앉히고 삶의 여유와 위로를 전해 받기를 바랍니다"

모네의 말처럼 파리를 방문하게 된다면 위대한 예술가 클로드 모네가 자신의 마지막 인생 12년과 바꾸어 우리에게 선물한 여유로운 행복의 위로를 꼭 받기를 바랍니다.

RODIN

❦

신의 손을 훔친 조각가
로댕 미술관

4

파리에 있는 수많은 미술관 중 가장 편안하고 여유 있게 둘러볼 미술관을 추천한다면 단연 로댕 미술관을 꼽습니다. 프랑스 최고의 조각가인 오귀스트 로댕Auguste Rodin을 위한 미술관답게 그의 초기부터 전성기를 거쳐 말년 작품까지 총 7,000여 점을 소장하고 있으며, 로댕이 개인적으로 수집한 각종 예술작품과 공예품들 그리고 로댕의 제자이자 라이벌, 연인이기도 했던 카미유 클로델Camille Claudel의 작품까지 방대한 컬렉션을 자랑하지요. 거기에 더해 미술관 앞뒤로 펼쳐진 드넓은 정원은 놓칠 수 없는 이곳의 또 다른 매력이기도 합니다. 그런데 이런 완벽한 미술관을 찾는 이들이 루브르 박물관의 10분의 1도 채 되지 않으니 얼마나 여유롭고 평화로운 분위기일지 상상해보길 바랍니다. 파리에서 생활할 당시 이곳을 찾아 종종 여유를 즐겼던 저로서는 로댕 미술관이 지금처럼 계속 소외당하고 외면받아 이러한 여유로움이 계속 이어가길 바라는 이기적인 마음이 들기도 합니다.

로댕 미술관은 코로나 이전까지만 하더라도 정원과 미술관을 함께 둘러볼 수 있는 통합 입장권과 별개로 정원만 둘러보는 입장권을 따로 판매할 만큼 이곳의 정원은 그들의 큰 자랑거리입니다. 관광객이 아닌 파리 시민들조차 사색과 여유를 즐기려 종종 찾을 정도이니, 로댕 미술관을 방문할 예정이라면 정원에서 충분

로댕 갤러리 정원

히 여유로운 산책을 즐길 수 있도록 시간적 여유를 갖고 방문하는 것이 좋습니다.

로댕 미술관은 입장하는 곳 바로 앞에 펼쳐진 정원에서 로댕의 결작들인 「생각하는 사람」, 「지옥문」, 「칼레의 시민들」 등을 먼저 살펴본 뒤 비롱 저택이라 불리는 본관을 둘러보는 것을 추천합니다. 본관 1, 2층에서는 그의 또 다른 결작들과 카미유 클로델의 작품을 동시에 만나볼 수 있습니다. 마지막으로 저택 뒤편에 펼쳐진 후원도 놓칠 수 없는 장소이지요. 드넓은 후원 곳곳에 로댕의 조각들이 수놓여 있으니 정원에 있는 카페에서 프렌치 카페한 잔을 주문해 여유로운 산책을 즐기면서 작품들을 감상한다면로댕과 그의 작품 세계를 오롯이 느껴볼 수 있습니다.

지옥의 비참한 광경에
사색에 잠긴 시인

로댕 미술관 앞쪽 정원에 들어서면 우측 편에서 우리의 시선을 강하게 끌어당기는 작품이 있습니다. 바로 로댕의 걸작이자 세상에서 가장 유명한 조각상인 「생각하는 사람」이지요. 이 작품은 원래 1880년 로댕이 프랑스 정부로부터 파리에 새로이 건립될 장식예술미술관의 출입문을 제작해달라는 의뢰를 받고 시작하게 된 「지옥문」의 상부 패널에 들어갈 부조 가운데 하나였습니다. 하지만 작품의 완성이 계속 늦어지자 로댕은 이 작품만 별도로 떼어내어 크게 제작한 뒤 1904년 살롱전에 출품해 큰 파장을 불러일으키지요. 이에 수많은 조소가 잇따르자 로댕의 열렬한 팬이었던 예술잡지 「삶과 예술」의 편집장 가브리엘 무레는 모금운동을 통해 작품을 매입한 후 파리시에 기증했고, 이후 1906년 팡테옹 광장에 자리 잡게 되었습니다. 프랑스 최고의 지성집단이라 불리는 소르본 대학과 마주하는 곳인 팡테옹 광장은 그 의미

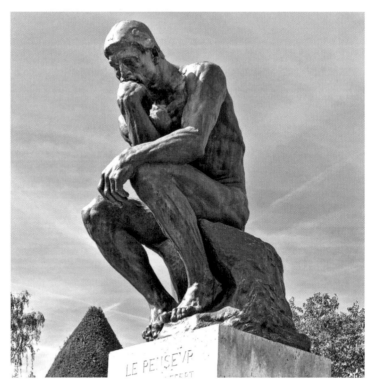

「생각하는 사람」, 오귀스트 로댕, 1880~1904년, 로댕 미술관, 180×98×145cm

와 가치에 있어 「생각하는 사람」과 완벽하게 걸맞은 장소였지요. 작가이자 정치인이었던 레옹 도네는 "생각하는 사람은 이 광장을 위해 만들어진 것처럼 광장을 완벽하게 빛내고 있으며 최고의 공공기념비이다"라는 말을 남겼을 정도입니다.

하지만 당시 우파 정권에서는 작품 전시를 자신들의 정치적 업적으로 포장하고 작품을 '우파정권의 상징'으로 이용했습니다.

결국 1922년 좌파 노동자 정권이 들어서자 "노동자들의 시위 장소에 걸리적거린다"라는 평계와 무지에서 비롯된 판단으로 작품은 로댕 미술관으로 자리를 옮겨야만 했습니다.* 「생각하는 사람」은 로댕이 자신의 무덤 위에 작품을 장식해달라고 했을 만큼 그가 가장 사랑했던 작품인데, 이 모습을 지켜봤다면 기가 차지 않았을까 싶네요. 「생각하는 사람」은 의외로 다양한 장소에서 만나볼 수 있는데요, 총 28개가 제작되었으며, 그중 1번은 로댕 미술관이 소장하고 있고 뫼동에 있는 로댕의 무덤 그리고 삼성재단에서도 소장하고 있습니다.

　「생각하는 사람」이 장식된 「지옥문」은 14세기 이탈리아의 대문호 단테가 고대 로마의 시성 베르길리우스의 안내로 지옥과 천국을 다녀온 경험담을 쓴 『신곡』의 지옥 편을 배경으로 제작한 작품입니다. 지옥문 상단 티파늄 앞쪽으로 덩그러니 분리된 고요한 공간에 자리 잡은 「생각하는 사람」은 발아래 지옥의 광경을 바라보며 생각에 잠겨 있습니다. 그는 침착하고 냉정한 표정으로 묵묵히 그 광경을 바라보고 있지만 머리부터 발끝까지 온몸의 근육은 부풀어 올라 터질 듯 힘이 들어가 있고, 두려움 때문인지 그의 발가락은 땅속 깊숙이 자리 잡은 나무뿌리처럼 땅을 움켜쥐고 있네요. 처참하고 혼란스러운 광경이지만 그는 평정심을 잃지 않으려 안간힘을 다하며 생각에 잠겨 있는 것만 같습니다.

*　베르나르 샹피뇰르, 『로댕』(시공아트, 2009), p. 118.

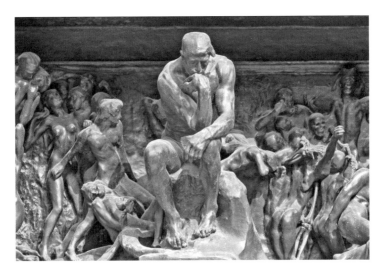

「지옥문」 상단 일부

그는 과연 누구이고, 어떤 생각을 하고 있는 걸까요? 여기에는 다양한 의견들이 있는데요, 혹자는 「지옥문」이 단테의 『신곡』을 바탕으로 제작되었기 때문에 「생각하는 사람」은 단테를 묘사한 것이라고 이야기합니다. 하지만 일반적으로 다른 작품 속에 등장하는 단테의 모습과는 많은 차이를 보이지요. 사실 이 작품의 제목이 처음부터 「생각하는 사람」은 아니었습니다. 석고상을 청동으로 제작하는 과정에서 주물 장인들이 작품이 미켈란젤로의 「로렌초 데 메디치」와 포즈가 비슷하다며 로렌초 데 메디치의 별칭인 「생각하는 사람」을 작품명으로 부르기 시작하며 자연스레 제목이 바뀐 것이지요. 로댕이 붙인 원제목은 「시인」으로, 그는 스

스로를 시인이라 칭했기에 어쩌면 작품 속 주인공은 로댕 자신일지도 모릅니다. 또한 시는 지성을 뜻하니 '시인'이라는 제목 그대로 깨달음을 얻은 인간을 표현한 것일 수도 있겠네요.

그렇다면 「생각하는 사람」은 단테가 지옥의 참혹하고 잔인한 광경을 보고 두려움에 빠져 있는 모습일까요? 아니면 깨달음을 얻는 순간의 시인 모습일까요? 그것도 아니라면 20년 넘게 「지옥문」에 매달려 왔음에도 끝이 보이지 않는 작품을 마주하고 불안과 고민에 빠져 있는 로댕 자신의 모습일까요? 여러분은 작품 속 주인공이 어떻게 느껴지나요?

노블레스 오블리주의 상징
「칼레의 시민들」

1871년, 보불전쟁에서 패배한 뒤 프랑스는 바닥에 떨어진 애국심과 국가적 자긍심을 고취할 목적으로 다양한 공공 사업을 진행합니다. 이러한 분위기에 편승한 칼레시는 백년전쟁 당시 도시를 구한 위대한 영웅의 이야기를 로댕에게 의뢰하지요. 이렇게 탄생한 「칼레의 시민들」은 중세의 시인 프루아사르*가 쓴 『연대기』에 등장하는, 프랑스와 영국 간에 벌어진 백년전쟁을 배경으로 하고 있습니다.

1347년 8월 3일은 칼레시의 치욕스러운 날로 기억되고 있습니다. 이 날은 11개월 동안의 길었던 항쟁을 끝내고 영국의 왕 에드워드 3세에게 칼레시가 항복을 선언한 날이었지요. 침략자인

* 장 프루아사르(1337~1410): 프랑스 문화권의 시인이자 역사가. 중세 기사도 문화를 꽃피운 『멜리아도르』와 함께 다양한 시를 남겼다. 그중 백년전쟁의 이야기를 서술한 『연대기』는 역사적 사료로 중요한 가치를 담고 있다.

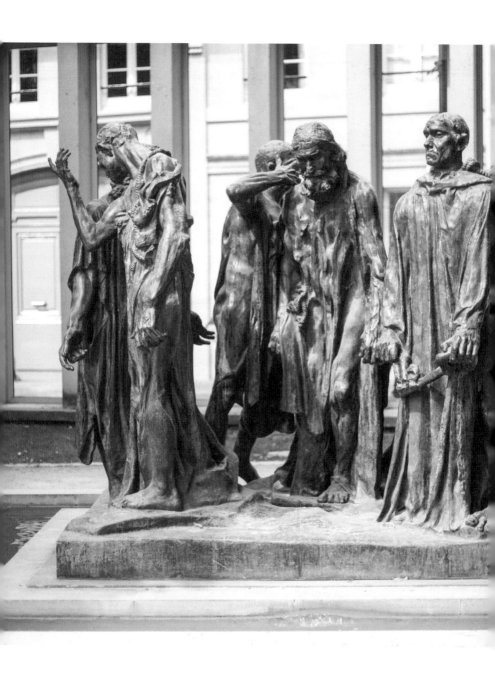

「칼레의 시민들」, 오귀스트 로댕, 1884~1889년, 로댕 미술관, 231×245×203cm

에드워드 3세는 시민들 스스로 뽑은 6명의 대표자가 처형에 사용될 포승줄을 목에 걸고 직접 성문 열쇠를 들고 나온다면 그들 이외의 시민들은 살려주겠다는 항복 조건을 내겁니다. 일 년에 가까운 시간 동안 자신의 발목을 붙잡았던 칼레 시민들에게 치욕을 주고 앞으로 있을 전투에 대비한 본보기가 필요했던 것이지요. 아마 조건을 내걸었던 에드워드 3세는 그 누구도 나서지 않을 것이라 생각하며 칼레 시민들을 비웃고 있었을 겁니다.

굴욕적인 항복 조건에 분노의 피눈물을 흘리던 중 도시에서 가장 부유하고 명망 높았던 외스타슈 드 생피에르는 자신이 처형대에 서겠노라며 나섭니다. 그가 자신의 목숨뿐 아니라 모든 재산도 함께 내놓겠다고 하자 그 행동에 용기를 얻은 다섯 명의 지원자가 그를 따릅니다. 허름한 옷차림에 스스로 포승줄을 걸고 목에 주렁주렁 열쇠를 매단 이들이 맨발로 성문을 나서는 모습을 본 칼레 시민들은 만감이 교차했을 겁니다. 기록에 따르면 이야기는 평화롭게 끝을 맺습

앙드리외 당드레

외스타슈 드 생피에르

자크 드 비상

장 데르

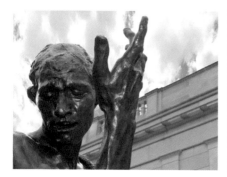

피에르 드 비상

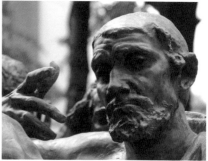

장 드 핀네

「칼레의 시민들」

니다. 당시 전쟁에 동행하고 있었던 영국의 왕비이자 정치 고문이었던 필리파는 저렇게 의로운 인물들을 처형하게 되면 행여나 태중의 아이에게 해가 될지도 모른다는 이유로 그들을 용서해줄 것을 간청합니다. 로댕은 높은 사회적 신분에 상응하는 도덕적 의무를 보여주는 노블레스 오블리주의 상징과도 같은 이 이야기를 몇 번이고 반복해서 읽어 내려가며 자신이 해석한 이들의 이야기를 조각하기로 합니다.

로댕은 1884년 작품을 의뢰받고 완성하기까지 무려 11년 동안 많은 난관에 부딪힙니다. 우선 칼레시가 처음 요구했던 작품은 높은 기단 위에 영웅적인 모습으로 등장하는 생피에르의 단독 조각상이었습니다. 마치 우리네 광화문 광장에 우뚝 선 이순신 장군상과도 같은 형태의 모습이었지요. 하지만 로댕은 이 사건이 생피에르 단 한 사람이 아닌 칼레 시민 모두의 이야기이며 높은 기단은 그들의 감정과 갈등을 오롯이 전달하는 데 방해가 된다고 생각했습니다. 그래서 6명의 시민이 모두 등장하고 시민들 눈높이에 맞춘 낮은 기단을 배치할 것을 요청합니다. 거기에 로댕은 제작 비용으로 「지옥문」보다 더 많은 35,000프랑을 요청하는데, 처음 칼레시에서는 비용은 크게 문제 삼지 않았습니다. 하지만 이후 시의 복권사업 실패 등 여러 재정적 문제가 겹치며 작품이 7년간 생자크 거리 마구간에 방치되는 등 작품을 완성하기까지 여러 문제가 발생하게 되었습니다.

로댕은 작품이 관례에서 벗어날 때 자신이 부딪혀야 할 장벽

이 어떠한지 잘 알고 있었기에 끈기를 갖고 칼레시를 설득합니다. "저는 파리에서도 기존의 아카데미 양식과 맞서 싸우고 있습니다. 하지만 지옥문은 제가 원하는 방식대로 작업하고 있으며, 최고의 걸작이 될 것이라 예상합니다. 생피에르도 제게 맡겨주신다면 위대한 작품이 탄생할 거라 믿습니다." "「칼레의 시민들」은 가장 진보적이면서도 독보적인 기념물이 될 것이니 마음을 놓길 바랍니다. 여러분의 비용은 그 값을 충분히 치르고도 남을 것입니다."

많은 우여곡절 끝에 1886년 칼레 시청사 앞에서 제막식을 하게 된 「칼레의 시민들」은 발표 직후부터 큰 센세이션을 일으킵니다. 작품들을 들여다보면 여느 위인 상에서나 쉽게 발견할 수 있는 영웅적인 모습은 전혀 찾아볼 수가 없습니다. 이들은 지금 바지와 셔츠를 벗고 목에는 포승줄을 매단 채 맨발로 성문 밖을 나서는 듯합니다.

중앙에서 이들을 이끄는 외스타슈 드 생피에르는 숙연한 표정으로 잠시 뒤 찾아올 죽음을 맞이하고 있네요. 그 오른편에 성문 열쇠를 손에 쥔 장 데르는 굳게 다문 입술 너머로 당장이라도 참고 있는 울분이 터져 나올 것만 같습니다. 현실을 부정하듯 오른손을 들어 올리는 피에르 드 비상과 그 뒤를 따르는 동생 장크 드 비상, 넋이 나간 표정으로 발걸음을 옮기는 장 드 피네, 그리고 죽음의 공포 앞에 머리를 감싸 쥔 채 울부짖는 앙드리외 당드레까지 작품은 이들이 당시 느꼈을 절망적이고 두려운 감정들을 생생히 담아내고 있습니다.

로댕은 이들의 모습을 죽음도 초월한 신성한 영웅적인 모습으로 거짓되게 표현하고 싶지 않았습니다. 이들은 신화 속에 등장하는 두려움을 모르는 영웅들이 아니라 우리와 똑같은 감정을 느끼는, 죽음 앞에 두렵고 떨려 눈물을 흘리고 당장 도망치고 싶어 하는 평범한 사람들이었노라고, 그래서 그들의 선택과 행동이 더 위대하고 값지다는 것을 말하고 싶었던 것입니다. 이러한 연유로 로댕은 이들의 감정이 잘 전달될 수 있도록 시민들의 눈높이에 맞추어 전시하고 싶었지만, 칼레시는 어리석은 판단이라며 관례대로 결국 높은 기단과 불필요한 난간까지 설치해 접근에 제한을 두지요. 그리고 29년이 지난 1924년 되어서야 로댕의 바람대로 작품은 기단에서 내려와 광장으로 옮겨짐으로써 칼레 시민들과 함께 살아 숨 쉬게 되었습니다.*

「칼레의 시민들」은 관람을 할 때마다 로댕의 작품 중 가장 극적이고 감정과 연출이 돋보이는 걸작이라는 생각이 듭니다. 화려한 장식과 역동적인 포즈 하나 없이 로댕 특유의 스타일로 오직 손만을 부각하고 강조하여 자신이 전달하고자 하는 모든 메시지를 담아낸 완벽한 작품인 것만 같습니다. 만약 누군가 나에게 파리의 작품들 중 단 하나만 선택해 곁에 둘 수 있게 허락한다면 망설임 없이 이 작품을 선택할 것 같네요. 파리를 방문한다면 여러분도 놓치지 말고 꼭 이들을 만나보길 바랍니다.

* 라이너 마리아 릴케, 『릴케의 로댕』(미술문화, 2012), pp. 80~90.

미완성으로 남겨진
필생의 역작 「지옥문」

　　「칼레의 시민들」을 지나 정원 안쪽으로 조금 더 들어서면 원죄를 저지른 '아담'과 '이브' 사이로 조각사에 길이 남을 로댕의 필생에 걸친 역작 「지옥문」이 펼쳐집니다. 앞서 언급했듯이 프랑스 정부에서는 이전까지 활용도가 떨어지고 일부 공터로 남겨져 있던 현 오르세 미술관 부지에 장식예술미술관 건립을 추진하면서 그 출입문을 로댕에게 의뢰합니다. 문자 그대로 출입문이었기에 로댕의 최초 계획은 손잡이가 있고 실제 여닫을 수 있는 문을 제작하는 것이었습니다. 정부 측에서는 '청동문'이라는 형식만 정한 채 나머지 주제와 그 안을 채우는 작품의 형태는 모두 로댕에게 위임했기에 그는 피렌체 두오모 성당 세례당을 장식한 기베르티의 「천국의 문」과 짝을 이루는 「지옥문」을 제작하기로 합니다. 그리고 로댕의 이 결심은 그 뒤 40년에 가까운 시간 동안 그를 지옥의 벼랑 끝에 서게 하지요.

그런데 천국의 문과 지옥 문에는 몇 가지 차이점이 있습니다. 먼저 천국의 문은 여닫을 수 있는 출입문 기능이 있지만 지옥문은 고정된 형태로 움직이지 않습니다. 그 이유는 1889년 장식예술박물관 건립 계획 자체가 취소된 데서 비롯되었습니다. 로댕은 지난 7년간 받았던 일부 제작비 27,000프랑을 모두 반납하고 작품에 대한 소

「천국의 문」, 기베르티, 1425~1447년,
피렌체 성 요한 세례당, 506×357cm

유권을 갖게 된 뒤 작품 자체에만 의미를 두면서 출입문의 기능은 생략한 것입니다. 천국의 문은 아주 가끔 열리기라도 하지만 지옥문은 영원히 닫히게 되었으니 다행이라고 해야 할지도 모르겠네요.

그런데 작품을 들여다보면 구성에서도 기베르티의 작품과는 차이가 있습니다. 기베르티는 처음부터 작품에 「천국의 문」이라는 이름을 붙인 적이 없습니다. 훗날 작품을 감상한 미켈란젤로가 "천국으로 들어가는 문처럼 아름답다!"라며 감탄한 것에서 유래되어 「천국의 문」이라는 이름이 붙여진 것이지요. 기베르티는 단순히 세례당의 동쪽 출입문을 장식한 것이기에 천국과는 전혀 상

관없는 '아담과 이브' '노아' '다윗' '모세' 등 구약성서의 10가지 중요한 사건들을 패널에 일정하게 나누어 장식합니다. 하지만 로댕은 처음부터 지옥의 장면을 염두에 두고 작품을 제작하였기에 『신곡』에 등장하는 지옥의 모습을 한눈에 볼 수 있도록 이야기를 펼쳐나갑니다.

로댕의 최초 계획은 신곡에 등장하는 지옥의 모습을 완전히 재현하는 것이었습니다. 이를 위해 작성한 스케치의 모든 인물을 작품에 다 집어넣었다면, 아마 지금보다 족히 열 배는 넘는 인물들이 가득 찬 모습이었을 겁니다. 이것은 애초에 불가능한 계획이었지요. 그는 주제들을 걸러내고 마음에 들지 않는 조각들을 깨부수고 지금처럼 186명의 인물만을 남깁니다. 로댕은 마지막 순간까지 추가로 더 들어갈 작품들을 제작하다 결국 지옥문은 미완성인 상태로 남겨집니다. 1938년 로댕 미술관의 수석 학예사는 원작을 크게 훼손하지 않는 범위 안에서 남겨진 로댕의 부조들을 지옥문에 채워 넣어 현재 우리가 만나고 있는 청동 버전의 지옥문을 완성합니다. 로댕이 세상을 떠난 지 20여 년 만에 드디어 작품이 완성되는 순간이었습니다. 하지만 분명 로댕은 지금의 지옥문을 보면서 "아직 추가할 것이 남았노라. 아직 부족하다!"라고 이야기할 것만 같습니다.

단테가 비유를 통해 신곡을 써 내려갔듯 로댕 역시 자신만의 비유로 신곡을 해석하고 지옥문을 구성해 나가는데요, 우선 작품의 최상단부를 살펴볼까요? 왼팔을 앞으로 늘어뜨린 채 고개를

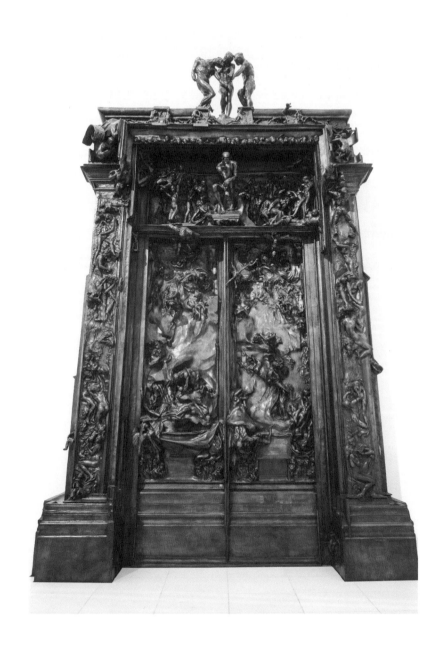

「지옥문」, 오귀스트 로댕, 1880~1890년(1928년 주조), 로댕 미술관, 635×400×85cm

숙인 세 명의 남성이 보입니다. 이들은 모두 같은 형상을 한 「세 그림자」 또는 「망령들」이라 불리는 작품입니다.

"우리 인생길 반 고비에, 올바른 길을 잃고서 난 어두운 숲에 처했었네." "가파른 길이 막 시작되는 곳에서 표범······ 사자······ 암늑대가 가세했다."[*] 신곡의 첫 구절인 위의 내용은 비유로서 어두운 숲은 자신의 죄 많은 과거를, 세 마리 짐승은 인생을 살아가며 죄를 짓게 만드는 세 가지의 더러운 욕망(표범은 음란, 사자는 오만, 늑대는 탐욕)을 이야기합니다. 로댕은 단테가 말하는, 인간을 지옥으로 이끄는 세 가지 욕망의 망령들을 조각하여 지옥문의 시작을 알리고 있습니다. 그 아래쪽 지옥의 초입에 해당하는 티파늄에는 지옥에서 고통받는 수많은 영혼들과 함께 앞서 만난 「생각하는 사람」이 있습니다. 최초 구상은 지옥문 앞에 마주 선 모습이었으나 최종 단계에서 버림받은 지옥의 영혼들을 가엾게 바라보며 생각에 잠긴 형태로 변경합니다.

이제 시선을 아래쪽으로 옮기면 로댕이 담아낸 지옥의 모습이 본격적으로 펼쳐집니다. 그는 평생에 걸쳐 이곳에 들어갈 작품들을 고르고 또 고르며 조금씩 빈 곳을 채워나가는데요, 어쩌면 평생 완성이 되지 않을지도 모른다는 불안감에 1900년 파리 만국 박람회에 미완성의 석고 버전을 출품합니다(현재 오르세 미술관 소장). 당시 많은 사람이 아직 완성도 되지 않은 작품을 출품했다며

[*] 단테 일리기에리, 『신곡』(지옥 편, 민음사, 2007), pp. 7~9.

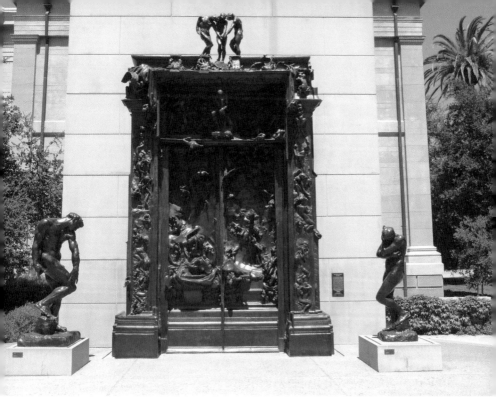

「지옥문」 전체 사진

비난을 가하자, 로댕은 "그럼 대성당은 완성이 되었는가?"라는 말을 남깁니다. 아마 본인 스스로 이 지옥문이 결코 완성하지 못하리라는 것을 알고 있었던 것만 같습니다.* 로댕의 말에 따르면, 지옥문을 장식한 작품들을 전부 헤아리는 것은 불가능하며 이것들을 말로 하나하나 표현한다면 일 년은 족히 걸릴 것이라고 했습

* 베르나르 샹피뇔르, 『로댕』(시공아트, 2009), p. 128.

니다. 그의 말처럼 작품은 구석구석 살펴보는 것보다는 전체적인 느낌을 중심으로 감상할 것을 추천합니다. 로댕이 작품을 제작하며 특별히 공을 들였던 작품들은 확대하여 다시 제작하기도 했으니, 이러한 대표적인 작품들만 시간을 내어 비롱 저택 안에서 만나보기 바랍니다.

로댕의 안식처가 된
비롱 저택

현재 로댕 미술관으로 이용하는 비롱 저택l'hotel de Biron은 유가증권을 통해 큰돈을 번 사업가 페랑 드 모라가 당대 최고의 건축가인 장 오베르에게 의뢰해 1730년에 로코코풍으로 세운 건물입니다. 그는 안타깝게도 얼마 후 세상을 떠났지만 이후 루이 14세의 며느리가 사들였다가 퐁트누아 전투의 영웅인 비롱 장군이 이곳의 새로운 주인이 되면서 비롱 저택이라는 이름이 붙습니다. 아름다운 정원이 딸린 고풍스러운 이 저택은 많은 예술가가 거쳐 갔는데요, 화가 앙리 마티스, 배우 에두아르 드 막스, 무용가 이사도라 덩컨, 작가 장 콕토, 시인 라이너 마리아 릴케 등이 이곳에 머무른 적이 있었습니다. 특히나 1908년 로댕의 비서를 자처했던 릴케가 로댕에게 이곳에서 지낼 것을 권하면서 로댕 미술관의 역사는 본격적으로 시작됩니다.

로댕은 평생 스무 곳이 넘는 작업실을 방황해 오다 이곳을 자

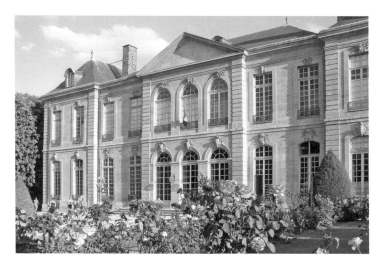
비롱 저택 전면

신의 마지막 작업실로 삼고 머무르기를 희망했습니다. 하지만 1911년 주변 지역이 재개발되며 철거 위기에 놓이자, 로댕은 사후에 자신이 소장한 작품들을 기증하는 조건으로 정부 소유였던 비롱 저택에서 평생 머무르고 사후에 이곳을 오직 로댕만을 위한 미술관으로 건립한다는 합의를 이뤄냅니다.

이후 1917년 로댕이 세상을 떠나자 유품 정리와 저택의 개보수 작업을 마친 이곳은 1919년 개관식을 통해 로댕 미술관으로서 역할을 시작하지요. 간혹 어떤 이들은 안타깝게도 미술관 개관이 늦어져 로댕은 생전에 자신을 위한 미술관을 직접 보지 못하고 세상을 떠났다고 이야기하는데, 애초부터 사후에 미술관을

짓는 것이 로댕의 계약 내용이었기에 안타까워할 필요는 없을 듯합니다.

조각의 가치 기준을 바꾼
로댕의 작품들

저택 안으로 들어서면 1층에는 로댕의 주요 작품들
이 전시되어 있습니다. 이 중 「코가 부러진 남자」는 그의 초창기
시절 개성이 잘 드러난 작품입니다. 작품 속 주인공은 스물네 살
의 로댕이 처음으로 작업실을 마련했을 때 그곳에서 허드렛일을
하던 비비라는 노인입니다. 로댕은 평생 전문 모델을 섭외하여 정
형화된 아름다움을 담는 것보다는 주변의 평범한 사람들을 통해
자연스러움을 추구하는 것을 더 즐겨 했습니다. 그는 살롱전 입상
을 목표로 1864년 석고로 제작된 「코가 부러진 남자」를 출품하는
데, 심사위원들은 작품이 아름답지 않다는 이유로 심사를 거부합
니다. 당시 아카데미즘의 고전주의에 익숙했던 심사위원들 눈에는
그렇게 보일 수도 있겠다 싶지만, 더 흥미로운 이야기는 이후에 벌
어지지요.

몇 해가 지나고 로댕의 친구이자 조각가인 쥘 데부아는 로댕의

「코가 부러진 남자」, 오귀스트 로댕,
1874~1875년, 56.8×41.5×23.9cm

작업실을 찾았다가 구석에 방치된 이 작품을 발견합니다. 이와 관련된 이야기를 들은 데부아는 작품을 에콜 데 보자르에 가져가 최근에 발굴한 그리스 시대의 새로운 조각상이라며 주변 사람들에게 소개합니다. 학교는 순식간에 뒤집혔고 최고의 걸작이라는 찬사와 함께 루브르 박물관에 알려야 한다며 야단법석을 떨자 데부아는 그제야 사실을 털어놓습니다. 이 작품은 로댕의 작품이며 살롱전에서는 낙선되었고 심지어 그는 에콜 데 보자르에 3번이나 입학을 거절당했다고 이야기합니다.* 그 뒤 로댕은 1875년 작품

「꽃장식 모자를 쓴 여인」, 오귀스트 로댕,
1865년, 로댕 미술관, 69×34×29cm

을 대리석 버전으로 다시 제작하여 살롱전에 출품하였는데, 이번
에는 입상을 거머쥐지요. 이것이 로댕의 첫 번째 살롱전 입상 경
험이었습니다. 이렇듯 로댕이 조각가로 성공하는 길은 결코 평탄
하지 않았습니다.

　로댕의 또 다른 초기 시절 작품을 만나볼까요? 1865년 스물
다섯 살이 된 로댕의 작품인 「꽃장식 모자를 쓴 여인」입니다. 작

*　　노성두, 『청동에 생명을 불어넣는 로댕』(미래엔, 2005), p. 60.

품 속 그녀는 평생 로댕의 곁에서 자신을 희생하고 헌신했던 로즈 뵈레로, 훗날 로댕의 부인이 되는 여인입니다. 스물네 살의 로댕은 우연히 길에서 그녀와 마주하곤 첫눈에 반해 자신의 모델이 되어달라 부탁하지요. 이후 사랑에 빠진 두 사람은 동거를 이어나가지만 경제적으로는 무척이나 힘든 시간이었습니다. 로즈는 재봉사로 일하면서 그동안 모았던 돈으로 로댕의 첫 작업실을 마련해주고, 일이 끝나고 집으로 돌아오면 언제나 힘든 내색 없이 로댕의 모델이 되어주었습니다. 그리고 그가 끝까지 포기하지 않고 계속 작업을 이어갈 수 있도록 큰 버팀목이 되어주었지요.

보불전쟁이 끝나고 일거리를 찾아 로댕이 브뤼셀로 떠나자, 남겨진 로댕의 부모를 모신 것도 그녀였으며, 형편이 어려워 어머니 장례식도 참석하지 못하는 로댕을 대신한 것도 로즈였습니다. 이 무렵, 로즈와 두 사람 사이에서 태어난 아들 오귀스트는 로댕에게 있어 삶의 이유이자 예술의 원천이었습니다. 작품 속 스물한 살 적 로즈의 모습에서는 훗날 카미유 클로델과 치정으로 얽히게 될 불행한 여인의 모습은 전혀 찾아볼 수 없는, 순수하고 아름다운 눈빛으로 사랑하는 로댕을 바라보는 행복한 여인의 모습만이 느껴지네요.

이 전시실에서는 로댕이라는 이름을 본격적으로 세상에 알리는 계기가 되었던 작품인 「청동시대」를 만날 수 있습니다. 옆구리의 상처 때문에 오른팔을 들어 올리고 왼손은 창에 기댄 채 힘겹게 발걸음을 옮기는 패잔병을 묘사한 작품으로 최초의 작품명은

「패배자」였습니다.

이탈리아를 여행하고 돌아온 직후 벨기에서 제작한 작품으로, 이전 작품에 비해 사뭇 분위기가 달라지고 있음이 느껴지네요. 그는 큰 기대를 안고 벨기에 예술가 협회전에 작품을 출품하였지만 뜻밖의 이야기가 나돌기 시작하는데요, 작품 수준이 뛰어나다는 데에는 이견이 없었지만, 너무도 사실적인 묘사에 심사위원들이 당황했던 것입니다. 심지어 너무 사실적인 표현을 의심하던 이들은, 로댕이 조각을 한 것이 아니라 직접 사람 몸에 석고를 발라 틀을 만드는 일명 '석고 뜨기'를 한 것이 아니냐는 소문까지 나돌았지요.

로댕의 해명에도 논란이 잦아들지 않자 그는 파리 살롱전에 문을 두드립니다. 이번에는 왼손에 창을 없앤 뒤 패잔병이 아니라 스스로 고난을 극복하고 자리에서 일어나 앞으로 나아간다는 의미로 「청동시대」*라는 제목을 붙여 작품을 출품합니다. 보불전쟁에 패배한 프랑스인들에게 전하는 상징적인 의미가 더해진 것이지요. 하지만 살롱전 심사위원들도 당혹스럽기는 마찬가지였습니다. 어처구니없게도 그들은 고민 끝에 또다시 로댕의 작품을 심사 거부하기로 하지요.

이후 파리에서는 석고 뜨기를 하는 사기꾼 조각가라는 악의적

* 고대 그리스 시대는 황금시대, 은의 시대, 청동시대로 구분 짓는데, 청동시대는 신들의 역사가 끝나고 인간들의 역사가 시작되는 시점을 이야기한다. 이제 인간은 신이 아닌 본인 스스로의 힘으로 역사를 이끌어 나가는 자주적인 존재가 되는 시대가 시작된다.

「청동시대」, 오귀스트 로댕, 1877년(1916년 주조), 로댕 미술관, 180.5×68.5×54.5cm

인 소문이 나돌기 시작하지만 로댕은 직접 모델이 되어준 병사를 찾아 나서서 증언을 요청하기도 하고 직접 석고 버전의 작품을 다시 만드는 등 누명을 벗기 위한 활동을 이어나갑니다. 그리고 3년 이라는 시간이 지난 뒤에야 로댕은 이 모든 스캔들에서 벗어날 수 있게 되었지요. 그에게는 참으로 고통스러운 시간이었지만 다행스럽게도 이 스캔들은 프랑스 예술계에 오귀스트 로댕이라는 이름을 널리 알리게 되는 계기가 됩니다. 그 뒤 프랑스 정부에서는 「청동시대」를 매입해 뤼상부르 정원에 전시하였으며, 그에게는 「지옥문」과 「칼레의 시민들」 등 걸작들의 의뢰가 들어오기 시작하며 로댕은 길었던 무명의 시간을 끝내고 전성기를 향해 달려갑니다.

영원한 뮤즈이자
달콤한 독배, 카미유 클로델

 20여 년간의 길고 길었던 무명생활을 뒤로하고 드디어 전성기를 맞이하게 된 로댕은 새로운 영감을 일깨워줄 그의 연인이자 뮤즈인 카미유 클로델을 만납니다. 두 사람의 인연

카미유 클로델(1864~1943)

이 시작된 것은 1883년 카미유 클로델의 스승이었던 부셰가 로마로 떠나면서 카미유를 로댕에게 부탁하면서였습니다. 두 사람의 사랑은 그 시작부터 모든 것을 초월하기 시작합니다. 열아홉 살의 카미유와 마흔세 살의 로댕. 스물네 살의 나이 차이는 그들에게 전혀 중요하지

않았습니다. 로댕은 뛰어난 실력과 당돌한 성격에 아름다운 외모를 지닌 카미유에게 첫눈에 반했고, 카미유 역시 로댕의 작품들을 바라보며 그의 예술세계에 감동합니다. 그리고 이내 감동은 존경과 함께 사랑으로 바뀌어 가지요. 로댕이 카미유를 정식 조수로 채용하며 함께하는 시간이 많아졌고 두 사람은 서로에게 잠재되어 있던 예술성을 끌어 올리기 시작합니다. 로댕은 카미유와 연인으로 지낸 근 10년간 일생을 통틀어 가장 왕성하게 작업을 해나갑니다. 필생의 역작 「지옥문」도 이 시기에 중요한 부분들이 대부분 완성되었으며, 「칼레의 시민들」에서도 카미유의 흔적들이 느껴집니다. 로댕은 연인 카미유를 모델 삼아 많은 작품을 남기기도 합니다.

「다나이드」란 작품을 살펴볼까요? 다나이드는 그리스 신화 속에 등장하는 여인으로, 남편을 죽인 죄로 지옥에 떨어져 영원히 채워지지 않는 깨진 물 항아리를 채우는 형벌을 받습니다. 로댕은 작품 속에서 절망에 빠진 그녀의 감정보다는 연인 카미유의 아름다운 육체를 표현하는 데 더 애쓰고 있다는 느낌이 전해지네요. 더 살펴볼까요?

로댕의 또 다른 걸작인 「키스」입니다. 이 작품은 원래 「지옥문」에 들어갈 군상 중 하나였지만 고통스러운 지옥의 분위기와는 어울리지 않아 최종적으로는 독립된 작품으로 제작되고 지옥문에는 다른 형태의 「키스」가 삽입됩니다. 단테의 『신곡』에 등장하는, 불륜을 저지른 '파올로와 프란체스카'의 이야기를 담고 있지

「다나이드」, 오귀스트 로댕,
1889~1890년, 로댕 미술관, 36×71×53cm

「키스」, 오귀스트 로댕,
1882~1898년, 로댕 미술관, 181.5×112.5×117cm

만, 작품을 보고 있으면 저주받은 연인들의 모습보다는 로댕 자신과 연인 카미유을 담아낸 것이 아닐까 싶습니다. 작품 속 프란체스카의 모습 또한 당시 수동적인 여성들과 달리 당돌하게 사랑을 쟁취하고 만끽하는 카미유의 모습인 듯한데요, 저 혼자만의 착각은 아닐 것 같습니다. 작품 「키스」는 훗날 클림트에게 영감을 주어 같은 제목의 「키스」가 탄생하기도 하지요.* 카미유 역시 이러한 로댕과의 사랑 속에서 행복해하는 자신의 모습을 담은 「사쿤

* 클림트는 로댕의 열렬한 팬으로, 로댕이 빈을 방문했을 때 직접 마중을 나가 환대할 만큼 로댕을 존경하고 그의 작품에서 많은 영감을 받았다.

「사쿤탈라」, 카미유 클로델,
1905년, 로댕 미술관, 91×80.6×41.8cm

탈라」라는 작품을 탄생시킵니다.

　　카미유는 10년이라는 시간 동안 아무런 조건 없이 로댕의 조
수이자 연인, 모델로 살아갑니다. 그리고 1893년, 카미유는 로댕
의 아이를 갖게 되지요. 그녀는 태중의 아이를 떠올리며 어린 소
녀를 주제로 작품들을 조각하는 등 행복한 미래를 꿈꾸지만 결코
두 사람의 미래는 아름다울 수 없었습니다. 로댕에게는 비록 법적
으로 부부는 아니었지만 지난 30년간 모든 시련을 함께하고 아들
까지 낳아준 조강지처와 같은 로즈 뵈레가 있었기 때문이지요. 두

여인 사이에서 한 사람만을 선택할 수 없었던 로댕은 이런 애매한 관계를 계속 이어가길 바라지만, 자신을 선택하지 않는 로댕의 모습과 이런 상황 속에서 벌어진 아이의 유산으로 카미유는 큰 상처를 받고, 결국 두 사람은 이별을 맞습니다.

　이별 이후 두 사람의 관계는 참으로 안타깝게 변합니다. 배신감에 분노했던 카미유는 로댕이 자신의 작품을 훔쳤고, 로댕의 작품 대부분은 자신이 만든 것이라는 폭로전을 이어갔으며, 로댕 역시 이런 카미유를 향해 그녀가 정신적으로 문제가 있다는 듯 공

「중년」, 카미유 클로델, 1893~1903년, 로댕 미술관, 121×180×73cm(위)
「중년」 일부분(아래)

격을 이어갑니다. 로댕의 명성과 권력 앞에 모든 것을 잃어버린 카미유는 결국 극심한 우울증과 조현병으로 30년간 정신병원에 갇힌 채 쓸쓸히 생을 마감하지요.

말년의 로댕은 자신을 위한 미술관 건립을 추진할 때 카미유의 작품들을 함께 전시해줄 것을 조건으로 내겁니다. 아마도 한때 자신의 연인이었던 카미유에게 보내는 마지막 선물이자 사과가 아니었을까 싶네요. 이런 이유로 현재 로댕 미술관에서는 카미유의 작품들을 함께 만나볼 수 있는데요, 그중에서 유독 오랜 시간 발걸음을 멈추게 하는 작품이 바로「중년」입니다.

미술평론가들은 이 작품을 젊음을 지나 중년을 맞이한 인간이 시간에 이끌려 노년, 곧 죽음을 향해 걸어가는, 인간의 삶을 담아낸 작품으로 이야기합니다. 하지만 작품이 카미유가 로댕과 이별한 직후부터 제작된 것으로 미루어 아마도 자신의 이야기를 전하는 것이 아닐까 싶습니다. 무릎을 꿇고 애원하는 젊은 여성은 카미유 자신이며, 늙은 여인과 그 손에 이끌려 자신을 버리고 떠나는 이는 로즈와 로댕으로 볼 수 있겠네요. 마치 애원하는 듯한 작품 속 카미유는 이런 이야기를 하는 것만 같습니다.

"사랑하는 나의 로댕이여, 왜 저 추악하고 간사한 로즈의 속삭임에 속아 나를 버리고 떠나시는 건가요. 제발 나를 버리지 말아주세요."

여러분들은 어떻게 느끼나요? 저는 작품을 볼 때마다 그토록 자신에게 돌아오길 바랐음에도 끝내 자신을 버린 로댕을 향한 카

미유의 간절함이 느껴집니다. 더구나 작품 속 카미유의 손이 로댕의 손과 닿고 있지 않아 더 가슴 아프게 다가오는 것 같습니다.

로댕 미술관을
떠나며

로댕의 작품들을 안내할 때면 이따금 이러한 질문을 듣곤 합니다. '이탈리아를 여행하며 보았던 미켈란젤로나 베르니니의 작품들은 탄성을 자아내고 아름답고 대단하다는 생각이 든다. 하지만 로댕의 작품들은 다비드나 피에타처럼 탄성을 자아내지도 않는데 도대체 왜 그렇게 유명하고 대단한지 이해가 되지 않는다'라고요.

로댕은 기존의 미켈란젤로나 베르니니처럼 뻔하고 정형화된 아름다움, 단순히 비율이 잘 맞고 부드러운 속살처럼 희고 매끈한 피부를 가진 조각이 아니라 작가의 감정과 철학이 담긴, 살아 숨쉬며 생명이 넘쳐나는 조각을 만들기를 바랐습니다. 로댕이 '카페 게르부아'에서 함께 어울리던 인상파 화가들이 아카데미에서 가르쳐주는 고전적 아름다움이 아니라 자신들이 생각하는 진정한 아름다움, 자신의 감정이 담긴 인상을 담아 인상주의라는 새로운

「신의 손」, 오귀스트 로댕, 1908년, 메트로폴리탄, 73.7×60.3×64.1cm

미술사조를 탄생시켰을 때 조각에서 이러한 변화를 꿈꾸고 이뤄 낸 이가 바로 로댕이었습니다.

혹자들은 로댕의 작품은 표면이 거칠고 마치 미완성처럼 느껴 진다며 그 가치를 모르겠다고 토로합니다. 「신의 손」이라는 작품 을 살펴볼까요? 신이 흙으로 인간을 빚어내는 순간을 묘사한 작 품으로, 인간을 감싸는 부분과 아래 받침대에는 거친 정질 자국들 이 남아 얼핏 미완성처럼 보입니다. 하지만 이것은 로댕의 의도이 지, 미완성이 아닙니다. 만약 우리가 생각하는 고대 그리스나 르 네상스 시대의 조각처럼 모든 부분을 매끈하게 조각하면 이 작품 은 정적이고 그 순간에 멈춰 있게 되겠지요. 하지만 우리 눈에 로 댕의 작품은 어떤가요? 살아 숨 쉬고 움직이며 지금 당장이라도 저 손이 흙을 털어낼 것 같지 않나요? 때로는 미완성일 때 더 생 기가 넘치고 우리의 상상력을 자극하기도 합니다. 로댕의 작품을 감상할 때는 작품의 거친 표면에서 느껴지는 생명력과 조각 안에 감춰진 미지의 부분을 상상하는 재미를 함께 느껴보길 바랍니다.

미술관을 빌려드립니다
—프랑스

초판 1쇄 발행 2022년 10월 5일
초판 13쇄 발행 2024년 10월 4일

지은이 이창용
펴낸이 하인숙

기획편집 김현종
디자인 studio forb

펴낸곳 (주)더블북코리아
출판등록 2009년 4월 13일 제2009-000020호
주소 서울시 양천구 목동서로 77 현대월드타워 1713호
전화 02-2061-0765 **팩스** 02-2061-0766
블로그 https://blog.naver.com/doublebook
인스타그램 @doublebook_pub
포스트 post.naver.com/doublebook
페이스북 www.facebook.com/doublebook1
이메일 doublebook@naver.com

© 이창용, 2022
ISBN 979-11-91194-66-1(04600)
ISBN 979-11-91194-65-4(세트)